藝術館

遠流出版公司

Pour de l'art dans notre quotidien:
Des oeuvres en milieu urbain

# 藝術介入空間

## 都會裡的藝術創作

全新增訂版

卡特琳・古特 著
Catherine Grout

姚孟吟 譯
黃海鳴 審訂

## 第四章　與世界及他人共生

────── 案例介紹

推薦序

# 介入日常生活的藝術

黃海鳴

　　現代大都市中不斷地出現一些「失落的空間」，而這些空間的成因大多數是由於互動、共享的「公共空間」的隔離、破裂，以及消失。「藝術」，這裡所說的是另一種可以成為形成「公共空間」的有利條件的介入型藝術，就如作者所說：「……難道我們不能說，因為藝術品的出現，它創造的時空分享對於『公共空間』的形成有相當的助益？一個『公共空間』不是空間或是社會組織，而是一個讓『公共空間』不受拘束地隨機出現的條件，也就是說，讓共享的世界展現出來。這個『公共空間』可以在事前就存在，或是和共享的世界同時產生。」

　　政治解嚴前後，台灣當代藝術大多數專注在極為聳動的政治和社會衝突的議題上，這類的作品當然已經在藝術與實際的生活之間拉上了關係，但是這類的作品仍然是被放在藝術的領域中欣賞以及討論，藝術總還是主角。在九〇年代中期之後，我們看到了另一種現象：戶外裝置藝術直接進入城鎮的街道上或郊區的親水空間、一些所謂公共藝術不斷地蔓延在各地

新建公共建設的周邊空間中、各地公有閒置空間陸續再利用為開放性藝術展演空間、與社區總體營造相關的所謂城市或鄉鎮的多樣性藝術節也陸續地在各地隆重推展，在一些商圈周邊的廣場或人行道上，也出現了一些年輕人自發的街頭表演。可以看得出，藝術不光進入到日常生活空間，也逐漸變成人與人，人與環境互動的媒介。從另一個角度來看，2000 年之後，就連台北市立美術館中的雙年展，和當代美術館中的專題展等，也讓公共空間中的自由、休閒、互動、遊戲的特質直接大量地滲透於其中，藝術已經逐漸轉移為以遊戲、互動為主要目的的公共行為。

不管是一種對於台灣當代生活處境的自發回應，一種對於全球化普遍生活處境的回應方式的感染，或是台灣的中央文化政策由上而下的推動結果，這些交織在一起的事件以及現象，都告訴我們：藝術已經不再總是與日常生活相互區隔、藝術可以直接為我們日常生活做點什麼、我們也需要藝術為我們的日常生活做些什麼、最終這個繁華富足社會的骨子裡實際上缺少了一些什麼，而這正好是藝術可以促成的。台灣這幾年來，這些相關的活動以及設施相當的蓬勃，但也往往流於一種瞬息即逝的熱鬧藝術節慶、一種點狀地裝飾環境的藝術行為，或過度強調促進產業的藝術包裝，而忘掉了更細膩、更重要的部分：藝術可以作為人與人，人與遠、近自然及人文環境之間密切互動關係的永續經營與調整的重要媒介，也就是說，藝術可以成為不斷改變型態的「公共空間」的促成媒介。當然，不同社會有它不同的發展進程以及個別的需求，但是，「公共空間」的建立或是重

建都會是過去、現在以及未來每一個社會的重要課題，不管怎樣，人還是喜歡聚集、分享共有空間，這是永遠不會過時，甚至由於大都會的發展而更形重要。「公共空間」並非有一個廣場就必然會成就為「公共空間」，它是由實際運行的互動、分享關係網路所形成的，就如開頭那段引文所說的；而超越迫切利害關係的藝術正是最容易形成一種非強制性的互動、分享關係的條件。在這個角度上，這本有關藝術介入日常空間並促成公共空間的書，將是非常具有啟發性的。

而最近幾年，台灣藝術生態中產生了極大的改變，逐漸又從小確幸，回到大尺度的社會關懷甚至是集體的社會改造，甚至還有將尺度拉到更深、更廣，超過多少具封閉性社區、被人類影響的整個世界。這個時候藝術經常不再是個人行為以及個人成果，而是包括各種專業的群體持續工作，群體持續參與共同合作，或更正確的說是群體參與「共同的操作」。藝術家或藝術團體在這裡擔負啟動參與、對話、合作的角色，而不是最後在作品上簽名，成為收成者。其實大家也很害怕，這些努力最後只是宣揚某種意識形態或某種政策的一種船過後水無痕的花火式節慶活動，幾乎已經發展為一種社會虛擬情境產業。

共同參與型的藝術創作必須有一個好動機，好時機。我非常同意作者將空間的發展比作一種自己說故事的過程，的確每個地點都在講述自己的成長故事。「這個地點的故事源自於日常生活的過程，衍生自許多層次的複雜對話——物質與生物、社會與政治、經濟以及美學，抑或是，在極少

的狀況下，憐憫的態度」。在這本書中所倡導的社會空間介入式的藝術，首先是某種促成共同說自己的過去／現在／未來的故事的方式。這永遠是一個大尺度的世界的觀察以及思考。藝術家揭示主題的方法是由這個提問開始，「這裡有多大？」，「其目的是要確定該地的界線條件。特別在地理界線內，可行模式呼之欲出。這些社會、經濟與生態的模式決定了我們在這裡研究的路徑，文字、圖片甚至作品呈現的形式」。

　　參與型藝術必須有必要的「在現場」的特性，這個物件的現場性的觀念和傳統作品是不同的，它比較是做為代表該地狀態的裝置作品，「使現場成為對話與聚會的場域，也是說明大家構思與規劃作品方式的模型」。對話的介入都是促進交流與理解不可或缺的元素。「而最重要的元素首先是當下的共同生活，也就是在一起的事實，沒有權力的操弄或是誰對誰的支配，並清楚或直覺地了解這樣的共同存在是一種承諾，是一起建構共同計畫的時機」。

　　台灣有很多經由菁英代理的所謂公共藝術，公共參與往往是完成後的被動式參與。相反的，這裡的參與這些對話的主角並沒有經過任何篩選，並且也是從一開始就進行對話參與。「開始，經常是代表投資，需要注入更多的精力。參與伴隨著民間社會、研究人員、市政府職員、政治人物等等的行動，他們會根據他們的權限與能力來為共同利益投資」。

　　計畫進行時，「大家都在一起」，不論在計畫進行中或後續，「人們也發起他們自己的計畫」。這不是合作（這些人不是要實施核心藝術家

的計畫），而是，共同操作。它沒有任何前提也沒有預定的成果（可宣揚的），「只有事情的發生與發展」，我認為還包括最終相互交織、相互支援。

　　一個處處講求政治正確、講求立即成效、習慣從眾的普遍習性，經常壓抑了真正需求的社會，這本書的第五章所強調的這種具開放性以及任何改變都源自複雜脈絡的參與者的共同操作的觀點，極具啟發性。從碰觸問題、多方瞭解溝通、形成計畫，到持續發展的狀態的社會介入型藝術集體共同操作模式，是一具有多元專業互動、高度民主素養的社會介入型的藝術集體創作模式。

　　這本書耐心地在藝術專業或非專業，或不同領域的專業讀者之間導入了這樣的思考，這樣的共同操作。它在台灣民主深化轉型的時代的藝術社會空間介入的實踐具有某種啟發的作用。除了理論的部分，每一章都有大量的個案分析，這些收集的作品非常地多元化，作者的描述和分析也非常的詳盡深入，就算您對社會介入型的藝術興趣不大，這本書也是很好的有關於「觀念藝術」的書籍。

# 當我們同在藝起

姚孟吟

　　從來沒想過，《藝術介入空間》竟然發展到第三版本了！

　　還記得 1999 年和古特女士初識，從她法國翁根勒本市的策展理解到藝術在公共空間的能量，並在作品與藝術計畫的導引下感受該城鎮的環境特色。她稍後受邀來台，針對淡水竹圍既都市又田野的特殊環境進行策展規劃，我在陪伴她進行田野調查時，更有機會深入交流，理解她以「感知」進行環境閱讀的獨特視角。

　　《藝術介入空間》這本書一開始是卡特琳・古特寫給東方讀者的公共空間作品導讀。她從希臘羅馬時代對「公共」、「公眾」的定義開始談起，試著讓讀者理解在空間之上，唯有共通價值與對話在這裡交流才能賦予空間的「公共」性。而在這些空間裡的藝術則富有承載記憶、凸顯議題，或是創造想像的意涵。她因此透過不同主題的擘劃，用案例深入淺出地分享她的論點。其實，卡特琳的理論非常東方，她從環境氣場、身體五感經驗去詮釋我們與環境同在的經驗，更強調「人」不是世界上的核心存在，應

該從整體永續的角度去考量「複數世界」的發展。這點,在 2015 年巴黎氣候變化高峰會後更為她重視,在 2017 年的修訂版本中也透過新篇章〈參與〉探討我們與世界的關係。

在這第三版本中,作者在〈作品承載了我們的記憶?〉這章新增了數個藝術計畫,探討面對城市景觀的快速變動,歷史不應為官方的幾段文字所定義,真實的生活記憶在藝術家另類的手法下,創造讓民眾觸動記憶的情境,使它們更深刻地印記於腦海,留待後續的詮釋。

最後,要感謝遠流讓這本書在二十多年後仍能與時俱進,讓作者隨著時代變化修訂她的論述,並以鮮活的案例詮釋這些生活中隨時能接觸到的作品是如何的連結起我們和他者、和世界的關係,也期待這本書能伴隨所有讀者開展他／她對空間的探索與反思。

# 原序

　　我們活在一個驚奇的、對立的、無法預期的年代。這是一個不同危機接踵而來的年代，對未來的寄望也因此隨之變革，生活模式與科技的根本轉變尚難以臆測，尤其當其中多數都還未成形。

　　這個年代將會給八〇年代末的德國藝術家魯迪格・秀特勒（Rüdiger Schöttle）一點啟示。他曾表示，在當下，不可能（或幾乎不可能）在都會空間中創作一件能符合當代藝術這個稱呼的作品（一件不需與多樣背景因素協調及妥協的作品）；正是如此，藝術家更應該挑戰不可能，且持續嘗試這樣的創作。這本書的誕生便是要展示「不可能」不是無法克服，其切入角度極具關鍵。許多作品被孕育並且引發一些生活經驗，如果沒有它們，我們在這個世界的生活將會過於貧瘠。

　　這個出版品是我之前著作的第二個版本，起因於 1994-95 年我在日本遊學期間，始能體會人們對都會空間藝術的興趣，是伴隨著對他處已經實現的作品更深認識的欲望。本書的第一個版本因此於 1997 年，由東京鹿島出版社的平田翰那發行，藤原えりみ負責翻譯，在此我非常感謝他們二位。現在這個重新修改並增新的版本，給了我另一個美好的機會來含括其他的作品，並進一步闡述在前一版本中一個晦暗不明的主題：與他人的相遇。

　　這本書是以對話方式來呈現，以便讓更多人能認識當代藝術家的創作主張，因為這些主張往往為我們開啟意想不到的視野。藝術常常被誤認為難以理解，且與現實生活毫無關連。然而事實上，往往是因為我們理解現實的方式和當代世界有差距，舉例來說，我們的教育內容一直一成不變，已經不符合時代的變化與需求。正因如此，這些作品啟發了我們對時代與現實的想像。

　　因此在本書中，我們將看到今日的藝術家如何構思在都會或公共空間的作品，他們的主張又如何在我們的日常生活中，創造出情感與精神的新感受。

　　藝術的地位為何？我們應該把藝術品視為從我們日常生活環境中區分出來的產物嗎？藝術家應該獨自一人在工作室內創作，還是與其他專業對話，同心協力完成一個都市美化計畫？「介入都會」這個舉動應該是永久還是暫時性的？

　　審視都會中的藝術，其實是向它的歷史提出疑問，也就是跨越藝術史的有限藩籬來接觸都會空間的發展歷史，並了解它與藝術的所有關連性。如此一來，我們才有辦法就公共空間、記憶的角色、與藝術品相遇的決定性經驗等提出疑問。

　　由藝術品所發動的相遇是一種藝術事件，而非一種功能。我們因此體悟到，我們的生存條件才是藝術究極的核心。

## 新版序

　　本書所介紹的作品皆相互關連，以開啟對於今日藝術之存在與必要性更廣闊的思辯。這也是希望讀者能因此起心動念來體驗這些或是其他有機會接觸到的作品，進而參與或發動某藝術計畫。本書所介紹的這些作品不過是眾多選擇中的冰山一角，因此，它們也不應該被拿來當做仿效的範本。對我來說，每件作品都有其特定的背景，無法適用於另一件創作。這部分牽涉到文本與差異性，就如同 1996 年本書的第一版本問世後，我的論點就因為非西方文化知識的洗禮，以及我在日本、台灣和韓國所遇到的藝術計畫與提問，變得更為豐厚。一方面，我發現愈來愈多的議題（作品的位置與狀態，藝術家之於社會的角色，與地景、環境和社會經濟條件的關聯性，跨領域、跨職業與跨社群之間的合作……等等）；另一方面，歷史、參考背景、與世界的關係以及文化、社會和政治的架構也都不同。這些差異因此促成了另一種介入的方式，甚或時間的選項（計畫執行期程、作品展示期間的長短、臨時性或是快閃的表現方式）。

　　此外，在過去的十多年間，一些持續性的計畫及眾多臨時性的展出，讓城市變得更加多姿多采。我因此在這個版本增加了幾個新案例，以提供更多元的操作模式以及議題。其中一個趨勢恰好與我之前所提出的論點相反，強調紀念碑式的作品以及物件的永續性。這多半和文化遺產與觀光的

文化政策有關。但這二個趨勢都各以其方式（有時比較誇張）或是吸引新族群，或是以物化或表面的形象來刻劃歷史與其價值（知名度與內容）。這二個趨勢同時也關乎人（來自所有社會階層）對文化的熱情（但不一定是對藝術），隨著休閒時間增加而升高的參與度，當然還有觀光經濟的發展，這已經成為當今持續成長的財源之一。本書所增加的好幾個案例都可以佐證藝術設置對於觀光計畫的關鍵貢獻。關於對紀念碑或是紀念場景的召喚，我在這個第三次修訂版本中，新增了一個相當矛盾的藝術計畫，它在強烈渴求與某種記憶連結的同時，採取了臨時性介入的手法來關注肉眼不可見與隱晦的內容。

　　如此一來，本書所提及案例的地域也相對擴大。因為如果我要介紹鄉村地區的計畫，自然就必須調整原來對都會的定義（首先是因城市土地不足而產生的郊區住宅與「副都心」）。這也同時涉及我們對公共空間的解釋。有些作者因此認為鄉村地區（不論是否為農業區）也可以被視為公共空間。首先，隨著愈來愈多步道與遊憩設施的修建，這些環境（至少其中部分）因為或多或少的休閒機能而逐漸成為公共場所（就是一般認知的公共空間）。再者，隨著氣候暖化、資源減少（尤其是水資源）、各種污染（影響水質、土壤與空氣、植物與包括人類在內的動物），富生產力與生命力的大自然已然成為公共財，需要跨區域的一致行動才能帶來政策性的影響。隨著二十世紀末及二十一世紀初對自然觀念的改變，民眾被期待成為生態的公民。這麼一來，公共空間的政治意涵，就被認知為人們為某共

同利益而群集反抗與行動的時刻，正如同今日我們對地球暖化、生活與糧食狀態的關注，或是對財富、（可能被壟斷的）資源與人權剝削等權力遊戲的剖析。這個部分，我將在最後一章透過幾位藝術家如何以人本和生態的角度結合群眾的不同作法，做更進一步的探討，其中包括生物及非人類的動植物。這篇撰寫於 2015 年的全新章節一方面可深入公共空間的概念，同時也回應我原本在第一章所陳述，在古希臘時代，公共空間並不指涉都市的結構，而是自由平等的人之間的關係模式。

於此，我非常感謝遠流出版公司以及編輯曾淑正給予本書二度再版的機會，讓我重新審視並二度擴充版本，也感謝姚孟吟在她先前的翻譯版本加註新的段落以及她個人種種的友情協助。我因此得以更新一些資訊，並增加較新的作品或藝術計畫。在最後一章中，我探討了藝術家計畫中，參與、介入與合作的多種形式。其觸及的核心議題其實在 2002 年竹圍工作室向我提議在竹圍策劃一個國際展覽時便已清楚申論，當時我剛結束與「在現地 in situ」協會於巴黎近郊翁根勒本市（Enghien-Les-Bains）合作十年的雙年展策展工作。我衷心地感謝蕭麗虹（2021 年過世）以及其團隊對我的邀約，因為《城市與河流的交會——竹圍環境藝術節》讓我有機會認識台灣。透過我與這些人的交往、了解他們的生活與關注的議題後，促使我著手架構最後一章，探討人與土地的關聯性；我也特別強調他們的方法論與策略，以呈現藝術家與作品的另一層厚度。相對的，作品和都市場域的定義也更加寬廣、甚至超乎現行的行政分級架構。在地域上，城市

／鄉村或城市／郊區都足以探討當今社會所關注、圍繞著永續和生態發展概念而衍生的複雜議題，而藝術不應該被摒除於外。更精確地來說，藝術（與藝術家）並不是來錦上添花，而是都市與土地分析和方法學的一環；而這，尤其體現在藝術家整合問題、連結重要議題，並和居民一起行動的計畫裡。

寫於巴黎 2015 年 11 月以及 2023 年夏天

# 公共空間就在
# 人與人之間

　　幾乎在全世界，所有在大城市裡穿梭的人都可以在街道上找到藝術作品。如果它們的存在不是為了讓人討論在都會空間的日常中，人被藝術品圍繞是否尋常的議題，那麼，我們不得不承認，在大多數的時間，這些作品是沒有什麼益處的。然而，我們很清楚地了解，藝術是不能用物化的方式來衡量。我們每一個人，一生至少有一次，有與藝術相遇的難忘經驗，並因而改變了我們的深度。然而這樣的事件卻很少與放置在都會中的藝術品發生關連，無疑也不會來自周邊的環境脈絡。日常生活使我們厭倦，我們經常因此變得盲目與麻痺。當這些屬於過去歷史的作品不再對我們訴說它背後的寓意訊息，那是因為它的背景已經轉變，而使得作品變成無法發聲的啞巴。有些評論家說，是大都市活力的衝擊造成作品力量的式微。對他們來說，藝術品沒有足夠的力量可以對抗外在的環境，還有以各種速度瘋狂運轉的交通。但對我來說，這是一個不正確的論調，因為藝術品不須藉哄抬它的外在形式來存在，關鍵在於它被理解的狀況、被納入與環境共存的複雜性。其實，在多數狀況下，當代藝術品若無法創造相遇的條件，就稱不上是藝術，只不過是次等的製作，即便它使用精良的材質也不具說服力。它將快速被遺忘，或不自覺地被視如街道家具，像長凳、垃圾桶，或是排成行列的樹木等。

## 公共藝術？

　　我們有時會使用**公共藝術**（l'art-public）這個字眼來描述裝置在都會

中的藝術製作，這並非偶然。這個字眼相當方便，但如果我們還試著想了解這個名詞概念可以反應什麼，把它放在藝術的背景，而非都市或是建築規劃的背景（公共藝術愈來愈成為城市表現的一環），就會發現這個名詞是被曲解了。我們只能從特定時代的作品創作中區分出某些為公共藝術。我們應該區分公共藝術及非公共藝術，而它的標準又是如何呢？「公共的」這形容詞是否確定了一種功能、一個不言而喻的角色？在我看來，公共藝術這個辭彙的使用代表一種思想貧瘠的運動。如果我們去追溯自十九世紀現代主義以來的多次大變動，就會發現它影響到都市發展、社會結構、科學、醫療等等的重大變革，相對的，對於公共空間的藝術創作，儘管經歷種種的變革，我們卻持續地重複以往的表現手法，儘管它們的意義已被掏空，而成果也僅是對舊時光輝悲哀可笑的模仿。

在西方，自古典文化（l'Antiquité）以來的幾世紀，藝術作品都被放在都會空間並融入其中，它們被要求成為象徵表現、慶典及族群認同的元素，有時甚至成為城市新構思的原點，譬如像是十六世紀米開蘭基羅（Michelangelo Buonarroti）於羅馬所設計的首都廣場（la Place du Capitole）。在今日，大型史詩性敘述的時代可以說已經完全過去了。接下來，壯麗的紀念碑式建築也消失了。當我們仍能分辨其語彙，卻無聊地沿用這樣的敘述特徵，當喚醒回憶與追思變成了只是用來區隔都會中不同社區地標的平凡方式，而不再具有象徵意義的時候，方法已經變成了目的本身。

這種具有標誌功能而不具意義的公共藝術，在建築完成之後、在地面

設施完成之後、或在都市規劃完成之後,被安置在建築表面或是建築的前面。它最後被添加進去,好像它跟城市空間其實一點關係都沒有,好像我們與城市世界的關係是由符號學所掌控,而非更深層的關聯。

## 公共空間 / 公共場所

公共藝術的需求以及其迅速的擴散,對西方城市空間來說,難道不是公共空間消失或缺席的一種間接警訊?從公共空間到公共藝術,或由公共藝術到公共空間,難道不是只有一步之差?一件在戶外的作品不能冀求有美術館的展示條件(即使我們把城市視為一個大展覽館);它要結合兩種能量:一為藝術,它是作品的上游精神、可以跨越任何界限,另一個,則是作為不相識的個體們集會與交流的公共空間。

我們清楚知道,今日我們若對公共空間提出疑問,並不是說它已經消失,而是說在一些廣場、路口、一些都會中的公共場所、甚至意外的邂逅,人與人的公共交流已經不復存在,或是非常地少。而這樣的交流反而在別處進行,因為部分公共空間在今日已經轉為非物質空間,不存在建築物內、不在都市架構裡、不在固定的點、沒有地址,而是在通訊的網絡、或網際網路裡。

藝術,或與一件作品的相遇,是交流的時機,投射出群體(所有生物,人類與非人物種)所在的共同世界,這是我們持續發展與建構的世界。

## 公共與公眾的意涵

　　與藝術作品的相遇因此是與世界、與他人,及與每個分享相同經驗的人的相遇;它並非總是源起於公共空間。而且只有一些當代作品是創造來讓這樣的相遇富有公眾意涵,把生物也考量進去。

　　在這些作品中,以下提出一個案例,它不將美學與倫理、公眾性分開,卻也沒有把這三者置於混淆的狀況。1988 年,德國畫家克諾伯(Imi Knoebel)在鹿特丹市發表了這個計畫,他當時受邀參加「城市舞台,鹿特丹 '88」(Rotterdam '88, De Stad als Podium)的展覽,該計畫命名為《德國之門》(*Deutsches Tor*)。這個與斯圖根(Johannes Stüttgen)合作的計畫是克諾伯鮮少為公共空間所設計的作品之一,因為他的作品通常是為了室內的展覽空間而製作。這個作品承襲喬瑟夫・波依斯(Joseph Beuys)的創作理念(斯圖根曾經擔任波依斯的秘書)。在此,我們可以發現波依斯發展出來的**擴大藝術概念**(Erweiterten Kunstbegriffs)以及**社會雕塑**(Sozialen Skulptur)的構想。[1] 而這些理念與為藝術而藝術、獨立自省的藝術想法相左,強調將社會環境作為藝術參與的文本。如此一來,藝術品不再被視為物件或藝術風格史的再現。它具有行動力、衝擊力、反省價值以及各種提問。從歷史的角度來看,這些概念是由二十世紀初的達達主義承襲下來,接著又受福魯克薩斯運動(Fluxus)的影響(自五〇年代開始)。藝術與生活的界限愈來愈曖昧,藝術成為與生命、生存最特殊的一

種聯繫，也就是說與自由心智、感覺及慾望的最特殊聯繫。

克諾伯與斯圖根的計畫包含一間漆成紅色的木屋（高 6.5 米，寬 7.5 米，長 12 米），立在一面白色的石灰磚牆前（屋與牆之間尚有空隙，可以讓人穿梭其間），牆的下面穿鑿一扇門的空間，高處則開了一個方形的窗（牆高 19 米，寬 13 米，以及 0.8 米的厚度）。這個木屋是設計來安置一個獨立運作的生態工作、研究與展示中心。該計畫因此一方面相當視覺化、兼具造型與雕塑性，才能在城市內成為搶眼的亮點（位於白牆前的紅木屋），另一方面則是在進行中，兼具社會性、經濟性與哲學性較為隱性的活動。這個計畫預先考慮到將來中心可能進行的活動、它所需要的管道，以及它在鹿特丹市政府與一藝術基金會雙重庇蔭下的運作型態。

在生態學愈來愈在歐洲受到重視的年代，相關的討論也更加趨於兩極化，一邊是政策性的概念，一邊則是精神性的考量。這個由藝術家構思的計畫，在此與波依斯個人的政治理念（綠黨）較無直接的關連，可以將生態的議題自狹義的利益解放出來，專注於探討資訊的流通與推廣。除此之外，兩位藝術家對於生態學具體的參與計畫也可以被援用於世界上的其他地區。

這樣的一個在城市中專門探討當地特定生態議題的計畫，可以推展到許多的城市、不同的地點，甚至可以串連成為一個超越國界的獨立網絡，以對應新的生活條件和在電子網路中移動的公共空間。這件作品因此有雙重的存在形式：都市空間內的實體存在，以及推動個人或群體的具體討論

及參與。這個作品可以用這兩種方式重新交疊城市空間與公共空間，也就是實體的相遇以及透過多元資訊網絡所產生的交流。其政治意涵將擴大影響到地球的變化。

## 希臘的公眾性

這個沒有任何懷舊目的的計畫，指出公共空間在都市空間的消失並非宿命。在處理生態問題的同時，它也反映了地球、人類的存在，還有長久以來，大多數的人類不選擇孤獨地生活，他們因此聚集、分享共有空間的事實。

我們必須回到古典希臘時代以理解西方都市空間與公共空間的相異性。對哲學家亞里斯多德（Aristotle）而言，「**公眾**（la polis）透過具體生活而形成，但它的持續卻要靠好的生活來維持。」[2] 公眾是由所有與公眾利益相關、任何有共同目標之集合團體做出的決議組成。因此，它應物種的需要而生，人類無法自給自足（柏拉圖亦如是說）；而如果它至今仍然未被淘汰，是因為它代表生活品質的改善。漢娜・鄂蘭（Hannah Arendt）在她《現代人的條件》[3] 一書中，也闡述了公眾和依附於求生、自我保護、綿延種族等生存基本需求的人最根本的不同。

公眾關係到人類的公共事務以及自由的領域，如其字面意義，不應依附在個人生存的急迫需求之下，他們選擇在一起生活的自由，用行動及語言共同為城邦的未來作決定。一個自由人的公眾活動因此應該與其私人事

務有相當的區隔；在這兩者之間，根據西元前六世紀的準則，理論上應該毫無關連。若沒有公眾，在私人領域的人們不再自由：「私領域的特徵之一，是在找到知己之前，人類不是真正的人類，而只是地球上許多動物中稱為人類的物種。」[4]「好生活」（根據亞里斯多德，公民的生活）不只比一般的生活較好、較自由、較尊貴，它是一種完全不同的品質。它「好」是因為人們得以掌握需求的要素，解除工作與成果的壓力，控制擁有其他生物性的原始慾望，它不再被人類的生物需求所掌控。[5]不過，要注意這裡談到的僅限自由人（l'homme libre），女性及奴隸仍受限於私領域中。這個社會自然不是我們今日所認知的那樣平等。

在這樣基本的概念下，我們可以了解在原初，公共空間不等於城市空間，它有時會被放在一個稱為**公民廣場**（agora）的空間，聚集了自由及平等的個體。這麼一來，「真正的公眾不是實體的空間（地理位置或是建築設置）；它是人們群體的動員，這些共同行動、發言的人，以及他們為此目的所拓展、使用的空間。[……] 當人們聚集在那裡（公眾領域），也只是潛在地在那裡，它既非必需也無法永久存在。」[6]在人們——就現今定義，即所有人類——因自由行動或言論而聚集的任何地方（為了共同的目標），公共空間即因交流或相互的仿效競爭而活躍起來。這需要他人的參與，當我們談到公共空間，它不只是眾多個體集結的空間，它尤其是一個可以讓人相遇、相互聆聽的空間，一個含有視覺與聽覺的空間。公共空間的尺寸以人的身體及體能為準，我們還不到需要依賴擴音器或麥克風生

存的地步。公民廣場，這個希臘專有名詞的來源是公眾思想的空間化，生而平等的人在其中聚集，並共同決定城邦的未來；公民廣場同時也決定了城市的架構：它成為城市的中心。[7]

顯而易見的，公民廣場無法給數量太過龐大的市民共同分享，也不能用一個不成比例的空間，應該根據公眾的組成以及它的規模（建築物、公民廣場、甚至城市本身的大小）來決定城市的架構。

公共領域以及私有領域的差異亦在於界線（la limite）；而公眾的界線與城市的界線並不重疊。公民廣場的圍籬分隔了公私的領域，而非城市與鄉下的地理界線，因為在公民廣場，城市人與鄉下人都是兩個平等的公民。

回溯到漢娜‧鄂蘭所說：「**公共**（public）這個字描述二個相互關連但又不相同的現象：它首先表示所有在公共領域出現的，都會被所有人看到與聽到，並盡可能地被大肆宣揚。對我們來說，那些被他人或是我們自己所看到或聽到的表象構築了真實性。［……］再者，公共這個詞描繪了這個我們共同享有、卻又在其中凸顯個人參與的世界本身。」[8]

我們因此可以斷言，世界並非總是公共的，只有當它（時間／空間）被共同享有的時候才是，而沒有被大眾分享、被其他人知道的部分，根據西元前六世紀的希臘人的認知，則還不具真實性。這個觀念已經改變了嗎？今日我們是否仍可以援用這個定義？

此外，公眾的構成促使公民試圖在公共場所凸顯他們的行為言語，以

達到像荷馬（Homer）筆下英雄般「不朽的榮耀」。公眾因此是某種組織的記憶，可以被重複吟詠、傳頌，廣播他們的偉大事蹟，而且只要公眾存在，就會成為公共論壇的內容，永垂不朽。

## 真實

這段簡短的希臘歷史回顧，並非是要將其列為模仿的典型；因為如果我們相信古典希臘史中這特殊的一段可以應用在當代社會，那是非常天真的想法。這段參考文獻主要是要點出公共空間與城市空間、公共領域及私領域的差異。它說明這個論點的源頭，以及理論發展的軸線，以幫助我們更了解西方世界自古典文化，同時也自現代、以及我們最近的新科技時代以降的轉變。

再者，我大量地參閱西元前六世紀希臘人的論點，是因為受到漢娜‧鄂蘭對於公共與哲學觀點的影響。因為鄂蘭的想法除了純粹的歷史分析之外，也讓我們得以豁然開朗：「當他者看到我們所看到及聽到我們所聽到的，才能讓我們確認世界與我們自己的真實存在；私密領域在現代或公共領域敗壞之前的時代並不發達，私領域需要經常去強化及豐富主觀情感與私人感情的範圍，而這種強化總是依賴我們對於世界以及他人真實存在的肯定。」[9]

我的目的是，告訴大家藝術是如何地成為與世界其他人相遇的媒介，而我們可以理解儘管這樣的相遇是非常個人的，它卻並非與公共世界的情

感不能相容。藝術可能提供了今日少有、可以和世界以及他者相遇的可能性。以相遇為訴求的公共空間，在實踐上有時卻可能與上述的理論恰恰相反：不一定有公眾性、也不一定是根據某參考架構來尋求共同記憶的追溯。希臘的歷史在這裡成為看到我們時代差異性的對比座標，而且是完全顛覆性的思考。因此，在此我要深入探討的其中一點，便是作者的消除，在都市空間呈現的作品甚至不需要被認出是藝術作品。

克諾伯與斯圖根的計畫《德國之門》就是在這個邏輯下所構思，它的野心正是要超越空間、雕塑，成為關心同一個公共議題的群眾集合（不是城市裡的公共生活議題，而是關係全世界生態現實的公共生活議題），這些群眾交換他們的觀點，甚至共同為改善更好環境的條件一起行動。這個「木屋」以及其牆面自此成為一個比例適當的空間，而且可以在世界的任何角落存在。

## 當我們同在一起

如果一個廣場（la place）是一個決定性且不能缺少的地方，那今日的公共空間是什麼呢？在都市空間內創造一個人工的廣場是不切實的，難道這樣就能產生一個公共空間、一個相遇的空間，讓不同家庭與氏族的個體在此相聚與相互交流嗎？一方面，一個廣場的產生無法獨立於都市規劃，另一方面，沒有任何事物可以保證它適合成為一個公共空間。那麼在明日，這廣場將會被保留或是被棄置呢？

丹尼爾・布恆（Daniel Buren）的作品《兩個舞台》（*Les Deux Plate-aux*）（參見頁 189）不是一個廣場，但卻創造了一個可轉化戶外空間的場所。在這裡，我們要談的是在巴黎皇家宮殿（Palais Royal）中，過去一直被當作停車場的一個庭院。它的具體實現令人意外，因為根據《兩個舞台》的企劃描述是非常艱澀且令人厭惡的，這個作品是依據非常嚴謹的幾何學：規律地重複平行、寬 8.7 公分的帶狀物。然而，只要我們散步其中，待在那一會兒，此地特殊的氣氛即將我們帶入一個特殊的時空。它已經成為巴黎市中少有的地方，我們可以無預設地和他人閒聊，接受對話者的談話而不擔心其企圖。這一切通常很自然地發生，人們覺得自在、輕鬆，並除卻平常的心防。他們處在一個時間與空間的狀態中，又同時與尋常世界並存。在地底下流過的水聲清晰湧現於地表，而地面上不同高度的柱子則呈現簡樸的活力與節奏，展現空間的張力。不只孩童們會自然地登上柱子攀爬玩耍、將銅板丟到水中、尋找自己最喜愛的位置，坐一段時間，看別人，也與別人同在。

於是我們可以說，公共空間的存在建立於與他人同在的可能性、無須感受團體的壓力以及對陌生人的防範。如此一來，這個經驗就如同漢娜・鄂蘭所說，是透過對世界與對其他生物狀態有所領會的這件事，而且這裡指的世界並非由公眾範圍的所有權來定義。

以上談到二個藝術計畫，一個一開始觸及的便是公共及公眾空間的經驗（布恆的作品），另一個則是計畫的形式（克諾伯），被視為公眾行為

的帶動。當藝術不是一件放在台座上的雕塑品時，多少可以更自然地對我們及世界產生巨大的影響。

## 公共空間的功能設定

上世紀六〇與七〇年代，因為「新市鎮」發展所引發的都市規劃與社會學理論，促成了公共空間概念的萌發。這些城鎮是由相當集權的政治力量所決定，安置在巴黎及幾個大城市（里爾、馬賽）的偏遠郊區。參與規劃的眾多專業團隊因此也更新了都市與建築語彙，像是車子與行人、與建築物的分流等級。住宅、公共設備、建築與人行道經常是在地表上，而車道和公共運輸則在地表下。公共空間通常被歸類在「留白」（相對於填滿的建設），它可以帶來兩種好處，一是結構性的，另一個則是社會性的意義。它一方面被視作一個可以對應為公共場所（歸屬於公共財而非私有）的基礎；另一方面則被當作能帶來共同歸屬感的社交生活的一環。這麼一來，對於公共空間的處理，從重點到周邊項目（鋪面、照明、街道家具、植被）的選擇就相當單一，以避免引發空間優劣的討論。在此同時，美化（不僅針對都市或建築景觀）的概念也正在萌發，呼應景觀設計時代的到來。現今都市學的研究已經開始分析這時期都市規劃的歷史，也發現這樣的理想有其社會背景與空間的限制。相對的，卻鮮少有對這個背景產出之藝術品與其效益的研究。同樣的，城市的創新並沒有考量到藝術的存在，

也沒有在上游規劃階段就把藝術家放到其多元的專業團隊中。我們在這些「新市鎮」或是摩天大樓社區所看到的藝術作品大多是一座孤立的雕像或是門面的裝飾。這些大部分只有地標（特徵性的）的功能，沒有添加任何情感，對空間氛圍的轉換也沒有幫助。

這種欠缺考慮的作法相當令人遺憾，公共空間應該可以有更具功能性的營造方式。在設置物與生活空間規範的功能性外，更需要衡量人與環境的相互關係。這個問題無關材料的價格或品質，因為我們總能運用創意找到替代品。真正重要的，是該設計是否替未來的居民從他們移動的方式、他們的步調、他們同步出現或共居的狀態，來設想他們的感官經驗。相對的，如果僅在一張紙上以二維向度來規劃或想像一個計畫，則會缺少對空間現實經驗的線索：陰影的重量、風的力道、可能被擋到的視野、鋪面的硬度、紀念價值等。生活經驗的建構需對應到符合日常實踐的計畫。

## 公共領域

在接下來的章節中，我們將看到其他符合當下時空的作法。我們現在要先探討的，是如何把公共空間詮釋為「公共領域」。有一些藝術家試圖經由傳播這個領域，但我們也知道，主流和金錢的勢力是如此強大，藝術介入傳播領域的機會也因此相對地縮小，並被放在邊緣的條件下。以電視傳播為構想的作品很少有機會躍上螢幕，就算如此，也無法在理想的時段播給一般的觀眾觀賞，只有一些夜貓族有福消受（參考費胥立〔Peter Fis-

chli〕及懷斯〔David Weiss〕在第十屆文件大展中所製作，在所有電視節目播畢之後才播放的作品）。又譬如加拿大藝術家史丹·道格拉斯（Stan Douglas）、丹尼爾·布恆、亨利·邦德（Henry Bond）、或是溫蒂·齊爾克與派特·那爾帝（Wendy Kirkup et Pat Naldi）的作品，其多數的時間都是在一般展覽室的電視螢幕上播送，或者是在美術館的環境中，但作品沒有被播放、或是已經下檔、或是我們沒有在該在的時間待在電視機前準時收看。再者，我們對作品的感受會是錯誤的，因為在非作品所設定的接收環境中收看，削減了它對於公眾傳遞的力量：因為它的敘事文本是以一般電視播放的方式為基礎，因此還包含了電視播放時的節目中斷等預設的干擾。

至於以網際網路為主的創作計畫，只要有人開始，就有機構介入支持，甚至主導整個計畫。網際網路現象的重要性難以估計，甚至無法將它具象化，因為它的外觀輪廓仍不明確，也無法幾何化觀察。這些計畫似乎跳脫出所有的定義，好像這個網路是架設在事物、觀念以及個體的新關係上，它不再以應用幾何學為依歸、也沒有引導性的線性架構，而是大量地朝四面八方發展，令人無法捉摸。

網際網路於 1969 年誕生，方便當時加州洛杉磯大學（UCLA）的研究人員可以利用電腦及不同的軟體，和史丹佛大學（Stanford University）的研究人員進行通訊。1969 年也是太空人在月球上漫步的同一年，全世界的人都可以透過衛星轉播，實況收看到這歷史性的一幕。這兩個事件因

為兩個主要的原因相互關連。第一，是一個可能影響到全世界、超越國界共同的經驗，它是透過直接的連線而非經由地面一般的訊號傳遞。第二，達成這些成就的研究人員幸好是在同一領域（通訊），要知道若在軍事領域，這些設備便是用來監視、滿足霸權的支配慾望，而其在地球上充分發展後，就會轉向星際空間、甚至是通訊的非物質空間的監測。如果現代的戰爭也透過這樣的管道的話，大可不必驚訝，而如果個體可以介入，他也可以進入網絡保衛或是攻擊經濟勢力，在短時間內將它化為烏有。

網際網路因此是將軍事科技轉換為民間用途，將原本機密的通訊辦法變成把資訊潛在性地開放給所有人。現在這些資源受網路上同時間出現的使用者（幾近）同步自動分享。它回應了一種理想性的民主（然而仍受限於擁有、又知道如何使用電腦的人），讓任何人與其他個體或研究團體產生聯繫。網絡，這個與壟斷或是中心化架構相反的思考，應當廢除所有的階級差異、所有制度性的依賴（但不包括語言），以享受本能性、不受約束的使用樂趣。對某些人而言，充斥著業餘或好奇、想一窺門徑者的網絡世界使研究工作變得相對困難，然而對於其他人來說，則宣告了歡樂時代（l'ère de la convivialité）的來臨。此外，我們可以想見，網路接待的能力將能滿足大量的參與而不會形成障礙（比較一般實體的機構）。如此一來，網路的公共空間成為地球上所存在的空間之一。而如果我們能慶幸躬逢這樣的盛世，我們就不應該被非民主的若干狀況誤導，認為我們需要一個「共同的語言」──這裡提的不只是程式語言，而是書寫的語言（甚至

影像與聲音）——好讓這個世界的人得以交換意見、文字及資訊。這共同的語言應該是什麼呢？答案是非常明顯的，因為我們知道所有語言學的架構也是個體向他人與世界溝通的情感架構。[10]因此，單一語言的決定（選擇方式）可以等同於一種智識或是經濟的強勢主導。但是，有可能發明另一種語言、另一種編碼來揭露我們的當代世界嗎？第二個現實，是當今人工智慧的發展因為通訊網絡傳播速度的關係更加難以追溯，並且造成了與現實關係的扭曲。第三是網路非實體的虛幻感，因此常被物件（衛星、天線）、纜線、網路硬碟等可持續特徵具象化。以上種種都會導致經濟和意識形態的權力遊戲，以民主之名被運用。

　　過去的三十年間，為數相當的作品或藝術設置都運用了通訊以及網路傳輸的技術。舉例來說，第五章案例 2008 年台北雙年展作品《台北明天還是一個湖》的計畫中，吳瑪悧採用兩面呈現的手法，一是地理定位，另一個則是城市的實際行動；這些都有民眾以個人名義共同參與。她邀請每位參加民眾在他的陽台、任一人行道或是公園種下一顆種子或任何他認為適當的東西，讓這樣的種植行為因地點產生公共的意涵。參與者被要求記錄其行動，隨後在展覽的地圖上即時地呈現。[11]而民眾對這個城市的理解，很可能因為這個計畫自此改觀。我們大可以將之視為一個個人和群體進行可食物品生產的地方，但它卻改變了我們對城市與其生命力的單純想像。城市園藝成為公民行動（結合社會網絡與具體行動）以及對公眾力量的召喚。

# 1

## 亨利・邦德：《深黑水》

英國倫敦，1993-94 年
Henry Bond: *Deep, Dark Water*, 1993-94
1966 年生於倫敦，並居住在此地

　　這件作品包含了一部由藝術家自行製作，以泰晤士河為主題拍攝的錄像影片。這個影片原先設定透過電視來播放，好讓所有觀眾都能看到，而不僅限於當代藝術的愛好人口。藝術家的目的是要讓藝術人口之外的群眾也能欣賞到作品，此舉同時也回應其投資人：公共藝術發展信託（Public Art Development Trust）的想法，這是一個由英格蘭政府補助的機構，專門推廣及委製倫敦地區公共空間的藝術創作。這件作品也屬於信託計畫的一部分，或者更精確地說，是泰晤士河計畫的一部分。（這個計畫和另一個大型的都市規劃是齊頭並進的，它涵蓋河岸及其四周環境的整理，我們可以看到還有許多其他作品出現在這個整建區域，像是康斯坦斯・德・瓊〔Constance De Jong〕的作品《河的呢喃》〔*Speaking of the river*〕，是一件在河上的聲音裝置，播送藝術家與河岸居民訪談的錄音。）

　　亨利・邦德指出，「《深黑水》是一部委託製作的影片，它被製作成十八部一分鐘的短片，才能在電視上以自由流動的方式，插進既存的電視節目流程中。這個計畫是以泰晤士河的今日面貌，重新詮釋它的神話故事。它希望能夠以多面角度去了解河本身。從垃圾工人載運著倫敦的廢棄

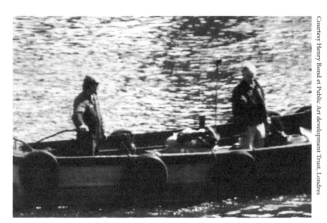

亨利・邦德:《深黑水》,為電視所製作影片的靜止影像

物到焚化廠,或是「導遊船」吸引觀光客認識這個城市。」

　　在今日,對於一般大眾或是不同的影像專業人士,攝影和錄像都是最常被使用的科技,這也是為什麼亨利・邦德選擇這些方式。藝術家對於再現的問題非常感興趣,希望能夠用一般的傳播媒體來對再現的問題作分析研究。他參考了藝術史中影像製作的法則,表現再現方式背後的新原則,以及它的盲點。這些再現的當代規則是為了提供客觀的訊息,也就是說多多少少抹去了符碼意識,就好像攝影或是錄影影像與拍攝內容完全吻合,沒有詮釋的痕跡,也沒有任何預設的論點來改變影像內容。然而,其實任何視點的選擇都已經是一種詮釋了。以義大利文藝復興的經典圖畫為例,是以空間和物件的逼真著稱,以便觀者與其想像力可以融入畫中的場景。在本文的案例中,影像的呈現方式是要讓我們以為它是真實的狀況,而非符碼化的再現;也因此有一種報導的效果,讓我們以為這是真實發生的事

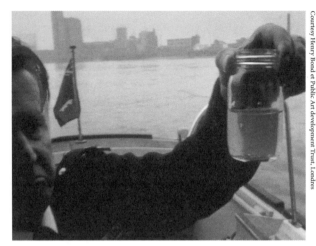

Courtesy Henry Bond et Public Art development Trust, Londres

《深黑水》，靜止影像

件。

　　這也是為什麼亨利‧邦德的攝影作品看起來像是報紙上刊載的照片，就像這段泰晤士河的影片，會讓我們想起傳遞資訊的電視報導，或是紀錄片的節目。不同於一般播放或是出版的再現方式，觀賞者不會在其中找到他們習慣聽到的旁白文字，因為他的作品中缺乏了事件、社會新聞、奇聞軼事等的內容。再者，透過這批判式的影像組合，使影像重獲戲劇性的語彙，雖然沒有賦予確定內容。

　　亨利‧邦德表示，「《深黑水》旨要探討迷信、神祕、以及危險的誘惑，特別要對電視機前的觀眾致意，尤其當你回想起在倫敦，繼皇冠寶石之後，最受歡迎的觀光景點就是重現中古世紀酷刑，叫做『倫敦地牢』的地方！」

Courtesy Henry Bond et Public Art development Trust, Londres

《深黑水》，靜止影像

　　在實際的狀況之外，泰晤士河也透過為人熟知，但不知其出處的影像，在我們之間傳遞著。這條河流也屬於不同的現代神話，像是希區考克（Alfred Hitchcock）的一部電影（《瘋狂》*Frenzy*），或是電視節目的背景（「晚安倫敦」London Tonight），甚或是出現在倫敦塔的明信片中。

　　藉由這段影片，亨利・邦德主動地參與泰晤士河影像的製作，但故意讓它不像紀錄片那麼完美，以便呈現複雜的現實狀況，而不是一種專制性或官方說法式的獨白。在這部影片中，我們可以看到路人、遊客、在泰晤士河上工作的工人、在察看河的污染程度的人等等。同樣是尋常的景色，被拍攝也被播放，如果藝術家拍攝時沒有謹慎的取角，尤其試著去呈現一個不可能的敘事文本的話，它就不可能變成影像採擷的樣本。因此亨利・邦德對於現實影像的處理，沒有把它變成一團抽象與客觀元素的堆疊。

# 2

## 羅伯特 · 凱因：《全像錄影》

歐洲里爾（法國里爾城），錄影裝置，1995 年
Robert Cahen: *Panorama Vidéo*
1945 年生於法國瓦倫斯（Valence），住在美烏斯（Mulhouse）

在歐洲里爾一個大型的藝術委製案中 [12]，邀請了許多當代藝術家（如片瀨和夫〔Kazuo Katase〕、費利斯·法利尼〔Felice Varini〕等等），羅伯特·凱因的作品則是其中唯一設於戶外城市空間的計畫。

這件作品包含了約三十個嵌在戶外牆壁內的放映監視器，正對著強·努維爾（Jean Nouvel）所設計的大型商場。藝術家所要處理的，是一個位於兩個車站之間的通道（今日還在使用的舊里爾弗蘭德車站，以及新建的里爾歐洲車站），多少算是開放空間，也是建築師雷姆·庫哈斯（Rem Koolhaas）於九〇年代初所完成都市更新計畫的一部分。當我 1995 年第一次來到這裡時，這個區域的特性還不明確，它可以有多方面的功能，比方說，臨時的違規停車場。這個空間沒有設定的功能、沒有自己的性格，尤其當我們沒看到這面混凝土牆以及嵌在其中的錄影監視器中的內容的時候。透過停在前方的車輛的縫隙，隱約看得到持續播出的影像的微微晃動。羅伯特·凱因的介入計畫選定這個被擋土牆切為兩半，中間開放一個樓梯通過的地方；因此他的介入行為也不僅限於這面牆（也就是二度空間平面），而是包括行人穿越時，通過樓梯的三度空間。

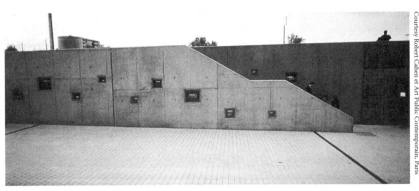

Photo: Robert Cahen
Courtesy Robert Cahen et Art Public Contemporain, Paris

羅伯特‧凱因:《全像錄影》,二十九個嵌在兩面牆中的螢幕,每一個都傳送不同的影像與聲音,
螢幕尺寸從 23 到 72 公分不等

　　二十九個不同尺寸的監視器被嵌在混凝土中(從23到72公分不等)。
這些螢幕呈現的影像來源有二。首先,我們發現非常具代表性的歐洲城市
影像(倫敦、羅馬、阿姆斯特丹等等),藝術家稱其為有影音效果的「風
景明信片」,這是他多年來拍攝影片的剪輯。這些讓人一眼就認出的影
像,使我們想起「旅行」(難道我們不正是在車站之間的空間嗎?)。再
者,是一些城市的景象,但是比較沒有特色,呈現一些地面設施,如高架
橋、種著新樹苗的廣場、在稠密城市內的大教堂等。這些影像都是由兩架
監視攝影機所拍攝下來的(一架以掃描的方式,另一架則是以前後推進的
方式)。這兩架攝影機拍攝其周圍環境的影像,直接傳送到監視器來,我
們也可能看到自己的影像:一個正俯身盯著監視器的人。

　　這個與大眾接觸的方式可以從很多層面來討論。我們先從簡單的事實
來看,當觀者進入到作品中,他看到自己,便從此改變他對於這個場域、
他自己的狀態、位置等的認知。這個空間因此變得有生命,好像有人住一

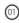
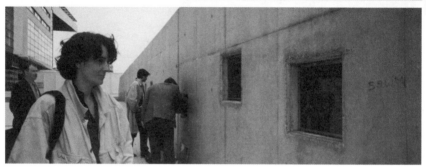

Photo: Robert Cahen
Courtesy Robert Cahen et Art Public Contemporain, Paris

羅伯特‧凱因《全像錄影》的介入行為
不僅限於牆的二度平面空間，還包括行
人穿越時通過樓梯的三度空間

樣，一方面不僅因為有人在此相遇，也因為因此可能會發生的故事。這就
是這設計的能量所在，偶然地經過，我們便掉入藝術家的手法中，而這一
面平凡的牆、未定義的空間頓時變成展現的舞台。這個舞台白天晚上的效
果大不相同。晚上，螢幕可見度較佳、色彩也比較清晰，影像跳脫出原有
的環境，鮮活起來；然而白天時，它則完全融化為都市背景的一部分。但
不要忘記另一個元素，當我們靠近那些「風景明信片」時，是有聲音效果
的。這些聲音的來源一樣是取樣於公共場所，像是每個城市或國家的典型
音樂，甚或是民俗樂曲，綜合起來變成一種不協調的噪音，但又具有詼諧
的幽默感。[13] 這還沒完，由於這面牆提供兩種不同的影像，觀賞者將會自
覺或不自覺地，將之與當地（歐洲里爾或里爾市）聯想或比較，再類推其

Photo: Catherine Grout

左：《全像錄影》某螢幕細部，可以看到由監視器所拍攝的即時現場狀態

右：《全像錄影》某螢幕細部，呈現一個城市具影音效果的「風景明信片」

他城市。這件作品因此可以視為發現這個地方與其他區域關連的啟示點。

這兩種可見影像分屬於兩種不同的再現方式，各有它們的解讀法則。「風景明信片」的影像是遵從公眾視點。為了要讓觀者能夠在很短的時間內，辨識城市的名稱（每個景點只停留 26 秒，而整個影片是以 30 分鐘為一循環），因此選擇的影像必須是我們熟悉，屬於大家共同記憶的。至於同步播送的影像，則沒有特殊的預設對象，沒有熟悉的場景，只呈現拍攝環境所及的東西。其中掃描環境的攝影機是以相當機械化、定速的方式移動。我們模糊地感受到肉眼觀看的角度（由人握著攝影機拍攝，並同時監看他所拍攝的影像）和機械拍攝，沒有人為干涉影像觀看角度之間的不同（依需要，透過預先設定的程式，來改變鏡頭拉近拉遠的速度、攝影機移動的速度、以及停留的時間等）。就前面的情況來說，這些影像是屬於一種再現的歷史，它們參考先前的影像而存在；從後面的情況來說，這些影像沒有記憶（同時也沒有錄影存檔），並由現實建立一種脫離源頭、不具名的表象。

# 3

## 溫蒂・齊爾克與派特・那爾帝：《搜尋》

英國紐卡塞，1993 年
Wendy Kirkup et Pat Naldi: *Search*
溫蒂・齊爾克 1961 年生於香港，
派特・那爾帝 1964 年生於直布羅陀，兩人當時都住在紐卡塞

1993 年 5 月 17 日星期一的下午一點鐘，在紐卡塞市中心的兩個不同的地點，派特・那爾帝和溫蒂・齊爾克同時開始步行的動作。這個事件由諾三比亞（Northumbria）警察最近裝設在城市中購物中心的十六架監視攝影機所記錄起來。這個放射狀的監視系統可以記錄城市內十六個不同地點任何一秒的活動。這個「中性的」影像是處理未經編輯的時間；它只記錄，而未實際地介入其間。這個系統的目的是要重播，並重現發生的事件。這些放在街上的攝影機，是為了要讓我們每天經過卻視而不見的領域更加具體化。每當我們進入公共領域的同時，我們就將個人的隱私交付給這個科技的偷窺狂。我們放棄個人肖像影像的權利，因為它們現在合法地被歸類於「公共」。

《搜尋》是一個為電視製作的藝術計畫。它包含了二十個十秒鐘的連續鏡頭，以便在廣告時間播放。它於 1993 年 6 月 21 日到 7 月 4 日之間，於泰恩目標電視台（Tyne Tees Television）放送。[14]

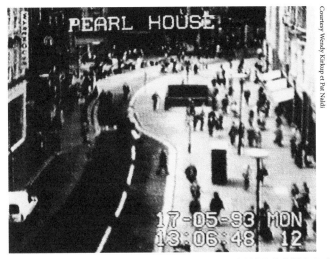

Courtesy Wendy Kirkup et Pat Naldi

溫蒂‧齊爾克與派特‧那爾帝：《搜尋》，在當地電視台播放影像的靜止畫面

　　這件作品提醒了我們，所有的人都（可能）在所有的地方被看到。這大量視線的來源早已存在，比方說，作家普魯斯特（Marcel Proust）就曾提出，當說故事者不再站在有利或是中心的位置，當故事主題變成在人群中的一個個體，他就不再是觀看這世界的唯一軸心。[15] 這種大量出現的其他觀點，也可套用在無所不在的監視系統。一方面，它不計對拍攝對象、空間的喜惡，都一視同仁地重視這些視點。這種與他人共同存在於世界上的認知，使得精神分析師賈克‧拉康（Jacques Lacan）說道：「我只看到一個點，但是在我存在的世界，我從各個角度被觀看。」[16] 另一方面，這同時也表示普遍存在的監視與控制要求。

　　就像保羅‧維里力歐（Paul Virilio）分析的，這些錄影機為了要追擊那些可疑的人物，所有被攝錄下的事物變成等待被解讀的線索。監視戶外活動的攝影機在各處被看見，並不表示我們處在一個資訊大量交流的環

境，而是我們被納入一個嚴密的監視系統，等待被詮釋。當然，這些攝影機是要用來護衛個體的安全並避免偷搶事件，但是它的使用方式以及解讀的法則，都使得這些器具的使用變得非常具爭議性。從一個高高架設的視點而非人的視角，我們如何可以評斷一個人在大街上的舉止？我們難道不會掉入一種二元方式的解讀：正常、不正常、有差距、是與一般不同的？這是不是有些太偏限及不實在呢？什麼叫做正常或不正常呢？它的標準是什麼？又是誰訂定的？

　　藝術家使用這些自監視錄影機拍攝的影片並播放，改變了我們對都市及公共空間的理解，以及對街上散步的人、正在購物的人、或要去上班的人的影像是否是「公共」影像這件事提出質疑。《搜尋》透過非常簡單的藝術語言，以電視懸疑短劇的方式提出這類的疑問。這件作品是誇大的，

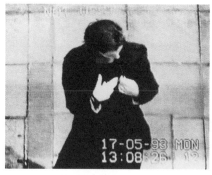

《搜尋》，影像的靜止畫面

它利用愈來愈常見，出現在市中心、大型商場、地鐵站的監視攝影機，把一群民眾搬上舞台。電視的播放，是《搜尋》計畫中非常重要的一環，因為我們熟悉的電視機在此取代了掌控閉路系統的終端機螢幕，讓生活在此系統中的市民看到自己的影像，以及他每天經過的都市空間的影像。這件作品要提出的批判，在敘述效果及發洩的可能性兩方面是相當平均的。《搜尋》可以被理解為把城市及其居民放上舞台的計畫，但他們不過是一些無辜、生活在尋常現實中的角色。

　　對公共場所監視錄影機所擷取畫面的質疑，在結合更多新分析軟體後變本加厲（紅外線體溫感測，面部表情分析，臉孔、步態、姿勢辨識，動作靈活或斷續等特質），這些不僅用來判讀記錄的影像，更用來預測可能的行為表現進而避免攻擊事件。這種極其微妙的介入引發許多關於歧視、錯誤風險（被找出或重複發生的）、社會接受度和監視器應用的倫理，以及影像判讀者的訓練方式、影像演算結果設定，還有上游軟體開發的種種質疑。

# 4

## 理查・克里胥：《藝術的宇宙》

奧地利維也納，光碟，1996 年
Richard Kriesche: *Sphären der Kunst*
1940 年生於維也納，並住在此地

　　理查・克里胥《藝術的宇宙》光碟製作計畫是少數侵入藝術機構資訊閉路系統的計畫，並對美術館空間、作品的角色，以及不斷更新的現實的相互矛盾的記憶（再現）提出質疑。受奧地利葛拉茲美術館（Neue galerie Graz）邀請，製作他作品的回顧展，藝術家決定製作一張互動式的光碟，而非辦一個傳統的展覽。

　　理查・克里胥說道，「葛拉茲現代美術館有十六個展覽空間。我因此利用電腦蓋了一個虛擬的美術館，用十六個虛擬空間替代十六個房間，而且為了展出《藝術的宇宙》，我特意在公證人的見證下，在展覽期間關閉了原來的美術館。為了電腦空間內的『真實展覽』，我租了一個帳篷，把它設置在美術館的庭院中。帳篷裡面全黑，只看到電腦螢幕的投影影像；觀眾可以干擾這些影像的播放，而關閉的美術館內的十六個房間都由閉路監視系統監控，在展覽期間，空無一物的展覽空間影像都會即時地傳送到這裡。虛擬的空間（電腦空間）和實際的空間（美術館）是相互連結的：一個高靈敏度的感應器被架設在美術館的地基上，偵測建物所有的震動。這些實體空間內的震動被傳送到電腦的空間，變成『真實展覽』；也就是

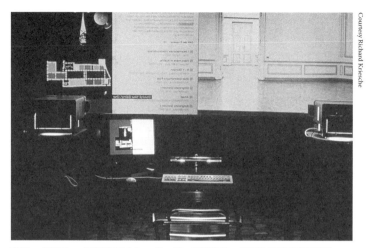

Courtesy Richard Kriesche

理查‧克里胥：《藝術的宇宙》，桌、椅、電腦鍵盤、電腦的終端訊息於牆上

說，這些在實體空間內的震動會干擾虛擬空間中使用者的互動。實體空間的物質能量變成虛擬空間內的資訊。」

　　這個計畫之後在巴黎一個互動式作品的聯展中 [17] 重新呈現，克里胥表示：「在巴黎貝西展示館所呈現的理查‧克里胥《藝術的宇宙》，是透過數據機和葛拉茲美術館的地基相連；被偵測到的震動在此再一次地影響到巴黎虛擬空間內使用者的互動。這些不管是實體的、資訊的，還是地區的、全球性的，全都連結在一起。『在地區真實空間』的真實震動，和『在這個星球上的任何一個地方』的虛擬展覽一起震動。」

　　理查‧克里胥正式地封閉了展覽的場所，來訪者因此無法實際地入內參觀。如此一來，藝術家大可以振振有辭說，這裡沒有展覽（沒有可以注視的物件），同時，互動式的作品也不依賴它所處的位置而存在。

《藝術的宇宙》，美術館中的感應器

沒有地點，它可以在任何地方或是同時在地球上的許多地方存在。相反的，幸虧有數據機，這件作品並沒有與真實場所脫離關係。因此，建築物的震動（因為不同的溼度、溫度或是重量）在實際的時間介入了光碟的使用。這些震動的干擾（我們不知道其放大倍數）像是不受人類操縱、無法預測的活力能量的展現。這種能量的呈現，帶給這個封閉及多少無限的電腦空間一些例如重力的空間以及時間的重要觀念。這些干擾引起許多間斷，使得影碟的播放不流暢。比如說，當我們正在看第十二號空間時，一個偵測到、傳送過來的震動訊息以不可控制的方式干擾了我們所浸淫的世界。如果我們可以倒帶找到剛剛的十二號空間，每五分鐘，我們就會被新的震動打擾而中斷。在一個經常被打斷的情境中，可能會非常氣惱。

《藝術的宇宙》，在美術館中庭裡的帳篷

　　這個經驗是非常有趣的。它告訴我們，無法全盤獲得被錄下的東西；文字、靜態或動態的影像、客觀或主觀的意含，我們都無法囊括取得。這對於人類的自負，想以百科全書的形式記錄全部資訊（博物館可以作為人類想蒐集所有事物的範例）的野心來說，可能是一種警訊。不只有許多事物在生活中閃神溜過，不要說人的一生不夠學習所有事物，我們也很可能會因此失去基礎的東西；鎮日掛慮著為知識本身而求知，而失去了對我們自身作為世界一部分活生生地存在的理解。

　　這張光碟是藝術家創作行為的延續，它不只存檔、發行，它更創造不斷更新的舞台，像是一個沒有結尾的過程。因此關掉美術館，把葛拉茲的展覽空間放在帳篷內，一個臨時及遊牧性的架構是非常重要的，因為美術館本身也是一個封閉的空間，將來訪者與戶外環境隔絕；儘管說這些收藏是公共的，觀賞者所感應到的關係，也就是公共交流這部分，在藝術和他一般的生活之間絕對有相當的差距。此外，光碟內容的組成（包括和建物地基的連結）以及它放置在帳篷內的這個安排，告訴了我們與空間以及與公共空間的關係不再依賴傳統的空間條件。空間不僅是幾何學，它不僅由界線、面積來詮釋，它更屬於無國界遊牧主義的循環、網絡，沒有起點、沒有終點。如此一來，物質或非物質兩空間中的一致性或並存性（非對立的）對我們與世界的關係有絕對的影響，我們不會因此與世界失去聯繫，而是維持一種決定性的疏離。

# 5

## 海牟‧左伯尼格與法蘭茲‧維斯特：
## 《第十屆文件大展》

德國卡塞爾（Kassel），1997 年
Heimo Zobernig et Franz West: Documenta X
法蘭茲‧維斯特 1947 年生於奧地利維也納，2012 年過世；海牟‧左伯尼格
1958 年生於莫頓（Mauthen），住在維也納

　　為了這一年的文件大展，兩位奧地利藝術家法蘭茲‧維斯特和海牟‧左伯尼格共同、並以互補性的方式在三個毗鄰的空間展出。這三個空間和其他的展覽室不同，都是接待公眾的地方，或是做一些定時的表演，或做一些需要家具的活動空間。既然是毗鄰，使得藝術家可以創造三空間相互呼應或差異的遊戲。中間的空間是一個小型咖啡廳，一部分在室內，一部分在戶外。像文件大展這樣的一個大型展覽需要至少兩天時間的參觀、在城市內漫步，從一個地方到另一個地方，從展覽室到錄像播放螢幕，所以這個空間是一個幾乎不可少的休息空間，讓肢體、眼睛和精神得到舒緩。從這個空間，我們可以從一邊通到一個展覽室，展示的作品是由電腦和網際網路構成的「網路計畫」，另一邊則連到由圖書室和演講廳共用的一個空間，其中的作品是《一百天，一百個客人》（*100 Tage 100 Gäste*）。

　　物件的擺設、顏色以及印刷的選擇都由海牟‧左伯尼格負責。這位藝術家是根據視覺的條件來構思他的作品（背景、地點、狀況……），他的作品因此經常和展示地點的建築有密切的關連性。他不希望加裝其他的物

Photo: Heimo Zobernig, Courtesy Heimo Zobernig et Franz West

海牟‧左伯尼格：《演講廳的布置》，
法蘭茲‧維斯特：《300 張被非洲布料覆蓋的椅子》

件，而是利用他的行動對場地提出質問，或是提升它的品質以服務觀眾。
這也就是說，對藝術家而言，觀眾並不是一種抽象的存在，而是有生命、
又相互差異個體的集合。法蘭茲‧維斯特則設計了演講廳的椅子（Doku
Stühle），三百張椅子上都覆蓋著色彩豐富的非洲布料，而咖啡廳的椅子則
是白色的。在作品《電腦計畫室》（Internetprojekte）中，牆壁被海牟‧左
伯尼格統一漆成深藍，而法蘭茲‧維斯特的《網路床》（Internet Bed）是
一個鏤空的雕塑，上面安置一張放置鍵盤的矮桌。電腦的螢幕在此被牆上
的投影所取代。法蘭茲‧維斯特的這些作品（椅子和床）屬於「試配器」
（Passstück）的一種，是讓人體驗、穿戴的雕塑，我們可以坐、或躺在作
品上頭。它們是從生活中衍生出來，也為了生活而存在。椅子明顯的粗糙

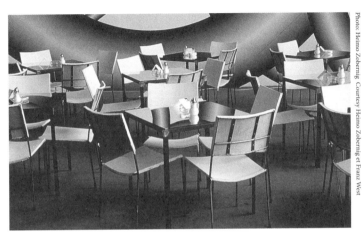

海牟・左伯尼格與法蘭茲・維斯特：《咖啡廳》，桌子與椅子

外觀並不代表它不舒適，我們只需坐下，它們是接觸的體驗和基礎。

《網路床》邀請我們的身體參與遊戲。我們經常說，玩得不知自己身在何處，忘記自己身處的環境，甚至自己的身體，因為我們正在虛擬世界遨遊。然而，在這一張床上，我們無法忘記身體的重量、關節的疼痛、皮膚和金屬的接觸，等等。坐下、躺下或盤腿而坐等需要維持自己的平衡，因為收邊的突起、不規則的線條讓家具表面不平順。再者，本來在使用電腦時我們與電腦非常的接近，在欣賞作品時也與作品的關係非常個人化，現在我們則和很多人一起參與、甚至成為被觀看的對象。在沒有使用者進入的時候，這件作品則和其他作品相連、自成系統，以視覺及實體存在於空間的效果，引誘觀眾進入。自此，這些內容物鋪陳於一個政治空間，一

個「環境」（milieu）中，空間需要以公共的方式展現才能被分享（漢娜‧
鄂蘭）。[18] 作品促使我們肢體知覺的開展，包括找到適合自己的姿勢、自
己的位置，以及使用鍵盤的方式。一般而言，作為幾乎單一化媒體的電腦
螢幕，經常會把我們所要解讀的東西都變成同樣的東西，把它們都放在同
樣的框框，在一種原本可互換的狀態中，以一種被預設為適合的方式去格
式化所有的意義。法蘭茲‧維斯特希望透過這件作品，利用有機元素的介
入，將科技與理性合一的迷思解開。

　　法蘭茲‧維斯特的這件作品和海牟‧左伯尼格的作品因此呈現了一個
藍色的空間（牆和床的顏色），歡迎我們的身體進入，體驗虛擬空間又同
時不會忘記自己，與世界脫節，透過全球連繫以及多元網路的連結重新面
對我們對複雜世界的理解，讓我們可以開展一種超越面對面、通常是太過
侷限視角的更廣闊視野。

　　如果這件作品沒有被這兩位藝術家實現並呈現為是為網路而製作的
作品，這個展覽將不會為我們帶來這麼象徵性和實際性的豐富收穫，其公
共性與公眾性的角色無疑的也會因此被忽略。

Photo: Heimo Zobernig, Courtesy Heimo Zobernig et Franz West

海牟・左伯尼格與法蘭茲・維斯特：《電腦計畫室》，漆成藍色的牆

Photo: Catherine Grout

法蘭茲・維斯特：《網路床》，金屬、鍵盤、硬碟、滑鼠、木板、泡綿、桌子，
48 × 60 × 52cm

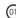

### 註釋

1　參閱第三章〈在時間與空間的展現〉。
2　參閱伯拉圖（Plato）著作 *Politique*。
3　*The Human Condition*，1958 年出版。法文版由 Georges Fradier 翻譯，書名為 *Condition de l'homme moderne*，1961 年由 Calmann-Lévy 出版社發行。我個人較偏愛 1992 年由 Paul Ricoeur 作序，Agora Collection 的新版本。
4　出處同註釋 3，在 ''Le domaine public et le domaine privé'' 一章中，頁 85。
5　出處同註釋 3，頁 75。
6　出處同註釋 3，頁 258-259。
7　第三章〈在時間與空間的展現〉將探討中心化的問題。
8　出處同註釋 3，頁 90-92。
9　出處同註釋 3，頁 90。
10　參閱 Michel de Certeau, *L'invention du quotidien*, I. Arts de faire, éd. Gallimard, 1990。
11　線上的社群網絡應用也同步研發，以確保民眾能即時掌握該計畫的活動時間以及進度。
12　里爾市的新都市規劃區，由建築師雷姆·庫哈斯（Rem Koolhaas）負責全區的構想規劃。
13　羅伯特·凱因曾經是法國音樂家皮耶·榭爾弗（Pierre Schaeffer）的學生。
14　節錄自展覽畫冊 *Time and Tide · The Tyne International Exhibition of Contemporary Art*（éd. Academy editions,1993, p. 70）。
15　參閱《追憶似水年華》（*A la recherche du Temps Perdu*, éd. Gallimard）。
16　''Du Regard comme Objet A'', in *Les quatre concepts fondamentaux de la psychanalyse*, 1964, éd. du Seuil 1973, p. 84.
17　展覽名稱：''Espaces interactifs－Europe'', pavillon de Bercy, 1996.
18　請參閱第四章。

第 二 章

作品承載了我們的
記憶？

## 紀念碑的復興

之前，我寫到紀念碑的時代已經不再符合當下需求。這是由於十九世紀起，當大都市的城市空間（在許多因素作用下）已經改變其原有的生活條件。這時，市民不停地受到新事物視覺與精神的刺激（這裡提到的是歐洲的大都市，請參照波特萊爾〔Charles Baudelaire〕、克拉考爾〔Siegfried Kracauer〕、西梅爾〔Georg Simmel〕、班雅明〔Walter Benjamin〕、伍爾芙〔Virginia Woolf〕等人之著作）；自此，紀念碑作為代表永恆的信物、或是歷史記憶參照這樣的功能已不復從前。

羅丹（Auguste Rodin）的雕塑因此在這時提出一種新的紀念碑概念。他體會到必須改變以往呈現偉大「歷史」的方式，而讓作品能以當代的方式與城市的居民對話，或是以一種前所未有的方式來敘述歷史。彙集二個基本要素，也就是城市背景狀況與其歷史文本，在都市中的雕塑對其觀眾開展了另一種象徵意義的表現。

羅丹於 1884 年受邀製作追悼加萊市一段古老歷史的紀念像。這個城市當時正面臨劇烈地轉變，而一個精神塑像的樹立對城市來說是非常需要的。這個塑像計畫經過幾次變更後，最後的成果就是著名的《加萊市民》（Les Bourgeois de Calais）。它起草的設計步驟極具參考價值，因為羅丹雕像設計的演進，是從傳統的紀念像開始（金字塔形的構圖以凸顯主要人物，保持上升的動作來強調榮耀、不朽的象徵意義），但最後卻以水平的

構圖呈現（也就是沒有優劣高低之分），讓六個人物在同時一起展現。再者，他也不打算將這一群人放在雕塑底座上，而是在地平面上。當這個紀念雕像 1895 年完成，放在加萊市後，羅丹仍然持續思索這雕像的製作問題，並非常後悔沒有「把銅像一個接著一個，用銅澆牢在石板上，像一群受苦與被犧牲的唸珠般。[……] 而今日，和雕像幾乎擦肩而過的加萊市民，可以強烈地感受到與這些加萊英雄唇齒相依的傳統。」將這些塑像固定在地上，讓重心支撐物隱形的作法，是讓這些塑像能和路人呈現在同一時空的簡易方式。老實說，這個概念根本上和所有紀念雕塑的語言是相左的。這和都市空間中以往強調敘事與樹立典範的雕像，也大異其趣。一般說來，藝術品應該要喚醒世人，要有社會與道德的意含，以為教化人心的參考教具；作品應該扮演記憶舞台的一個角色，這樣才愈能深植入個人的記憶，其教育意義也才愈能傳遞，影響人們的行為。然而，羅丹則打破傳統，他不想製作一個超越時間的紀念碑，將早已為人熟知的英雄以最理想的單一影像烙印人心，相反的，他選擇呈現歷史中正在受苦，要將自己獻身給敵人以拯救城市的人們（加萊市於 1347 年受到英國國王愛德華三世的包圍，六個中產階級因此自願作為人質，以收回攻城及屠殺的命令，救了全市居民）。他描繪了故事最悲愴的時刻，並將它放在現在的時空，他並非叫人去認同這些已經去個人化的歷史英雄，而是去認同這些在自願受死的過程中，正在成為典範的市民們的美德。

透過這件作品，羅丹直接對路人講話，或是說讓其作品接觸群眾，而

非將歷史擺在第一位。作品和其觀者的關係被拉近，以一種熟悉自然的方式存在當下，而非只可遠觀。如此一來，羅丹透過他的雕塑呈現普魯斯特稍晚提到的改變，普魯斯特指出在生活經驗中，無意識記憶的重要性，以及它與有意識記憶（像知識、學習，我們也用「藝術記憶法」，透過影像來記憶抽象的演說，羅馬演說家即以此法訓練）的根本不同。

## 紀念碑的當代性與需求

如今大都會已經取代了十九世紀的城市風貌，那麼，今日紀念碑的形式該是如何呢？我們期待看到的是怎樣的體現或是容貌呢？當我們問及其表現的同時，紀念碑應該保存我們時代的意義嗎？儘管今日的公共空間是如此的不穩定，總是漂浮在前所未有、持續去場所化的狀態。在形式與表達方式之外，還有許多疑問。紀念碑的當下內涵又是什麼？或是說，誰還要和遺忘對抗，以及為什麼還要對抗？紀念碑應該永久地存在，或者，它也可以是曇花一現的事件？藝術品應該承載人們的記憶，幫助紀念？這是否是強加功能於斯，而它卻無力長期承受？或是使它成為與新鮮事相遇的新經驗？

九〇年代末，位於東京上野公園京成線博物館動物園站的作品《地鐵內的博物館》（Museum in Metro）便主動地加入了許多臨時性的事件，因為在這個企劃中，作為車站的老建築本身就是一個紀念碑。

在這裡，藝術的參與（聲音、舞蹈、雕塑、相片等等）因此比較像是

將回憶具體化，一種對抗遺忘以及反對城市劃一性格的記憶行為。有意識及不自覺地，作為博物館車站的重新活化，要強調的是它情感的凝聚而非它的社會性功能。作為時間的標記，這個紀念館不需要非常的特殊，它的建築外觀也不顯眼（它只是很老，這在東京是愈來愈少有了）。規劃者的目的是呈現建築的價值，因為它是許多不知名人物豐富回憶的匯集地，他們使用這個車站，也對它寄託情感。正因如此，建築物的保存和呈現被放在某種擴大的藝術脈絡中，著重在眾多個體記憶的鋪陳，而不是教人去緬懷一個一般化的歷史事實。這個象徵性的過程也等於宣告了價值的轉換，提升這棟建築為歷史古蹟，而非僅是一幢失去功能性的建設。自二十一世紀開始，東京以及日本列島上其他大城市的都市更新計畫並沒有破壞殘存的老建築，寧可將它們整併到新規劃或是重新修復。這證明人們開始重視一世紀以上建築遺產的象徵性意義。不要忘記蒸蒸日上的旅遊業，這些古蹟是最好的佈景，吸引退休族群並創造今日所謂的新經濟。而如果這樣的作法受到鼓勵，它將招致極具破壞力的哄抬性消費。因此，我們需要地方豐富的創造性來避免觀光業可能帶來的長期負面影響。

　　克里斯多夫・沃迪斯寇（Krzysztof Wodiczko）的作品，以及其他許多藝術家的作品，是對藝術創作的自主性與已經過時、為藝術而藝術的概念提出質疑。他要把對話交流重新引入都會空間之中，以重新創造新的公共空間。他用不同的方式來創作，有時是在公共紀念物上做夜間的燈光投射（從遠處欣賞），有時是設計給流浪漢或外國人使用的一些計畫。然而他

的介入計畫是受到質疑的，因為他的作品不是為實用而設計，也就是說，他的作品只呈現藝術家的一種批判。若要把這些介入計畫當作解決問題的方法，則失去其意義，不如把它視為攻擊問題根源的利器。例如他 1992年構思的《外星拐杖》（*Alien Staff*），是一根設計給外國人的棍杖，由他們拿在街上，裡面裝有談論持有者的元件：一個播放和持有人訪談的放映機，還有訪談中代表個人的象徵性物件。因此這根棍杖用來向他人呈現個人記憶。當作品在路上時，它開啟了一個公共開放交談的可能性。但如果它被展示（於展覽空間）、不再啟動，則變成一個曖昧的物件。另一方面，當藝術圈的觀眾事先已經多少掌握了沃迪斯寇所提出的論點，這麼一來，行動缺乏深入發展的機會，作品與藝術界的溝通也因此難以呈現出精彩的對話及感觸。

## 敘事表現

以微小的敘事故事在當下與他人相對，只會教人失去興趣、甚至失去其公共意義。而透過藝術品呈現的個人記憶，較少關係到普世所學的歷史記憶，它所呈現的是當我們遇見感動我們的事物時，在我們體內自然引起的既私密又普遍的共鳴（普魯斯特的直覺力量就能感動大眾）。大型敘事史詩的年代逐漸被日漸增多的個人敘述取代。從單一說教轉為不可勝數的故事敘述，它們交互重疊也相互回應。共同經驗的產生因此不在於對相同背景的認識（統一論述），而是經驗中的相同感受。當事件可能被多數人

經歷時，則具備了建構一個社群的共同基礎。也就是說，如果經驗（尤其是藝術品經驗）是私密且個人的，大家就會知道其他人也感受過相同的經驗，從而能創造一種獨立於體制的論述和一種無階級之分的連結；這連結是由共同的經驗所建立，並且存在於經驗的力量上。如何在公共空間實現一件能夠揭露複數與多元面貌的作品？我們因此在這裡探討公共空間及紀念碑（作為記憶的工具）的概念，而下面的章節則要討論多樣表現風貌、與個體的關係，以及其他追憶回想的形式。

## 轉換

　　一些臨時性的藝術計畫是發生在不為藝術專屬的建築或場所，這可以歸類到以非尋常作為吸引遊客的風潮。遊客們拿著地圖或摺頁從一個地點移動到另一個地點（有愈來愈多的雙年展採用這樣的作法，或是在都會區裡通宵進行的「白晝之夜」）。當然，我們都知道，藝術品並不只為藝術場館而存在。然而，從策展者的角度來看，其位置的選擇也不中立。在臨時性的展覽中，隨著條件的不同，它回應某敘事文本、古蹟價值、象徵性或是機會主義的歷程。以 2015 年春天京都所舉辦的《PARASOPHIA 京都國際現代藝術祭》為例，我們因此有幸造訪崛川住宅區（Horikawa Housing Complex），它是二次世界大戰後建設的街屋（住商混和）。藝術介入成為改造前的過渡階段，而開放這些私人地點有利於豐富對居住城市的理解。踏入這些老公寓的門，可能會帶來潛入都市厚度的感受（至少如此，

因為我們對原住戶並不理解）。比起記憶的重置，這樣的過程更加複雜，因為它涉及場景的呈現（作品融入場域）以及時間的差異性。如果空間以及其建築工法是有價值的，當我們參訪這些已經清空的環境時，其實無從知道以前的人是如何在這裡生活。再者，這些活動作為文化實踐，也是都市改造運動的一環。它可以被視為宣告改變（地位、價值、用途）的一種手段，做一些曝光，甚至置入某政治或經濟上的決策。

同樣在京都，但這回不是翻新而是某街區的徹底改造。一直到 2023 年，藝術家高橋悟（Satoru Takahashi）花了近十年的時間發展一個名為《聞所未聞、見所未見》（*Hearing the Unheard, Seeing the Unseen*）的計畫，把人與紀念碑的關係做了轉換。與記憶的連結是其基礎，但卻不希望以永久性的方式來看待。該計畫設想的複雜記憶不僅關乎地方、曾經住在街區的人們，也關乎他們曾經遭受、也可能得繼續承受的歧視。該記憶的處理有雙重目標的困難：不讓一個地方以及其居民的歷史被遺忘，以及不要讓該計畫變成文化掠奪、從而成為某種程度的官方宣傳樣板。我後面會更詳細地介紹這個計畫。

這一章因此將會介紹以直接方式探討記憶與社會及政治內容的作品。這些藝術家們儘管不一定用紀念碑的意象來構思創作，卻可能在執行過程中埋藏了類似的想法，我們將在第三章看到其他的案例。

# 6

## 克里斯多與珍克蘿：
## 《捆包國會》/《鐵幕，汽油桶牆》

德國柏林，1971-95 年 / 法國巴黎維斯康帝街，1961-62 年
Christo et Jeanne-Claude: *Wrapped Reichstag, Berlin, 1971-1995 / Le Rideau de Fer, Mur de Barils de Pértrole, rue Visconti, Paris 1961-62*
克里斯多 1935 年 6 月 13 日生於保加利亞加伯沃（Gabravo），2020 年過世；
珍克蘿則於同一天誕生在卡薩布蘭加，其父母均為法國籍，她於 2009 年過世

克里斯多和珍克蘿一直對看得到的既存物抱著疑問的態度。在一段短暫的時間，從幾個小時到好幾天，他們將一棟建築物，或是一個相當大的場地或路線包裹起來。每一件作品都是依地點及計畫的特性設計。這些布料於是包圍全島、穿越鄉村，或是以洋傘的形狀同時佈滿日本和加州這兩個地區、或甚至蓋住整棟建築物。

在他們《捆包國會》的這項計畫中，紀念性建築本身對於德國甚或歐洲的歷史價值來說，就跟這項計畫中兩位藝術家賦予它的現今價值一樣，是毋庸置疑的。

德國國會是由俾斯麥（Otto von Bismarck）於 1894 年建造完成，是歐洲最古老的議會之一（繼瑞士國會之後）。1933 年遭人蓄意縱火，這時也是納粹黨竄起掌握權勢的關鍵時期，在第二次世界大戰之後，它成為唯一受不同制度（美國、英國、法國及蘇聯）以及兩個德國影響的機構。在建築師包姆加藤（Paul Baumgarten）將它修復之前，多年以來這殘破不堪

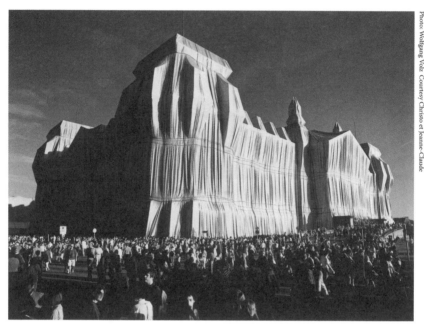

克里斯多與珍克蘿：《捆包國會》，柏林，1971-1995 年，110,000 平方米畫布

的建築不過是一個空殼子。

　　這個以國會為主體的作品是由「一塊 110,000 平方米的帆布所構成的

（建築物表面的兩倍面積），它由 70 片裁片組成，重量高達 90 噸以上；

每一次折疊的深度可達 1 公尺。二年前在卡塞爾附近，我們曾經拿一個中

世紀高塔作試驗。我們訂製了許多深色、不同色調的帆布，以此高塔做裝

置的實驗。然後我們來到離此建物好幾公里的距離，從晴空萬里以及下雨

的天氣來判斷它的效果，這就是我們選定最後顏色的方式。在 7 月（1995

年），我們在靠近康斯坦茨湖（lac de Constance）的一棟工業建築，又做

了另一個一比一的測試。不同於其他被建築掩蓋的議會殿堂，德國國會是相當獨立的，它的輪廓在天空的襯托下非常明顯。我們甚至無法想像它隱藏其後的整個體積。我們看不到它尖銳的組成元素，因為這些效果早已被維多利亞式的建築風格消泯了。因此我們的目的是讓大家看到它超乎一般熟悉錯覺的規模體積。我們最後選擇這種帆布，因為它可以顯現出強烈的反差，即便是陰天也可以辨識建物的規模。我們同時也試用了各種不同直徑的繩索、不同的藍色，以及不同的繩索花紋。繩索是要固定帆布，但也維持了相當的自由性；它與牆面維持一公尺的距離，因此在風的影響下，我們可以看到無止盡的律動。」[1]

這樣的覆蓋（捆紮）呈現表面的張力以及（視覺性的）體積規模，並賦予它一個新的怪異外型。藝術家們以如此的方式，兼顧看得見與看不見的部分。這方式改變了建物存在的形式，透過將它置放在一個過渡的狀態，包裹似乎是一種暫時性的保護狀態，也像是在等待一種遷移。由於能夠讓大眾在心裡重建被遮蓋在帆布底下的東西的意象，這作品因此間接地賦予（甚至重新建立）另一種紀念碑（monument）的象徵意義。

這個捆紮動作並不是簡單地在物體表面加上新的顏色，它要的不是裝飾的效果，如果硬要如此看待它，那麼布料色彩的選擇（就像布料材質等的選擇一樣）則是首要的條件；捆紮是一種「形體化的」行為，因為它有覆蓋、接觸，並透過表面的穿、蓋，揭露物體的形狀。這樣的揭示一方面來自於尋常的覆蓋行為（通常有作為支撐基礎的外殼裝置），以及由繩索

71

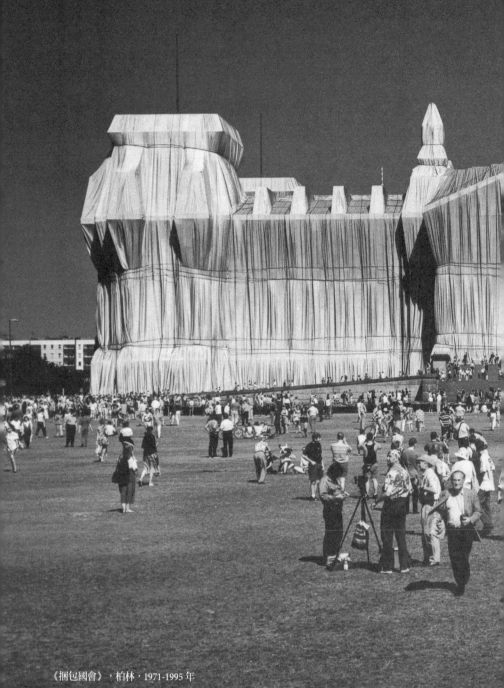

《捆包國會》，柏林，1971-1995 年

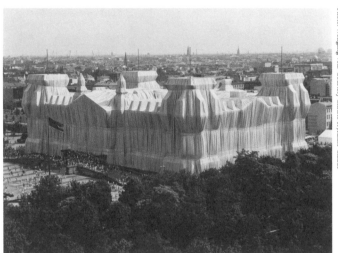

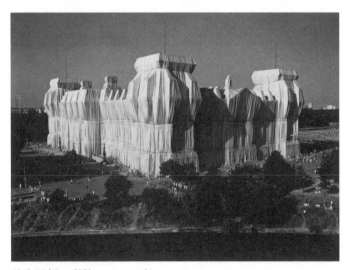

Photo: Wolfgang Volz  Courtesy Christo et Jeanne-Claude

《捆包國會》，柏林，1971-1995 年

線條帶來的皺摺外觀。在這之外，有時還在包裹內加上鋼骨構造，以重新雕塑一個充滿生氣的架構。這也是為什麼我們會提到張力。

這件作品呼應了克里斯多與珍克蘿在 1962 年 6 月 27 日，於巴黎維斯康帝街所完成的作品《鐵幕，汽油桶牆》。克里斯多 1956 年離開保加利亞來到西方，1973 年以前都一直以流亡難民的身分生活（之後入籍為美國公民）。對他來說，就像其他原籍東歐（舊共產主義勢力範圍）的人，他大半輩子都受到歐洲分裂為兩邊所影響，以及後來 1961 年 8 月柏林圍牆的樹立，象徵冷戰時代的來臨。當柏林圍牆樹立時，克里斯多與珍克蘿也做了一個覆蓋圍牆的計畫，於次年在巴黎呈現。相對於號稱「鐵幕」的柏林圍牆，他們利用二百四十個汽油桶做一個八小時的臨時圍牆；為了讓大家容易理解，這個建構讓人想起民眾街頭抗爭時，所建立的路障（同一時期，法國也因為阿爾及利亞內戰處於緊張的狀況）。這個作品是政治抗爭的一個手段，它同時也在雕塑史上佔有一席之地（在這個時期，他們的作品是以捆紮和汽油桶牆的排列為人熟知，兩種方式都讓人想起暫時性的結構及運輸）。

為了取得官方的許可以封鎖首都中的一條街來建造這面綿延幾公尺的牆，藝術家們寫了一封解釋信給巴黎市政府：「維斯康帝街位於波那旁街和塞納街之間，是一條長 176 公尺的單向道。這面預計建造於 1 號和 2 號之間的牆，將完全影響這條街的交通，並阻斷波那旁街和塞納街的聯繫。用中型 50 公升油桶建蓋的這面牆，高約 4.3 公尺，寬與街同：約 3.8

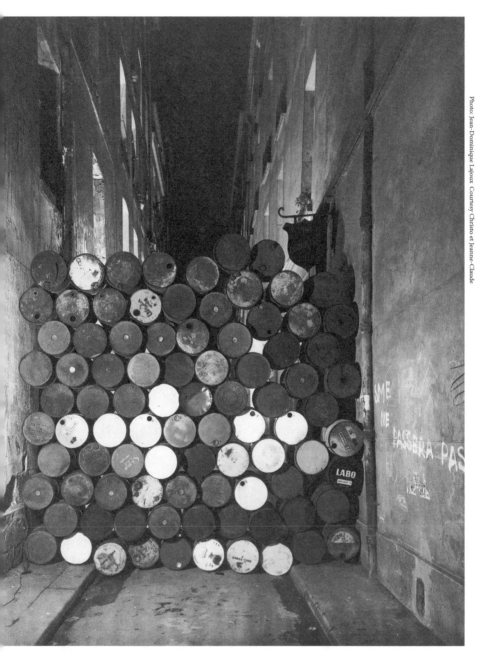

克里斯多與珍克蘿:《鐵幕,汽油桶牆》,
1962 年 6 月 27 日,240 個 430 × 380 × 170cm 的汽油桶

公尺。這面鐵幕可以被看待為街道公共工程的路障設施，或是把它視為此路不通的標示。這個概念最終可以推至整個地區，甚或整個城市。」

如果我們不知道藝術家的政治寓意，如果我們忘記《捆包國會》的計畫是誕生於 1971 年，卻在二十五年後才得以實踐，也就是共產勢力垮台、柏林圍牆拆除，讓兩德得以統一的六年之後，那麼我們就無法理解這個介入計畫。為了取得各個不同政府單位的同意，這段長時間的醞釀是必需的。它最後於 1994 年獲得德國眾議院多數表決通過。

這個計畫不是要蓋一個新的紀念碑，而是透過一個美學事件讓一群人與一個事件而非一個物件重新建立關係，它是一種行為而不是符號。為了讓事件能發揮最大的力量，藝術家必須有完全的創作自由度；這也是為什麼他們獨立投資每個計畫（藉由出售計畫草稿以及他們在六○～七○年代的作品）是一個必要的條件（sine qua non），以免外來的金援法令影響計畫的內容，因為這些限制通常迫使計畫內容必須妥協。如果事件是暫時性的，它的力量及自由必須超越它物質性的持續，因為它至少會帶來兩個相關後果。其一，它會引起關於紀念碑的辯論、藝術之於公共建設的公眾論壇（這也是為什麼本書中一再強調「公眾」的概念），另一方面，在計畫完成之後，也透過其新符號的運用，改變了歷史的過去、現在與未來的呈現。

7

# 克里斯多夫・沃迪斯寇：《凱旋門》

西班牙馬德里，1991 年
Krzysztof Wodiczko: Victory Arch
1943 年生於波蘭華沙，入籍加拿大

　　同樣為暫時性的空間介入手法，克里斯多夫・沃迪斯寇則是使用位於都會中心的建築物。他時常選用那些與眾不同的建築，可能是因為其特殊的功能性（教堂、議會、法院，還有本案例所討論的，為紀念戰勝事蹟的紀念建築），或是其所有人的不同身分（多國投資的企業建築，以顯現其經濟力量）。這些建物有時會失去其吸引人的力量，因為它們消融在都市的複雜景觀中，或是因為人們對於這些景觀的熟悉，以致遺忘其原始角色及時代意義，視而不見，甚至也可以說現代人因為教育制度內容的改變，已無法再自發地理解、詮釋紀念碑所內含的故事文本，它因此也不復存在於我們當代的社會。其他的符號語言取代了它們，而記憶也透過另一種聯繫方式存在。

　　沃迪斯寇因此尋求以夜間影像投射的表現方式，重新詮釋紀念碑。這樣的方式是把建築體從其都市背景中，以強力的燈光效果凸顯出來，透過強加的敘述元件，強迫觀者閱讀這個建築，賦予它新的歷史。這些反差極大的連結組合，通常都寓含有批判的特性（像是藝術家 1987 年於波士頓南北戰爭的紀念碑上投射流浪漢的影像）。

　　受邀參加馬德里的一個聯展，沃迪斯寇在 1991 年 1 月中，連續三晚投射影像於市內的一個凱旋門上。由於一開始就決定要做一個與西班牙內戰相關的作品，他因此選定一個紀念佛朗哥將軍的建築。然而，在展覽期間，伊拉克的波灣戰爭恰在此時爆發。他的作品也似乎像是受到此時事的啟發，利用凱旋門這個具有象徵意義的紀念碑作為出發點，藝術家同時也將它當作批判的基礎。在右邊，他投射加油用的油槍影像，左邊則是美軍使用的手槍，各自被骷髏的手握住，在凱旋門的上椽則寫著："Cuantos?"（多少）。

　　這種方法與約翰・哈特菲德（John Heartfield）於三〇～四〇年代在德國告發納粹主義的攝影拼貼作品很像，它也在城市的集體空間中要求一個位置。但藝術家故意讓這些拼貼作品不可能被偶像化。這瞬間性的創作只有依靠真實的背景才能存在，並不具有另外的物質性。這裡指的，是相對一件展示的攝影作品，只是證明它可能具有商品價值，但卻沒有事件的象徵內容。

　　沃迪斯寇的作品利用直接的譬喻性的影像，向大眾傳達出他的想法。死神在引導著戰爭的動機？每公升石油的價格似乎是眾多亡魂的隱形殺手。投射燈同時也照亮了凱旋門的正上方，由四匹馬拉載馬車上的戰勝者，而勝利者在此情境下似乎也改變了它的意涵，諷刺地表示對死神的頌揚，因為它才是戰爭的最後贏家。

　　這利用譬喻視覺影像布置出來的高聳壯觀的作品，事實上回應了傳統

紀念性藝術的創作公式，也就是說要讓人驚奇，才能在人們心中烙印下它所要傳遞的抽象概念，給他們一個作為回想基礎的清楚影像。此外，作品本身也融入於城市的環境背景。「我借用大眾傳媒、書籍、雜誌等圖庫的常用影像。我不能在我的投射作品中創造新的影像語言，因為很難讓人馬上理解，特別是投影時，觀眾接收的時間那麼短……它必須被回想，就像民主，它是一種實踐，是每個人的義務，就像『人權宣言』所經常告訴我們的。因此在公共場所發表自己的想法是一種義務，然而這只有當溝通具有批判內容時才有意義。」[2]

　　根據其談話，我們可以看到一種為公共空間製作的藝術。透過它，沃迪斯寇質疑以往及當代，記錄市民公共生活的歷史（他因此在美國總統大選前，在華盛頓製作另一個投射作品）。這就是為什麼他總是選用再現的圖像，不論是我們熟悉的紀念建物或是大眾傳媒使用的影像符號。

　　沃迪斯寇指出，「不利用我們所賦予城市內紀念建物的傳達力量，就是拋棄它們也放棄我們自己，也同時失去歷史及當下的意義。在我們的時代更甚以往，紀念碑的意義決定在我們如何積極地讓它成為一個紀念歷史、評價歷史，以及公眾討論及活動的地方。這個計畫不只具有社會性、公共性或軍事性的意義，它同時也負有美學的任務。」[3]

　　對沃迪斯寇而言，紀念碑在城市的空間內永遠佔有一席之地，必須保存它與歷史關連的角色，同時要加入新的時代意義，而不是一直重複倡導舊時的歷史精神。與一直施行到十九世紀傳統紀念性藝術最根本不同的，

是敘述文本的內容變成一種批判、質疑與提問，它不再是為組織意念服務，以為記憶某項論述的工具（像是修辭學的演說藝術），也不是宣示其典範、價值系統的教化手段。它最終的目的不是圖像，而是一種「看」的可能，提出一種公眾的思考以及自我省視的可能性。

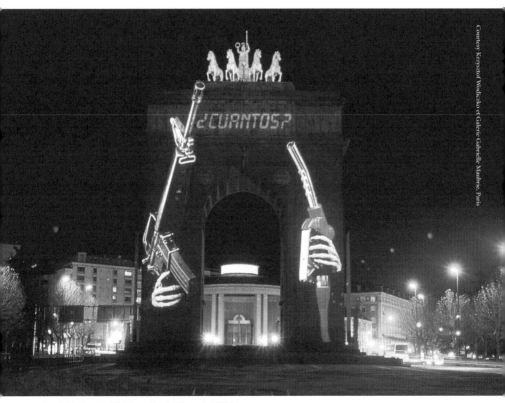

克里斯多夫・沃迪斯寇：《凱旋門》，夜間投射

　　既然現在有不少廣告公司在外牆投資白天晚上都可清楚看見的數位影像，我們可以將之拿來和沃迪斯寇的作品做關鍵的區隔：後者向過路人放送，使其對共有的時代歷史、都市紋理、甚至是行動內涵感到興趣，好讓紀念碑的政治價值得以與時俱進。

# 羅賓・寇利爾：《伯森父子紀念碑商店》

加拿大蒙特婁，1997 年
Robin Collyer: Monuments L. Berson & Fils
1949 年生於英國倫敦，現在定居於加拿大多倫多

　　1997 年受邀參加由蒙特婁一個當代藝術中心 OPTICA 所舉辦的展覽「城市經驗：介入都市空間」（Sur l'expérience de la ville: interventions en milieu urbain），羅賓・寇利爾做了一個他稱為「空間整理」的計畫。在一條歷史悠久的熱鬧商店街上，他注意到一個做墓碑雕刻的家族企業。

　　羅賓・寇利爾描述，「我馬上就被伯森商店的矛盾樣子吸引住，它看起來跟街上其他的商業活動一點兒都不相襯。它不像是現在常見，把新架構放在老的、既存的空間中的作法，比如說 GAP 或星巴克（Starbucks）。然而它卻像是一件藝術品。它一開始就在那裡（1921），而且多年下來，它周遭的所有事物都已經改變了。它與『死亡』的關係在這個充滿生氣的街上是非常令人玩味的。」自街頭開始，過路者可以看到各種不同大小、材質的石頭。羅賓・寇利爾希望重新編排這些已經琢磨好、等待被購買的石頭，將它們呈現給大眾。「我的選擇是不要去堆疊或是創造一個新的物件，而是去清理，並『改善』這個地點。用泥土和草這些理想的天然材料來重塑地景。伯森先生負責決定所有石碑放置的地點，他的員工負責維護的工作。我的工作完全與他們並行，提出對伯森先生所經營商業活動的讚

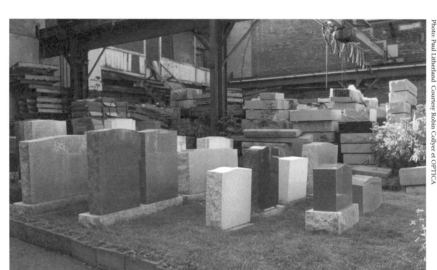

Photo: Paul Litherland, Courtesy Robin Collyer et OPTICA

羅賓‧寇利爾：《伯森父子紀念碑商店》，墓碑整理

頌。」因為質材文本的關係（墓碑公司），這件作品具有它紀念與懷想的意義。而整個作品看起來，老實說像極了墓園的零售配件。再者，紀念碑在此，比起城市中的紀念碑更扮演另外一種不同的角色：介於私有與公共之間、介於有私密過去的個體與在墓園的公共場域中被接待的死亡個體。因此在這裡，紀念的特性不像為紀念城市甚至國家整體利益相關的某事件或某人那樣，具有社會與歷史性的背景故事。場地本身也不在一個紀念館環境，因為它是在一個私有企業前面，櫥窗裡正放著商家最得意的產品。

這個「整理」是否意味著，最近代表我們城市意義的紀念碑就像如此？這個還未刻上姓名的石頭提醒了我們自己生存的狀態？在我們的歷史與姓名之外，最後將是這些石頭與墓園將我們聚集在一起？在雕刻的歷史

中，為死者製作的紀念碑有一點不同，它是一個受到風格演進影響的職業。我們可以從兩次世界大戰後，歐洲城市與鄉鎮內大量出現的紀念碑看出。相近的內容重複地在每個地方出現，而我們已經幾乎麻木了，就像大部分我們稱之為公共藝術的作品。

羅賓‧寇利爾表示：「我對於出現在我們城市中的那種公共藝術非常有意見。因為它們大多數的架構無法融入背景環境（通常是因為藝術家被要求做錦上添花的工作），或是它們附屬於『團隊成果』，讓藝術家與其他建築師或景觀設計師等共同合作（創造一個公共空間，而非『藝術』）。我希望避免這樣的情況，並擔任雕塑家或物件製作者之外的角色。」

羅賓‧寇利爾的嘗試，相對的，是提出對我們今日一般都市規劃景觀表現的質疑。當藝術家在做這個「空間整理」的同時，他也拍攝了城市風貌的照片，以呈現我們環境的架構，以及這些只有功能關連而無美感的堆疊：房子、窗戶、人行道、屋頂、電視天線……等等。每一個物件都有其系統與邏輯，但聚在一起卻缺乏組織。寇利爾的介入計畫是來自他對形體與內容的思考，其焦點不在於某些具體的物件，而是對我們整體環境的觀察。在視覺紛擾的城市中，他的「整理」似乎提供給眼睛一個休息的環境。

羅賓‧寇利爾希望對公共空間作品的哄抬提出質疑，認為這些不過是物件或是空間的裝飾，根本不是藝術。其重點不在於是否製作出一件有辨識度的作品，而在「與之共存」（faire-avec）。不但要與現有的事物、歷史、人群共存，還要以幽默與敬意自問存在的適切性。

# ႟

## 丹尼斯・亞當斯與安德麗雅・布蘭：《巴士站》

美國紐約，1988 年
Dennis Adams et Andrea Blum: *Bus Station*
亞當斯 1948 年生於愛荷華州德墨市（Des Moines），
布蘭 1950 年生於紐約，二人皆定居於紐約市

當初構想的是一個等待的空間，我們的作品因此安置在一個既有的巴士站，專門載運從市區到機場的乘客。整個架構非常的長而且貼近地面，以和周圍摩天高樓的規模相抗衡：這些大廈群像是暗示群體力量及資本投資的展現。作品是一個 25 英吋長的水泥板凳，與自地面豎起的燈箱相交，上面的透明片展示了一個在南非蘇維托（Soweto）的喪禮過程。[4]

這個低板凳的設計是為了創造與影像相交的效果，影像看起來像是被矮凳穿過似的。這個戲劇性的佈局，因此含括了坐在座椅上面的人、經過這裡的路人，以及都市環境的律動。這也就是說，街道變成事件發展的舞台以及事件本身，既是背景也是主角。透過兩個狀態、兩段歷史的交會，一個在南非，另一個在美國，藝術家們意圖誘發一個具強烈象徵的意味。水泥矮凳的形狀與照片中的棺材相互呼應，而巴士行進的方向也恰和抬棺團體的行進方向相反（請不要忘記我們是在一個巴士站）。這條街因為呈

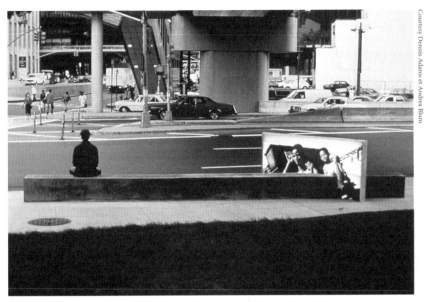

丹尼斯・亞當斯與安德麗雅・布蘭：《巴士站》，在一個鋁箱中的照片、日光燈，
以及 119.4 × 762 × 243.8 公分的混凝土石凳

現死亡、暴力和種族問題而失去它的中立地位。蘇維托相對於紐約，同樣的有它的種族問題。

此外，這個暫時性的空間介入計畫，是針對砲台公園（Battery Park City）的一個區域性修繕落成儀式所設計的。這個具有野心的修繕計畫，後來成為富裕社會中，藝術介入都會空間的範本，它同時也是一個安全島中的創作，與紐約市的都會現實不相連結。這也是為什麼丹尼斯・亞當斯和安德麗雅・布蘭毫不猶豫地選擇這個超出展區的地點，希望吸引砲台公園的參觀者到一個日常生活的社會背景中。如果這個展覽不是短期的，藝

術家們會選擇另一個影像嗎？或是他們會選擇另一個較為媒體或廣告人所

熟知的意象語言？這樣的語言使用，與駭人聽聞的時事力量是息息相關的

（這在沃迪斯寇的介入計畫中也可察見）。

　他們的作品是從巴士站這樣一個平庸的狀態來重新詮釋紀念碑，所選

用的記憶是近期發生的事件，格外有其象徵意義。

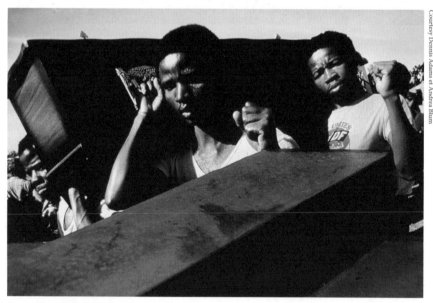

Courtesy Dennis Adams et Andrea Blum

《巴士站》，燈箱中的相片細部

# 10

## 田甫律子：《訂單很多的快樂農場》

日本南蘆屋國宅，1999-2009 年
Ritsuko Taho: *Joy Farm Shop with Many Orders*
1953 年生於日本德島縣，現居於日本

1995 年 1 月，一場大地震為日本神戶地區帶來大災害。在南蘆屋國宅（兵庫縣）的眾多重建計畫中，藝術創作是包含於其中的兩個計畫。一個是邀請藝術家們為每棟建築物設計大門，另一個則是持續的行動計畫。後者即為田甫律子的作品《訂單很多的快樂農場》，位於建築群之間的兩塊空地上。這個計畫以系列性拜訪即將使用這批國宅、但目前仍暫居臨時住宅的居民來揭開序幕。之後，隨著時間的推展，這計畫不但是一群人所生活的兩塊空地（藝術家把它稱之為「舞台」），同時也代表一個社區為了創造自己架構與特性所引發的一連串行動與合作的總稱。這些行動結合了遭遇同一事件的人們（他們原有生活場域的毀壞，而且可能是他們此生遭遇的第二次經驗），而他們彼此間可能毫無血緣或社交關係。因此，這件作品除了作為一個社會性作品（其架構完全符合法律及施行細則）之外，也考慮到能夠將一群陌生人連結起來的根本聯繫。

在這裡，與土地的關係讓人想起其傳統的文化背景。因為，儘管如何地艱難，農業仍然被視為日本文化的中心。《快樂農場》事實上是藝術家在東京大學時，針對日本當下現況思考所作的計畫。雖然專業的農業活動

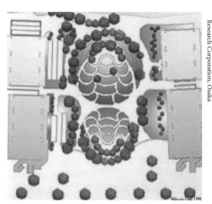

田甫律子：《訂單很多的快樂農場》

受到威脅，但仍有兩種方法可以保有「栽植的欲望」，一是利用盆栽藝術
親近花園，或是乾脆利用各種不同的形式來繼續農業的活動（像是在本計
畫的南蘆屋國宅，土地使用者並沒有其擁有權）。相較於提出花園的概念
（比較像是休閒的個人活動），藝術家希望透過這個計畫，能讓大家回想
起田地耕作的傳統（藝術家說，「景觀雕塑（landscape sculpture）其實是
以日本傳統的田園景觀『段段畑』〔Dan-Dan-Batake〕（譯按：梯田）為
基礎，是最具代表性的工業化前景觀之一」），並透過個別工作及共同合
作的支配管理，將計畫命名為「快樂農場」。

　　這個在都市環境中出現的作品因此是一種先於政治的承諾，以共同
的行為提出獨立於政府法令之外的可能性。田甫律子指出，「它成為全日
本國宅中，第一個社區自己經營管理的農地。《訂單很多的快樂農場》是
一件藝術作品，也可以被視為當地社區對抗國際化、標準化現代都市的勝
利戰場，以及國家在地震後對中央集權、去人性化觀點制式建設的一種反

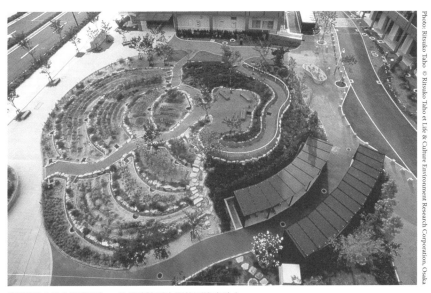

《訂單很多的快樂農場》，位於建築群之間的兩塊空地上

動。其最終目的在引進城市基礎架構的軟硬體，結合農地以及社群的責任，自行管理他們生活的環境。」

　　面對趨於全球化的制度，獨立顯然只是相對性的存在，但我們很容易理解其重要性，因為獨立代表自我、未來，以及建立一個共同世界的責任都掌握在自己的手中，而這正是一個被連根拔起、失去歷史的社群第一時間就會面臨的狀況。與（中央）權力保持相抗衡的距離是非常重要的，它起碼避免了被另一個權力或強勢制度吞噬。這件作品是一個過程，其中每個人都是參與者，也就是說個體的行為都是以公共利益為優先（非關個人利益）。因此，如果說「景觀雕塑」本身是介於私領域和公領域之間的話，那麼它所發展出來的應該比較接近公共領域，甚至有可能是公眾的。

　　這件作品不是紀念碑，在這個主題出現是因為它關乎個人和集體的記憶。但與其重現這些回憶，這樣持續性的計畫方式以重建行動來幫助承受災難的創傷。而其政治性的意涵也讓它被記上一筆，因為這並非預謀，卻在過程中逐漸顯現。

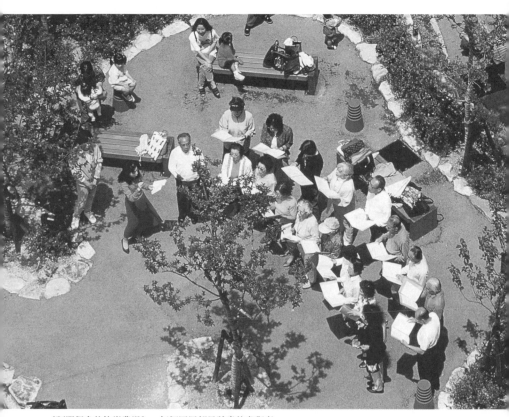

《訂單很多的快樂農場》，每個居民都是計畫的參與者

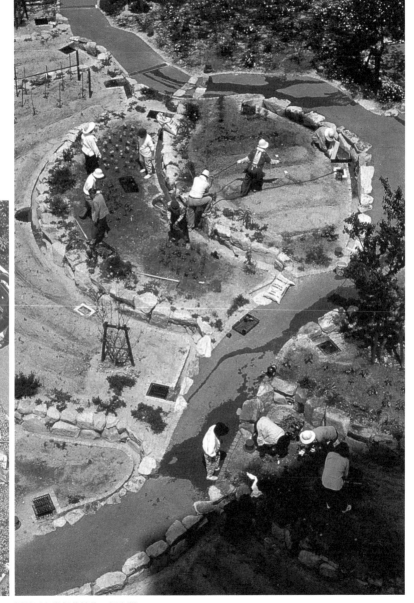

居民正在進行栽植的一個空間　Photo: Ritsuko Taho © Ritsuko Taho et Life & Culture Environment Research Corporation, Osaka

# 11

## 拉妮・麥斯特羅：《這些手》

法國聖馬丹德瓦拉馬（Saint-Martin-de-Valamas），2013 年
Lani Maestro: *ces MAINS*
1957 年生於菲律賓馬尼拉，工作與生活在加拿大及法國

　　這件作品是名為「工業地景」（Paysage industriel）——一個大型藝術介入計畫裡的其中一件。這個計畫橫跨法國好幾個地區，四年內連結八個城鎮，包括區域的生態公園、居民以及四位藝術家。它同時也是法國基金會新公共藝術的企劃項目（www.nouveauxcommanditaires.eu），其宗旨是委託興辦的需求不應來自公家機關（中央、地方或更小區域），而是民間人士。為了讓這些人提出具體需求、選擇藝術家並參與執行，必須由一個文化協會提供一位或更多的中介人員前來協助與陪伴。這個案例中，是由「永久」（A Demeure）協會的瓦勒莉・庫戴兒（Valérie Cudel）負責統籌藝術家的篩選以及計畫的所有執行細節。

　　這些聯合的作品訂購者，希望能有一件讓他們可以觀看某場域變化的作品。而這個地點，正是 1868 年啟用的穆哈工廠（l'usine Murat），是它將這個山谷變成珠寶產業的搖籃。在 2010 年關廠後，地方的社區發展協會將它買下，意圖以工業產品、過去光榮創造觀光業，用歷史故事來復甦經濟。而記憶的連結，同時涵蓋了地域（建築物、村落、山谷）、工匠以及活動。拉妮・麥斯特羅收到了邀請，因為她一直以和他人的相遇及他們

穆哈工廠與霓虹燈作品

的處境來滋養創作。她於是來到當地進駐生活,花時間造訪還健在的工匠
們。

「我和喬埃・宏(Joël Haon)與尚-保羅・穆尼爾(Jean-Paul Munier)
交流珠寶製作過程時,發現幾個關於工匠、創作和手勢的問題,引發了我
的思考。我被他們對工作的謙卑所感動,因為我看到細心和多年經驗後發

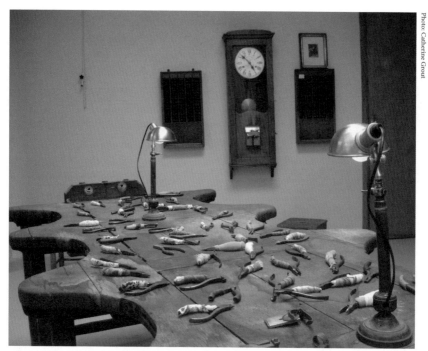

Photo: Catherine Grout

聲響裝置作品，工匠們曾經使用的工具

乎內心的敬意。」因此，她的計畫設定於老工廠，在一個房間裡放置了一
些與手工藝相關的物件（曾經使用的工具、桌子、檯燈、凳子），配成聲
音裝置（故事、詩歌、工廠活動的聲音、音樂）。而在外牆上，我們可
以看到一句以藍色霓虹燈顯示的句子「如果你必須結束我的生命，請留
下這雙手」。這段神祕的文字是節錄自喬瑟・佩雷斯・貝都亞（Jose Peres
Beduya）的詩作。如同藝術家說的，「聲音無法輕易識別，但卻清楚地和
支撐它的建築體相連結。我們可以聽到或讀到這些字句，好像是一段個人

SI VOUS DEVEZ PRENDRE MA VIE
LAISSEZ-MOI LES MAINS

穆哈工廠夜間閃爍的霓虹燈作品

要公諸世人的聲明。」因此這可以說是給特定對象的公開演說，懷著反省與尊重。

比起回憶和紀念碑，這位藝術家的參與變成以人為主。因為是他們顯現了一代的歷史、一個場域的現實和一份職業。這是由專門的技能以及在一個工廠內，經由工具、手勢、創意、人際關係而建立的世界關連。相同的，如果作品的需求者是在地人，透過這個委託及大計畫（「工業地景」），可以因此擴大歷史與地域性的影響。相對於單純的觀光，當遊客看到這件作品時，也能接收到這位藝術家所帶來的另一種記憶連結。拉妮・麥斯特羅具象化人與這個地點間不可分割的連結。這個老工廠不只是一個可以參觀的物件，它變成一個轉換的過程，喚醒我們，然後在觀賞間改變我們。

# 蘇珊‧菲利浦茲：《國際歌》

1999 年、2015 年於京都國際現代藝術祭
Susan Philipsz: *The Internationale*
1965 年生於蘇格蘭格拉斯哥，在德國柏林生活與工作

蘇珊‧菲利浦茲的作品非常緊密地結合地點與遊客、路人或居民。這些作品都是她自己的聲音演唱，沒有任何加工甚至配樂。藝術家根據不同的文本、委託案與計畫，選擇適合的詠調與傳遞方式（通常是一個或好幾個喇叭），裝置在一個公眾的穿越空間。有的時候，記憶會以較親密的方式連結聽眾，而這些地點或多或少都有其歷史或是象徵性的價值。1999年，河本信治（Shinji Kohmoto）——後來成為 2015 京都國際現代藝術祭策展人——發現了蘇珊‧菲利浦茲《國際歌》這件作品。被她通過聆聽能召喚記憶的能力所震懾（河本一直無法忘懷），河本邀請藝術家帶著這件作品參與京都國際現代藝術祭，並現地創作新的版本。展場以十分鐘的間距間歇播放著她的吟唱。

根據作品位置所選擇的歌曲經常寓含特定的社會政治訊息，但菲利浦茲微柔的聲音不僅傳達了歌詞，更強烈地喚醒聽眾個人的記憶與情感，然後進一步意識到對該地點的回憶，他們正透過這曲調交流彼此。在藝術祭中，菲利浦茲把《國際歌》（1999）這件作品放在京都

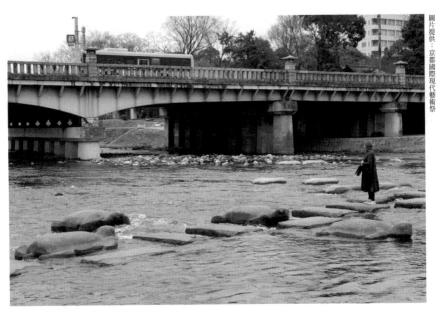

圖片提供：京都國際現代藝術祭

蘇珊・菲利浦斯：《三首歌》，鴨川，2015 年

市立美術館前，2015 新作《三首歌》（*Three Songs*）設置在被稱為鴨
川三角洲的地點。《三首歌》是根據菲利浦茲在京都的調查（並參考
1609 年一首關於歌舞伎的英文歌曲）。《國際歌》源自於菲利浦茲
的一首人聲獨唱，演繹同名的左翼國歌。對一些人來說，這歌是一種
召喚，但其他人而言，則是夢想破滅的揪心提醒。（導覽手冊）

蘇珊・菲利浦茲用她自己的聲音向一段歷史與記憶致意。在此，作品
承載的是個人與群體的記憶。藝術家要凸顯的，是那些在她之前因特殊歷
史與政治背景而唱過「國際歌」的人。

「作為歌曲，」蘇珊・菲利浦茲解釋道，「《國際歌》有很強的連結性。我的作品有些曖昧，因為我用一種惆悵的方式吟唱，而且只有一個聲音，然而這通常是很多人一起齊唱的歌——因此就好像是我自己在遊行一般。所以這件作品可以被解讀為政治行動的號召，但它也可以被解釋成對失去事物的詠嘆。從後者的角度，我認為這件作品特別能觸動到特定的回憶。」[5]

一旦被聽見時，它將把該地點帶到另一個次元。受《國際歌》召喚的回憶，可能是特定世代的京都人或是認出這首歌的日本人或外國人，因此憶起這首歌經常被傳唱的年代。那對於那些太年輕的人呢？很難探究，也許政治風潮再度回轉，抑或只是展覽策劃人的心願。

即便如此，隨著不同的人，不同的元素被想起，想像力改變了這個場域，時間與空間無限擴張。這件作品某種程度脫離了我們熟悉的類別。它不是用物件來展示，而是藝術家經常性的存在，用她特殊、清亮、深刻又不專業的唱腔。當然這也是因為歌聲從建築物外牆與其他基礎設施縈繞了整個空間，這有時也可能擴大效果（就像之前在倫敦與德國敏斯特〔Münster〕橋下那樣），此外，在聆聽時，我們與周圍環境的關係比起視覺觀看較無直接的衝擊。蘇珊・菲利浦茲創造了一座紀念碑，沒有演說、事件或英雄，更沒有強迫接受某種口號或是必須要緬懷的記憶。曇花一現、隨風飄散，作品在不斷變化的環境裡按時出現，並摻和了聽眾個人與集體的記憶。

# 13

## 高橋悟：《聞所未聞、見所未見》

日本京都，2015-2023 年（常態計畫）
Satoru Takahashi: *Hearing the Unheard, Seeing the Unseen*
1958 年生於日本京都，現居於大阪

　　這個歷時近十年的藝術計畫是由藝術家高橋悟構思與指導。它由不同類型的事件（研討會、討論、實地參訪、工作坊等）組成，好讓計畫的每個階段都能以開放的形式拓展，以獲取「多樣性的觀點」（高橋說法）和臨時性的藝術作品。正如我欲透過本書呈現的樣貌。

　　計畫始於 2010 年左右，日本京都市政府依據新的都市規劃，決定遷移其藝術大學。這包括京都車站附近的崇仁和東九条地區，在這裡，蓋房子不需要遵守京都歷史景觀保存法規對建物外觀與高度的諸多限制。在這所大學任教的藝術家高橋悟在這個前提下受市政府委託，在建設的過渡期間為未來的場域執行一個計畫。面對即將消失的住宅區以及其歷史，他構思並指導了《聞所未聞、見所未見》，直至 2023 年大學落成。在眾多動機中，他最在乎的是都市更新的激進性（新建築與違章建築的落差），以及可被視為對受歧視者的肅清行動。因為在過去，東九条住著韓國人或其後裔，而崇仁住著部落民（Burakumin）。他們既貧窮也不穩定，可能是日本現代化前社會統治階層中最低賤族群的後代。該群體從事與死亡相關的職業（屠夫或皮革匠）。十世紀左右他們甚至被強迫住在特定的地方（部

落 buraku），遠離社會與寺廟。

　　因此，相較於紀念碑的主題，其出發點要回應的是一個生活場域的消逝，而這是由市政府規劃的巨型工地所造成的。在這個計畫中，高橋以矛盾的手法來質疑紀念碑的必要性與價值：透過無形資產，透過對不在場、沉默與不可見存在的召喚，以及透過對當下價值的鋪陳，或更精確地說，透過當下的相遇，而這個邂逅隨後能成為個人記憶的憑據。透過可能性的提問，社區以及居民鮮活的記憶被保存下來，而這些角度活化了我們與記憶的連結、甚至是對紀念碑的想像；更何況，這些人過去因為受歧視，因此不像其他居民那樣被看見或聽到，儘管社會演進，狀況依然如此。好幾個層面在此交錯：對於這些記憶的關注與察看；重新認識一段被迴避的歷史，在這個都市更新計畫中以另一種形式呈現；因歷史匱乏而啟動的各種關係模式；透過鮮活的記憶、也就是以缺席構成的在地經驗召喚與記憶的連結；最後，是試圖讓記憶在官方論述、蓋棺論定的歷史或敘事之外繼續被述說。

　　《聞所未聞、見所未見》的整體概念因此是對記憶這個主題以及各種責任的提問，抑或是說，在廣泛的集體過程中（不僅僅關乎這個特定社區的居民），我們能夠在生活場域消失時好好地珍視記憶嗎？高橋細緻且提問的手法可以總結如下：透過對暫存時間（moment intermédiaire）的關注，可以同時迎接被留下來的（過去、曾經住在這裡的世代）、消逝本身（空曠的空間）以及物質與象徵性的全面改造（集合式住宅、有當代特色

Photo: Takahashi Satoru

鈴木昭男在崇仁社區，2019

或是玻璃帷幕外觀的大學校舍等建設）。他因此建議來訪的民眾帶著不設限的期待，向周遭環境、向他人與自己敞開五感，感受當下。過程中，他不斷質問自己行為的依據，還得考量各種不同意圖造成複雜狀況所帶來的難題：市政府、居民、藝術和學術圈、遊客甚至商家的想像都不一樣。記憶的連結因此選擇了國家歷史中少有（甚至沒有）地位的社群，雖然近代的法律已然解放。

　　與此同時，鄰里之間的關係也存在二個矛盾的心境面向：一方面，歧視的標籤依然緊跟著那些曾經在此居住、或是其先人可能曾經在此生活的人，因而促使他們搬離此地，然而從另一個集體的面向，街區的生活自成一個世界，儘管不復存在，但在個人的記憶中卻依然鮮活。隨著居民的重新安置，鄰里的關係開始淡化，因為先前的居民寧可搬到其他地方以避免他們因為地址而被認定為部落民，不然就是因為市政府安排他們遷居到公有的集合住宅，隱去場域的標籤，也讓人際關係疏離了。

　　與記憶的關係也是矛盾的：高橋不想美化部落的生活，也不願意因為過去的嚴酷隔離而頌揚或維持某種不合時宜的懷舊。他沒有特意去蒐集元素、故事、物件、敘事、痕跡或證據。因為部落民自己已經透過一座建築物的保留來延續他們的記憶並作為永久的紀念碑：他們過去創建的柳原銀行現在轉為博物館，展示他們（她們）的歷史。身為外來者，他不想執行一個可能被快速挪用、詮釋的記憶工作，這不應是類似腹語術那樣的虛假（替某人發聲，使其第二次陷入沉默）。

　　從這些地點的介入，我們看到他的手法細緻、非獨裁，並隱含批判的內容。「霧之城」這個命題集結了不同連續階段的所有計畫[6]，標示場域的轉變──城市變得看不見、摸不著且不斷變化，也支撐想像力的發展。透過對計畫以及藝術家的選擇，高橋悟很小心地不提供前導的論述，而是讓來到現場的人經由與作品和周遭環境的交會進行對場域的發現、看見、聽到和想像。這非常的關鍵：它一方面展現對人的信任，給予某種鼓勵讓

他們願意參與，一起面對消失、缺席、氛圍、檯面底下的事物。這種態度
與觀光的操作相反，更不能稱為黑色旅遊（dark tourism）＊。這種把藝術
體驗帶到現場（in situ），譬如布置出缺席氛圍的手法是至關重要的，這
得以表現開放的態度與多重詰問。以感官為核心的收穫（主要是視覺、聽
覺和觸覺）以及對中繼狀態的觀察，都讓來到這裡的人得以反思，並進行
相對批判的推論。儘管因活動而製作的文件交代了背景文本，但該計畫較
像是啟動參觀者的感官體驗以及批判思考，而不是試圖將某歷史版本強加
給他們。這其實是另一種對紀念碑的質問方式，因為後者經常被設定來承
載官方版本的記憶。

　　高橋邀請了能處理幽微變動的藝術家一起回應他所發起的紀念碑議
題，但對於沒有在崇仁或東九条生活過的人來說，這些記憶大都遙不可
及。正如本章稍後要介紹鈴木昭男（Akio Suzuki）、中谷芙二子（Fujiko
Nakaya）與高谷史郎（Shiro Takatani）以及高橋悟本人的作品，使用的記
憶雖是個人的，但也映照一個集體的存在，其目的並不是要公開隱私。該
計畫尊重居民的記憶，並儘少使用外來的元素。同樣的，崇仁和東九条內
部的問題以及空間的反差也呼應了社會的狀態：人口老化、人際關係難以
維繫、社會二極化，一邊追求休閒、娛樂、旅遊，另一端的人口生活則相
當不穩定。

---

＊　譯注：對曾發生災難等不幸事件地點進行的旅遊活動。

# 弗朗茲・赫夫納與哈利・薩克斯：《崇仁公園》

日本京都，2015 年
Franz Hoefner et Harry Sachs: *Suujin Park*
分別生於 1970 與 1974 年，住在德國柏林，兩人自 1997 年起以雙人組的方式發展藝術計畫

在這裡，我先介紹德國雙人組藝術家弗朗茲・赫夫納與哈利・薩克斯在 Parasophia 京都國際現代藝術祭製作的裝置作品，因為它在某種程度上與《聞所未聞、見所未見》相關連。2015 年，參與 Parasophia 京都國際現代藝術祭的高橋悟尚未投入該場域的改造，卻建議其藝術總監小本真司（Shinji Kohmoto）邀請這二位藝術家進駐崇仁社區，可見他當時已抱有介入的想法。

他們的裝置《崇仁公園》出現在四個鄰近的臨時空地上。這些等待興建的土地被圍籬圈起，成為封閉的空間，空虛的狀態引人想起被拆除的房舍以及巷弄。經過一些日子的進駐、各種會晤以及討論，兩位柏林藝術家對都市空間徹底轉變之前的空間樣態有模糊的概念，也理解現在這個中繼的狀態。他們撿拾了遺棄在現場、不同類別的物件，把它們擺放在空地上。其中最大、而且可以進入的空地，放置了來自某廢棄中學的兒童遊樂設施。隨著這不協調的設施以及從不同物件裡冒出頭的植物，這個地方於焉成為一個獻給園藝、交流、沉思的非正式場域，並向所有人開放。

根據計畫的介紹文字，明確指出他們是以「崇仁社區的臨時紀念碑」

Photo: Catherine Grout

弗朗茲‧赫夫納與哈利‧薩克斯：《崇仁公園》裝置細部，京都，2015

來構思其裝置結構。這種記憶的連結或保存囊括二個面向，見證了空間與強制驅離所帶來的不適感，以及我稍早提及、高橋悟分享的狀況。一方面，從非日本人的角度來看，有某種向「長期成為歧視標的社區的自發性創造力」致意的意思，因為他們大量使用當地的回收物件 DIY、作為他們藝術表現的風格。另一方面，他們希望透過《崇仁公園》來質疑「抹去歷史或社區重建是否就能夠消弭歧視的問題」。如果提問的目的不是要獲得回應，那麼對居民和其歷史的不作為也應該被視為一種缺席。

赫夫納／薩克斯將大部分的時間用來建構這些議題，帶著一絲幽默，

弗朗茲・赫夫納與哈利・薩克斯：《崇仁公園》外部視角，2015

對留存下來的以及被漠視的事物提問。透過小心的處置，他們將找到的「物件」轉換為「東西」*，將被剝奪的空間透過脆弱的存在轉化為可能性的場域。他們的介入（以及下文中高橋悟接續發展的）在這一章中，是關乎記憶和紀念碑的，因為他們的手法拓展了定義：東西不是凝結在那裡，遺留下來的要麼是不被珍視的，不然就是不被討論或看見、無形、卻留存

---

\* 譯注：作者認為「物件」（objets）較有距離感，而「東西」（choses）則帶有情感連結與分量。換句話説，我們珍惜東西，丟棄物件。

Photo: Catherine Grout

弗朗茲・赫夫納與哈利・薩克斯：《崇仁公園》裝置細部，2015

在地方或人們的記憶中。這面向被藝術家們特別強調，因為京都作為日本前首都，是因為有形與無形遺產的保存而聞名世界，而不是因為這些隔離場域帶來的鬼城意象。

他們寫道：「懷著對所有付出的極大敬意，我們將《崇仁公園》定義為一個可用的雕塑層，由浮現於現實表面、那些有爭議的殘餘物拼湊而成。它旨在服務當地居民以及任何外來的訪客，並展現該街區某種新的自信，而這種自信在傳統的京都城市敘事中並不存在。《崇仁公園》是一件

發展中的作品，歡迎更進一步的擴充與互動；它能充當非正式的紀念碑，用以彰顯社區美好的即興和創造天賦。」開放該場域可以帶來多項活動：栽種植物、採摘香草、在空間玩耍與交談。

「進行中的作品」（work in progress）以及紀念碑之間的關連在這裡既不是新的混合形式也不是紀念碑的新名詞。將紀念碑的意涵擴大有其政治價值。當都市發展更多是被經濟因素而非內部需求牽引時，該裝置對過程提出質疑。同樣的，都市更新的過程並不是唯一受到質疑的議題，因為它同時也關乎藝術活動或藝術本身。與新自由主義經濟的力量相比，非正式的藝術作品能做什麼呢？即便他們標註了「未來擴建」的可能性，市場經濟在 2015 年之後控制了街區裡某臨時空地開設露天餐飲和酒吧的權力，沒有赫夫納／薩克斯的創造力、自由性及幽默感。曾經的致意和對話，現在成為消費的場所。此外，部落民原來的生活方式是以團結、機敏、靈活運用有限資源為基礎，可以作為當今頌揚樸實社會的參照。然而，這些狀況並非選擇、而是被迫如此：當時的生活條件不穩定，幾乎沒有教育、醫療及工作的機會。但如果這種節約的生活型態就如此走入歷史，那之前所稱頌的美德也顯得諷刺。藝術家所建構的非典型紀念碑試圖避開這個盲點，因此不希望用傳統紀念碑來回應官方的身分認同議題，而是透過沒有定義的回收使用與實踐建構出一個彷彿在括號內的時空，一個半愉悅、半批判的可用空間，卻也同樣地很不穩定。

# 15

## 鈴木昭男：《點音》/《虛構》
### （《聞所未聞、見所未見》的第一階段作品）

日本京都，2019 年
Akio Suzuki: *oto date / Make up*
1941 年生於韓國平陽（Pyong Yang），住在日本京都

　　為了《聞所未聞、見所未見》，高橋悟希望邀請鈴木昭男之前在別處做過的《點音》系列進入這個計畫。透過這位聲音藝術家，得以建立和場域的感官與記憶關係。他探索這些場域所找到的聆聽點，一方面可以聽見周遭的聲音，另一方面，透過點到點的設定，一條路徑就出現了。它創造了場域與場域之間的關連，形成對集體或多元生活空間更廣泛的理解。

　　根據高橋悟 2019 年的說明：「在《聞所未聞、見所未見》計畫的第一年，我們以《典藏霧之城》為概念來推動。這個計畫尋求不用文字或影像、而是透過藝術獨特與創意的方式來記錄在地文獻的可能性，譬如肢體感受和聲音。為此，我們和聲音藝術家鈴木昭男在崇仁地區進行田野調查，當地因為京都市立藝術大學的搬遷正經歷改造，然後製作出一張地圖，上面標示影響身體的多個音點。這個地圖有印製版、也有可以透過智慧手機察看的網路版本，讓訪客即便在計畫結束後，也能透過手中的地圖掌握城市環境的變化。」這些檔案既非官方也尚未定論，但與個人經驗密不可分，關乎他們在地生活、感受與思考的歷程。該計畫因此驅使人們穿梭社區、駐足於聆聽點，把自己放空。

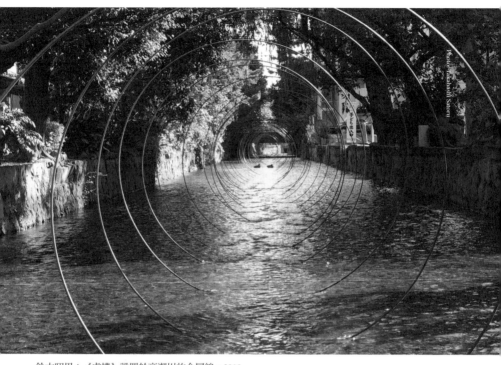

鈴木昭男：《虛構》設置於高瀨川的金屬線，2019

在行徑途中，鈴木同時提出名為《虛構》的作品，其第一個版本創作於 1995 年京都的另一條溪流。他首先清理了高瀨川，然後在那裡放置了一條金屬線，以開放的環形沿著運河河道發展。跟著《點音》的路線，我們發現作品跟聆聽點相連結，不是沿著河流就是在穿越河流處。這件作品是藝術家 1990 年代以來的有意之作，希望在不自帶聲音的前提下完成聲音的創作。這裡指的是加入環境現有的條件：流動的河水輕輕地觸動金屬、需要對現場更細微的傾聽。

Photo: Catherine Grout

鈴木昭男：《點音》第 7 號聆聽點，旁邊是《虛構》，京都，2019

　　透過路線的設定，鈴木昭男將參觀範圍擴大至崇仁社區的周邊地區，以便更好掌握它與鴨川以及車站的相對地理，才能理解隱藏於街區交界處錯綜複雜的豐富故事。有些聆聽點故意安排在被圍籬圈起來的空地（上面還有幾間孤零零的房子）以及建築工地之間，凸顯其中緊張關係。只需在這些點上停留片刻，每個人可以按照自己的節奏進入在場與不在場之間，

聽見即將消逝或是從記憶裡湧現的聲音，猶如置身一所老學校。鈴木也為路線寫了簡短的文字，為每個聆聽點作相關的提示。因此，對於第 7 號聆聽點，他利用當下喚起過去的時光：「在這個點附近，我們還可以看到過去人們在河邊洗東西的石階，外國遊客很喜歡這個景觀。高瀨川的另一頭有一棟老民宅的空地，它的車道依然完整，現在卻被無止境的天空色圍籬隔絕起來。再過去一點，可以看到京都塔。從這裡，我們可以透過定點的觀察聆聽到城市裡變動的狀態。」這個觀察定點對應到當下的時刻，當一個人站在這個點上時，他 / 她會因為聲音、靜默與可見 / 不可見的動態融入其他存在。我們可以經由對該定點的回訪察覺到環境的變化。

　　高橋在他 2019 年的論述寫道：「鈴木昭男『日光浴』（basking in the sun）的技巧讓我們重新思索物理環境如何回應時間的流動，就像被調到休眠模式的手機，它讓我們在一種恆定狀態下維持連結。……我們被引導至『聽不見、看不到』的記憶影像。只是它們不全然是開心的回憶。」對鈴木昭男來說，「透過聆聽，（你可能）回到過去的時光。」又譬如，「位於東九条某巷弄入口的聆聽點……，基於某種原因，是我覺得很迷人的地點，因此駐足察看。然而，它不過是一塊被圍起來的空地，右側可以出入。這裡過去的房子長什麼樣子呢？就像懷舊聲音的入口……。」（鈴木）過去，他曾經覺察一種被他稱為「時間滑移」（time slip）的現象，他在某些聆聽點會接收到過去的聲音，也就是說，這些聲音能把過去的聲音帶到當下，只需要材質共鳴的音質、激發想像的氛圍，以及景觀中不受

時間影響持續存在的元素。對另一個聆聽點，他寫道：「多年來，市政府的住宅將變成京都市立藝術大學的校園，而（靠在擋土牆的）石板凳『將繼續被認為是一個有「聲音」的地方』。」（鈴木）展覽過後，某種時間的擴張會持續和環境的轉變對話：聲音隨著新的工程變化，回聲與共鳴也隨之演變。然即便有空缺，有些東西依然在那，只要有人傾聽風景。

# 中谷芙二子與高谷史郎：
# 《霧之城的時空位》
## （《聞所未聞、見所未見》第二階段作品）

日本京都東九条社區（九条地區東側），2020 年
Fujiko Nakaya en collaboration avec Shiro Takatani: *Chronotope in the City of Fog*
中谷芙二子生於 1933 年，高谷史郎生於 1963 年

高橋悟接下來馬上邀請自 1970 年起因霧雕聞名的中谷芙二子。為了這個作品，她和成立於 1984 年的多媒體藝術團體 Dumb Type 共同創辦人（並於 1995 年起擔任藝術總監）高谷史郎攜手合作。這件作品座落於毗鄰崇仁的東九条社區，之前是一大片公寓，現在則變成該社區結構裡明顯的空白。就作品本身來說，霧、光線和鷹架並沒有以任何具體方式改變這個空間。然而，它卻透過流動在人與空間中的什麼，展現了改變空間的能量。從外部，我們看到某種變動中的大氣景觀，但當我們進入其中時，這種遭遇是多感官的，它改變了聲音的擴散與接收、濕氣的觸感、繞射的氤氳以及來自另一個光源的亮度。

根據高橋 2020 年的文字說明，「高谷的『霧』是使用一種獨特的裝置，用水製造自然的霧氣。在本次展覽，其結構是以鷹架構成圍籬的樣子，然後安裝約 500 個霧噴嘴，全都面向裡頭。高谷更在噴嘴的底部裝了照明系統，讓霧在日落後轉化為大片的光。霧雕經過精心設計，可以透過噴頭時

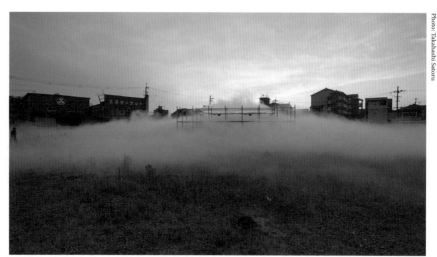

Photo: Takahashi Satoru

中谷芙二子與高谷史郎：《霧之城的時空位》，京都，2020

間的差異設定產生對流。然而，該雕塑並無法控制風向、溫度、天候條件
或其他不可控的狀況，而是與它們共存，隨著自然條件變化樣貌。伴隨著
嘶嘶聲，當噴嘴開始噴發霧氣，空地就被霧充滿，城市景觀隨之產生巨大
的變化。我們之前看到的景色，舉凡公寓、關閉的市場、洗衣店或是廢棄
的車輛等，逐漸被霧氣吞噬，變成失去真實內容的影像，然後消失在眼前。
接下來是一段白化（whiteout）時刻，因為你的身體也將被霧氣籠罩。當
人被全然的白引發暫時性失明、甚至看不到自己的腳時，就會陷入一種漂
浮狀態，距離感、方向感、甚至自我意識都變得模糊。當霧逐漸消退、視
線逐漸變得清晰時，我們意識到自己是被同樣的霧包圍，跟周邊光禿禿的
景觀、曾經住在這裡的人、現在住在這裡的人、第一次來到這裡的人、互

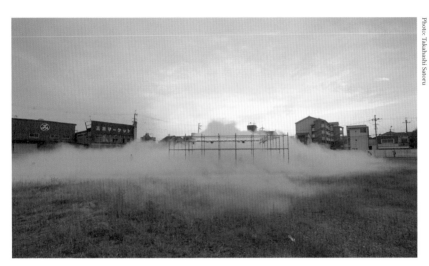

中谷芙二子與高谷史郎：《霧之城的時空位》，京都，2020

相不認識的人同在。在一團霧氣中，多元的聲音與噪音也隨著霧的變化而改變。」

「對我們身體來說，霧是認識環境的美麗方式。但這是真的嗎？示威以及被催淚瓦斯驅逐的噪音，難道沒有從霧氣中竄出嗎？當我們開始質疑眼睛所見，也唯有那樣、歷史才不會成為回憶，而是能帶領我們走進未來的活的記憶。這個計畫的重點在如何使用影像和紀念碑以外的方式，把變動中的社區記憶傳達出去：一種能將其捕捉、用以引領未來的經驗，而不是停滯於過去的記憶。」（高橋）如前面所論述，這計畫如果是探討藝術作品連結地方與記憶（以及批判和政治性提問）的能力，對高橋而言，該經驗開拓了一個人與人、他們的質疑與記憶之間不可分割的未來，而且不

是官方版本的未來。

　　對他來說，這個經驗也可能影響當下（存在本身與事物）的關係變化。在同一篇文章中，他寫道：「在哲學家德勒茲（Gilles Deleuze）和心理學者瓜塔里（Pierre-Félix Guattari）寫的《反伊底帕斯》（*Anti-Oedipus*）一書中，二位作者在 CONNECTICUT（康乃狄克）這個地名中間加了斜線，讀作 CONNECT/I/CUT（connect / I / disconnect）。延續這個概念，我想將這個計畫叫做《東九条的 CONNECTICUT》，把『區域、歷史和倖存者』之間的區分線合攏，重新和外部世界連結。」如同我們看到的，如果沒有身體以及感官的體驗、沒有「活的記憶」，這樣的詮釋無法成立。它對應於連結場域、歷史、人與時間情境的轉變。

　　這件作品的成果沒有具體的輪廓，而是以自己的方式填滿了一個空缺；它以密集的霧氣和燈光創造時間與空間的擴展性。記憶的關係是矛盾且活躍的。它以實證和反轉的方式展開：不可控、但構成當下品質的事物（氣候、風向、天地之間的對流、空間遠近之間的聲音振幅）改變了場域、城市的面貌，以及它在時間中留下的銘記。

# 高橋悟：《EREHWON》
## （《聞所未聞、見所未見》第三階段作品）

日本京都，2021 年
Satoru Takahashi: *EREHWON*

2019 年，鈴木昭男在位於鐵路與公路相交處、一個沒有任何設施的空間設置了雙重點音印記。下方有一條南北向的隧道穿過，我們可以看到車流正以全速進出，而在另一個方向，我們則目睹新幹線在東西向的高架道上飛馳。鈴木建議二個人背靠背，要麼面向北邊，視野受遠方的群山、筆直的大馬路、隧道的斜坡牽引，要麼就望向視野受限的南邊，看到較近代的都市結構以及間歇經過的火車。聆聽點被設定在不同程度張力交會的中心：位於騷亂交通的核心（車流從底下通行，火車在不遠處魚貫經過、上方則有高速軌道的設施），但卻幾乎感受不到在地居民的聲響或動態，因為在集合住宅拆除前，居民幾乎全都撤離了。二年後，當建築工事正如火如荼進行時，在同一個空間，高橋悟放置了一個可以體驗孤獨、並遠離世界帶來的感官刺激的結構物。

作品名為《EREHWON》，是英文 nowhere（無處、哪都不是）的倒裝異序字。作為「一個實驗性展覽，它運用了一種叫做『隔音室』的裝置原理，用來吸音並消除回聲。」（高橋）「當門關上時，房間陷入黑暗、沒有一絲光線，僅有微弱的振動聲，以及置身其中的自己的身體。距離感和方向感、空間的大小、身體的輪廓都相當模糊，只有意識在飄

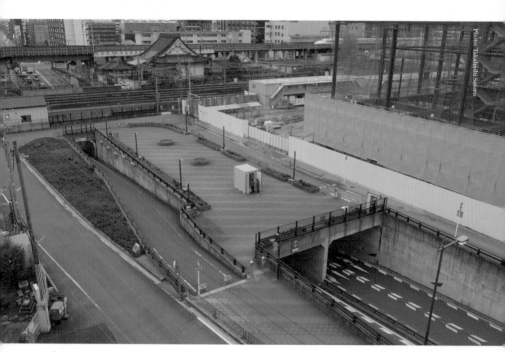

《EREHWON》，京都，2021

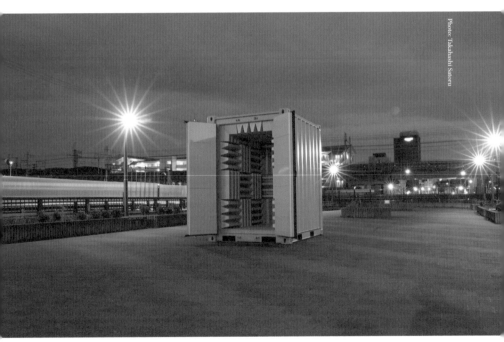

Photo: Takahashi Satoru

《EREHWON》，京都，2021

蕩。……在一個沒有回音的地方，聽見的只有身體和環境發出的聲響，它們通常被屏蔽於感知範圍之外，現在卻引起自我認同的微妙波動。……《EREHWON》配備了阻擋聲音和光線的裝置，監控人員會從外面鎖上門，形成完全密閉的狀態。留在裡面的訪客會有一個可以傳送訊號至螢幕的無線按鈕，然後門就會開啟。……有不同年齡、職業、性別的各種人參與了《EREHWON》實驗，其中很多人在門一打開就立即分享他們的個人經驗，我們甚至都還沒開口詢問。」（高橋）

對於一個與記憶相關的計畫，邀請人進入 nowhere、一個沒有任何時間標記的地方似乎有些莫名。一方面，它透過一個人造場所強化自我在場與不在場的辯證（l'absence et la présence à soi），另一方面，這些人在逃離封閉結構時所述說的，是發生於他處、或多或少的創傷回憶、感覺、想法、焦慮，和該場所與情境沒有必然的連結。片刻思考後，這種片面的強烈觀點帶領我們想像生活場域的消失以及取而代之的環境，它們其實也是令人不安的斷裂，甚至是某種創傷。

此外，「當門再度開啟的剎那，你同時暴露於火車、交通號誌、車輛、建築工程、風以及人的聲音所製造的聲光振動之下。」（高橋）出來這件事因此以粗暴的方式把人們推進周圍的世界。在這裡，我們見證為了從斷線到重新連結的過程。和前一件作品的差異，在於它的極端實驗性。高橋悟希望在當今受智慧型手機、商業行銷宰制的世界，喚醒人們真實的感官反應，我們與周遭世界的直接連結不會被阻擋，而失去在場或不在場的權

利。

　《聞所未聞、見所未見》這個計畫努力地避免用凝結的形式呈現作品。它的所有階段無論以什麼形式都提出存在（連結）與不存在（斷開）、群體與個人之間的緊張關係。這些差異來自斷裂的效應以及不同工地變化帶來的對比。與記憶的連結是一種權利：它不能和承載與保有它的任何人分離，也不能脫離感性與感知的連結，它因此保持活性並成為某種政治思辨。連續的階段性發展讓記憶的保存因此維持了好多年，希望如此一來，也許可以避免它太快消逝。

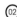

## 註釋

1　克里斯多與珍克蘿專訪，刊登於雜誌 *Art Press*（n°203, 1995），頁 18-27。

2　見 *Art public, art critique, textes, propos et documents*，1992 年訪談節錄（édition École Nationale des Beaux-Arts de Paris, 1995）。

3　出處同上，引自 1988 年藝術家自己的論述文字。

4　*The architecture of amnesia*, éd. Kent Fine Art, NY, 1990, pp. 56-57.

5　蘇珊・菲利浦茲專訪，《空間移動》（*Moving in Place*, Andrew Maerkle, le magazine "art-in asia", en ligne）。

6　2019 年的第一個階段為《典藏霧之城》（*Archive of the city of Fog*），2020 年的第二階段是《霧之城的時空位》（*Chronotope in the City of Fog*），2021 年的第三階段則以《霧之城的複調音樂》（*Polyphony in the City of Fog*）為題。

# 在時間與空間的
# 展現

# 十九世紀都市結構的改變

在過去的幾個世紀中，西方的空間是由一個或數個中心（centre）所支配（宗教中心或是世俗的權力中心），象徵中央的場所（不一定要在地理上的正中心）與其周圍、或附屬於這些中心的空間有非常清楚的分野。在十九世紀，如同我們熟知的景象，都市的架構一再地變革，不論是單一中心或是多元中心都被視覺及實用的新秩序所改變（在巴黎因此開闢了幾條林蔭大道，以便和新的交通網絡——如鐵路——相配合）。大城市（métropole）經驗也被大量視覺刺激所取代，例如四處流竄、發展的事件，不間斷的交通運行，個體的活動，多樣貌的商品以及其快速的物流交換等。簡略地來說，就是穩定（la stabilité）正被加速的活動所置換。這現象同時也可以從流行上看出徵兆（東西、外型及品味的變革），它也被波特萊爾（1821-1867）以及稍晚的德國哲學家西梅爾（1858-1918）、班雅明（1892-1940）所研究。

## 時間與結構的觀看

當我們靠近一幅印象派的畫作時（尤其是莫內〔Claude Monet〕的作品），無法看到一個單一的影像，能讓我們一眼從它的光滑外表解讀其表現意義。在這裡，我們看到一團朝任意方向發展、高低不平的筆觸，相互獨立又相互覆蓋，這些顏色堆疊起來，帶給我們視覺上多少可以辨識的物

件。像我們常常看到的那些以林蔭大道為主題的作品，其外觀像是混雜又相互獨立的亮點，根本不遵循肖像學或語意學的規則，但在其中卻隱藏深層的寓意。世界以不同的面貌呈現，我們也看不到階級的差異（人群、建築物以及排列整齊的行道樹都是相等的）。當世界以繪畫的角度再現時（塞尚〔Paul Cézanne〕稱它是「世界的漩渦」〔tourbillon du monde〕），所有穩定的線條、透視法的規則不再適用；也就是說，它不再引導城市空間的表現（而這幾乎是義大利文藝復興時期以來被遵循的法則）。

在同一時期，奧斯曼男爵（Baron Georges-Eugène Haussmann）在巴黎進行專制性的線性架構規劃，開鑿了許多寬闊的道路，在整體視覺上非常搶眼。這樣象徵性的構圖方式，看來是要向世人昭示中心觀點。然而莫內和塞尚對這樣的建設一點都不感興趣。一方面因為他們明顯地對時間的表現較感興趣（而非空間真實感的掌握），再者是他們觀看的方式已隨著與世界的新關係改變：在新的世界中，人事物的運行移動是最主要的，中心的觀念已然消逝。我們不再生活在一個以單一透視的觀點為依歸的世界，以前我們以為只有如此才是世界和諧的保證。我們可以說，單一且獨斷視點的時代已經過去，現在只要有個體的存在，就會有多種不同的視點。

## 希臘公民集會廣場與城市結構

如果我們回溯一下歷史，就會發現古代城市空間的中心之一，當然包括了大家耳熟能詳的**公民集會廣場**（agora），它的重要性不僅是作為一

個公共空間，同時也是平等與同質的象徵。

從漢娜・鄂蘭提出的希臘城市理想典型中，它是建立在幾何學的模型上，以法律之前人人平等的概念，採用圓形的象徵性造型，以便圓周上的任何一個點到中心皆為相等距離。公民集會廣場因此是此概念的空間化體現。它是實踐自由平等的空間，這個中心用來接待每一位城市公民。這樣的典型呼應了城邦組織的需求，在這個人性的環境中，所有的公民共同在此商議，決定他們共同的事務。如此一來，這個社會也就脫離了神明以及家族（或族長）制度的支配，而這二者都強制規範了階級秩序與重複的儀式，對於特定社群共同歷史感知的產生並沒有太大的助益。

公民集會廣場理想的圓形及中央式空間於是因應公眾制度而誕生，在它之下，法律是平等對稱、互惠，可以轉換的。在私人與家庭領域之外，人與人之間的關係不再建構於統治與服從之上，而是相互間的公眾性認同。

## 理想的實踐

假設說城邦的政治形式就是城市的形式，我們可以發現，這其中的民主觀念與城市空間的再現有相當差距；理想通常只會以文字呈現，而非在現實生活中（也許嬉皮的烏托邦社群除外？）。或許要等米勒的西波達莫斯（Hippodamos de Milet）[*]復生才有辦法吧，這位建築師在他的城市被完

---

[*] 譯注：西元前五世紀，希臘的知名建築師。

全摧毀後，根據雅典克里斯典娜（Clisthène）的一份公眾思想的理念計畫重建，意圖呈現合理化的空間。他選擇一片空曠的土地，用墨線畫出街道直交的線條，整個建築規劃尤其是以公民集會廣場作為中心點來發展。這種棋盤式規劃的城市，很明顯地和以往沿著山坡發展、任意蜿蜒伸展的古城市是相反的思維。公眾的想法因此展現於城市的建造上。這同時也和對世界的新概念有關係，因為當時認為地球是世界的中心，且獨立運行。以前我們以為地球是平的，所以推測它應該是受某些東西來支撐；後來地球變成圓的，因此脫離了所有的監護管束，以完美的對稱展現。

## 中心與相對性

公民集會廣場因此是幾何與象徵的中心，是一個開放與界限清楚的空間，它不是表現或是庇護權力的紀念館。若說接待人群的能力是公共空間的重要指標之一，它是否能單獨存在而不需要任何市民的參與？理想上，城市空間的構思與建造是以如何共同生活的想法為依據。這個中心也因此是共同的。這個中心也是大家爭辯公共事務的共同的地點與時間；而這些在我們面前討論的事務，也就存在於「你我之間」（au milieu）。

當中心不存在，既不再存在於公眾的現實中（根據希臘式民主的定義），也不在都市的架構裡，當公民集會廣場不可能存在的時候（試問我們今日是否可以集合所有的市民，好讓他們相互了解？），與其說公共空間是虛幻不可能的，也許我們應該回想一下公共空間的本質在於能夠在公

民與公民之間促成交流，而如果這交流場所（milieu）不再位於地理中心也不是唯一的位置時，卻也不一定會造成溝通的阻礙。公共空間在今日，不再是一個確定的位置或劃定區域的場所。同時，我們今日對宇宙的看法也不再執拗地認為，地球是所有運行系統的中心。因此，擴張、相對性與不明確的概念取代原有的穩定與對稱。這交流場所可以是隨機不定的，並且沒有一個制式的空間形態。這些物理學者提出的新宇宙觀告訴我們所有的事情都在震動；量子物理學的偵測，證實了地球上沒有任何一個小點是無活動力、靜止，不受宇宙運行影響的。

## 公共交流環境

根據漢娜・鄂蘭的說法，公眾（la polis）作為人為的制度（而我們可以在都市空間的中心實踐它空間化的理想原型，也就是公民集會廣場），在某些程度而言，可以說是人類平等的保證。以前的希臘人應該是感受到人生而不平等，因此透過公眾的規範及組成，讓自由人得以相互平等。那這在我們當代的世界會是如何呢？人權宣言的主張是否因此創造了適合公民們生活其中的都市空間環境？

透過經驗，我們知道，人人平等的主張儘管是一種權利，卻非事實，歷史給了我們許多教訓，而且還會繼續製造新的。第一個對於都市空間作為公共空間的要求，則是一個共同存在的承諾，也就是完全接受與其他人共同生活的事實，而不是單指個體並列存在的現象。都市裡許多的空間可

以提供多元的機會，讓公共交流環境得以發生。舉例來說，難道我們不能認為，一個巴士站、一個地鐵站就是一個能讓許多個體共同分享的公共環境嗎？難道這些地點太過平庸無奇嗎？為什麼不創造一個不同的經驗來聚集個體，只因他們共同感受過某種情感的觸動？我們可以輕易地了解，這樣的經驗是無法透過某一單純的裝飾品，或是一個無創意的功能性概念來體現。是不是只有藝術與藝術家才能開啟一個對公共交流有利的環境呢？（這裡，公共交流環境指的是人們所到的地方——可以有不同的規模——可以相遇、交流以及實踐共同計畫的地方，也就是說不只提供言語溝通的可能性及樂趣，也讓他們體認屬於某社群的公共歸屬感。）

　　藝術的功能不在於創造一個公共空間，因為它不知道如何取代清楚表達的公眾思想。相反的，藝術家的自由與創意能夠讓他創造不尋常的時間—空間，而這些可以是感性經驗的情境，也可以是充滿疑問、批判的。一個建築師、設計師或是城市燈光師，當然也可以帶給一個地方感性的質感，以凸顯共同從屬的情感。在這樣的條件環境下，自己創造或是提供別人創造的機會，都可以視為是一種公民的義務。

## 羅馬集會場

　　讓我們再回到關於中心的討論——既是政治的中心，不久之後也成為市場經濟的中心（物流以及外來訊息交換的場所）。像羅馬的集會場（le

Forum），即因此變成一個複合多種功能的架構。在集會場，我們可以看
到宗教、政治、法令（法庭）以及商業（主要市場）的匯集。所有羅馬時
代生活的理念可以從此含括。起初，這也是城邦的地理中心。在村子與
村子之間，也就是在村子外圍（foras）延伸發展出一個窪地，來自各地的
居民自由地在此集會、相遇。這個窪地經過整理後，變為集會場。自創立
以來，這個公共且位於中心的場所成為羅馬帝國展示它的認同意象與權力
的場所。也是在這個地方，我們可以看到三個標誌土地及其版圖的象徵符
號。首先，是傳說的羅馬創立者，羅姆路斯（Romulus）的聖廟；再來是
一些三世紀所留下來歷經風化的磚頭心，代表 l'Umbilicus urbis Romae，
也就是神話起源的中心；最後，是奧古斯都樹立的「黃金里程」（Milliaire
d'Or）大理石界石，上面載明了受帝國統治的主要城市名稱，以及它們距
離此點以「里」計算的長度（古羅馬一里等於一千步，相當於今日 1,472
公尺）。這三項元素的存在，確認並肯定集會場地的獨特價值。很快地，
集會場的狹小迫使政府及居民選擇其他的土地。在西元前一世紀末，每一
位在位皇帝對城市都有重劃、擴張與美化的計畫。在比一個世紀還要長一
些的時間中，有五個集會場因此被建造。每一次，中心都被移動，因為城
市的擴張，它的位址已不再位於地理位置的正中心。老實說，這象徵性的
中心已不再以純幾何學的規劃為依歸，但是它的位移所需求的活動、儀
式，以及符號語言是非常必要的，才能保存其創設者及羅馬聯邦建立者的
精神及活力。像圖拉真大帝（Trajan）與他的建築師，阿波羅多爾‧德‧

丹瑪（Apollodore de Damas），藉著重新引入商業、新文化場域：二個鄰近龐大正義大會堂的圖書館（一個希臘文，一個拉丁文），希望重新找回舊時的共同價值。在二個圖書館中間的空間，則被具有多重象徵意義的「圖拉真圓柱」（la Colonne Trajane）所標誌及改造。

## 圖拉真圓柱

這個圓柱首先是個界石，它標出這個空間選定的界限，以及此空間與其周圍環境的相異之處。在這個明顯的功能之外，圓柱同時也是羅馬藝術極盛時期的代表作之一；未能留名青史的雕刻家以及其工作室成員，在義大利卡拉拉（Carrare）盛產的白色大理石上刻出一條自下而上盤旋發展的歷史故事（在 39.83 公尺高的柱幹上，製作全長 200 公尺的浮雕）。

這個柱子是用來表揚及追悼圖拉真大帝的軍事勝利（圖拉真本人的塑像就立於圓柱的頂端）；雕刻家以一連串不同的場景，有系統地呈現一團普通軍隊的日常活動（士兵的生活，田園景色），還有其值得歌頌的部分（戰爭）。畫面的表現（有發展性的）、故事的敘述（當我們沿著圓柱打轉閱讀圖像），以及如此的再現方式其實是相互呼應的，因為羅馬帝國是這樣地龐大（自大西洋到巴爾幹半島，自大不列顛到小亞細亞），而所有的地方都以羅馬為依歸、以羅馬為出發點。這根圓柱象徵了參照軸（l'axe de référence），所有空間的發展、活動等等都以它為原點，最終，任何事物必須與這本源拉上關係，才具有真實性。如果說所有的事都在羅馬決

定，所有的人、事、物都該向著羅馬匯聚，那麼我們可以說這些在圓柱上呈現的勝利戰役，不僅表現了帝國及圖拉真的權勢，也因為它們的再現力量，同時含括了帝國其他時期的軍事勝利。對於圖像的解讀因此超出它當代的敘事範圍。

圓柱的第二項象徵元素：當圖拉真大帝死後，他的骨灰被放在圓柱柱腳下的一個金甕中。也就是說，圓柱是依靠著屍骨遺骸來支撐，這又象徵性地與土地連上關係（雕塑所佔之地）。這對於所有的建設基礎而言是非常有意義的論點。此外，圓柱的閱讀方式是由下往上，而在視線的最終點可以看到皇帝的影像（人像），幾乎是被天烘托起來的。這個圓柱因此榮耀了圖拉真大帝，他希望要永垂不朽，與羅馬其他的建立者——甚至羅姆路斯同在。

最後，圓柱的高度在沒有人像時是 39.83 公尺，這是根據一項事實來訂定的數字，它呼應了這個集會場原來因為要完成這大都市計畫而被夷平的丘陵的實際高度。

圖拉真圓柱的象徵性角色是融入羅馬日常生活中的。這個作品不僅重建了空間（每日生活的空間），並為它豐富新的神話故事。這個空間因此變為獨一無二的場域，它不僅是一個容器，它尤其是一個群體、世界、思想體系的精神指標，也是一種身分認同。這樣一來，這個螺旋狀的圖像柱子，如果它代表了一個民族對其霸權的信仰，以及對其皇帝權力的肯定，它特別具備了三重的紀念功能（地點、人物、事件，這三種紀念個別回應

了集會場三種起源的象徵符號）：這個柱子規劃周圍的空間、抓住大眾的目光，以及確立對羅馬城及對全世界各處的中心準軸（urbi et orbi）的角色。羅馬人對城市及對世界的概念在此接軌，在這裡，世界（orbs）是城市（urbs）的一部分，有兩個理由：一方面因為軍事的併吞擴張，世界屬於帝國，也就是羅馬；另一方面，則因為都市規劃的模型是可以向外無限延伸的。因此土地的吞併之後跟著就是幾何規劃系統的施行。土地丈量員緊跟著軍隊後面，在對同一個中心權力信仰的支持下，訂定城市與農地的面積，並進行統一規劃。

在這位尚不知名藝術家的巧思下，這些概念綜合地體現在這根圖拉真圓柱上。它像是世界的樞紐（axis mundi），向全世界昭示羅馬正位於世俗世界（l'orbis terrarum）的正中心。

一定需要像圖拉真圓柱這樣的作品才能完整呈現集會場的所有意義嗎？也就是說，有必要重新賦予這個原始場域作為世界發源地的價值嗎？這個作品有其原來的角色，尤其是圖拉真大帝與阿波羅多爾‧德‧丹瑪所要傳達的政治意含。今天在羅馬城，我們還是看得到圖拉真圓柱，它並沒有像其他藝術品或建築一樣變為廢墟。這當然不是一項意外，西元 1587 年，教宗西斯特五世（Sixte V）成功地將圖拉真的人像換成聖皮耶（St Pierre）的人像，也就是天主教在義大利／羅馬的創設者，羅馬自此籠罩在宗教的權力之下。因為 1527 年羅馬遭受劫掠之後，教廷希望重新確認它的權勢以及正統，因此希望藉由殉教者的形象來激勵群眾，圖拉真圓柱

因而在配合一個振興羅馬城光輝的計畫下，重新被賦予新意。

如果圖拉真圓柱變成一種典型，也不是一項令人意外的事。像另一個皇帝拿破崙，便在 1806 年於巴黎樹立了旺多姆圓柱（la colonne Vendôme），來稱頌在奧斯特利茲（Austerlitz）戰役得勝的英勇將士，並在圓柱上冠以凱撒的人像。在這裡，除了圓柱原有的參考意義外，拿破崙要表現的象徵意圖，是要透過肖像學及象徵理論，以此圓柱的設立和羅馬帝國昔日的輝煌接壤。

## 法國皇家廣場

然而，根據實際的時間與歷史事件考據，這個圓柱其實是從屬於另一個都市規劃邏輯，也就是法國皇家廣場的設計。旺多姆廣場是十七世紀末期，根據孟薩爾（Jules Hardouin Mansart）及波馮（Germain Boffrand）的設計所建造，它八角形的造型是為了更方便簇擁法皇路易十四騎士造型、穿著羅馬服飾的塑像（這尊雕像在 1792 年法國大革命期間被摘除，如同拿破崙的塑像於 1914 年被推倒）。

這個皇家廣場是路易十四、路易十五統治時期（十七與十八世紀）的主要象徵，雖然類似這個廣場的典型在這之前或之後都一直存在。它是中央集權政治思想下，都會美學表現的代表性象徵之一。皇家廣場是幾何規劃下的中心主軸，而它的正中間則樹立著君主的人像，可以相互替換並自成體系（通常都騎著馬，穿著羅馬服飾以更彰顯其崇高的地位）。這樣

的雕像，把無所不在的中央集權力量更加具體化，每個城市皆是如此，就跟皇家廣場如出一轍。然而，中心廣場數量的繁殖增加，並不代表權力就因此被分配削減，恰恰相反，它是為了向世人展現君主權力的無所不在。在這裡，廣場並不是一個讓眾人聚集，一起來決定公共事務的場所，而是展現毋庸置疑的權力櫥窗。由單一個體所領導，一統的、均質的空間思想，在笛卡兒（René Descartes）的文字中獲得認同，他認為最完美著作應該出於單一人士的手筆。另一方面，笛卡兒主義的空間表現（像是義大利繪畫中，預先規劃象徵性特定透視點的方式）與君主制度絕對的概念、以及它所賦予的象徵性形狀也相一致。這些形狀一眼就可辨識，廣場的性格因此馬上被了解，尤其是所有的林蔭大道都匯集向廣場中心的皇帝塑像。[1] 這樣的結構顯然和其懷疑思想背道而馳 。我們可以從奧斯曼及阿爾方德（Adolphe Alphand）在巴黎的規劃看出，他們將所有主要大道以透視的方式引領至重要的紀念館（碑），像是卡尼爾歌劇院（l'Opéra de Garnier）或鐵路車站，它們同時也代表經濟穩定的保障（或是對於穩定的追求）。

在法國大革命期間，許多皇家廣場接受新的代表革命的標記，用古時候的意象語言重新詮釋代表共和國的象徵。這些廣場因此在節慶時湧入民眾，重新回到群體生活的社會秩序。皇家廣場的原始意義此時被群體的活動所倒置，感受到團結的需求，並展現它公眾性的象徵意義，廣場因此重新恢復它作為集會的功能。

相對的，當革命被恐怖時代（la Terreur, 1793-1794）取代，舊君主體制中的空間秩序又被重新找回。斷頭台被放在一些廣場的正中心，讓民眾可以來這裡見證血腥的死刑執行，當然也包含法國國王的。同時，決定公眾事務的空間卻跳過一般民眾，而授與給國民議會及其建物。公眾的聚會因此被放在一個建築設計的空間裡進行，它的樣子讓人想到古典劇場：半圓梯形會場。法國大革命難道不僅是一連串的事件，還因而創造出城市的新具體型態？

## 棋盤式規劃：理想的實踐、表現與經驗

當保留給市民的廣場還有其他的功能時、當中心不再是平等的保證而是對中央權力的一種確認，從公眾民主思想衍生出來的理想棋盤式藍圖，可以變成嚴謹與絕對性都市規劃的表現。它能把都市空間中性化推到極致，這麼一來，城市就變成一塊塊不相關聯的土地方塊，廣場（或許多類似的空間）則消失不見。這樣的中性化，可能是為反抗今日民主思維而生的公共手段，這也是為什麼它成為公共空間的頭號敵人。在美國，某些援用此中性理論所設計的城市架構也因為這個原因受到不少非議。

蒙德里安（Piet Mondrian）的作品是被一種理想典型所引導。其抽象繪畫的構圖主要是由垂直相交的線條，以及審慎安排的三原色（紅、黃、藍）小點所構成。然而，它所呈現的畫面不是我們想像的中性空間，單一化格子、缺乏變化且毫無情感。這些二度空間的作品在當時被視為是對於

整體空間規劃的藍圖、都市居住形式的指標，但它並未導向一種規格化，相反的，它像是一種辯證的平衡遊戲，希望找到一種充滿活力的祥和空間分布。根據藝術家的說法，一個受如此環境教育並知道如何去實踐的人（也就是說精神狀態能夠與這個平衡相呼應的個體），將可以和世界上的其他人平和喜樂地相處。他的畫作呈現這樣的建議主張，希望讓觀者逐漸習慣這樣的空間秩序，接受這樣的理想。不僅是對於追求更美好生活的創作提案，蒙德里安的作品也反映出大都會的視覺刺激（巴黎，然後是紐約），展現自其中萃取出複合與活力充沛的元素。但如果我們把他的畫作當成都市藍圖來欣賞，就會發現直線條以節奏明確的方式發展，整體結構中的每一個區塊看起來都不相同，沒有重複的地方。

自 1960 年代起，索・樂威特（Sol LeWitt）的作品開始呈現一種規律的形式（以點線明確劃定的幾何格子），顛覆觀者以往對於幾何圖形的印象，因為透過不同的視點，將有不同的視覺感受。他的作品一開始都是用文字呈現，並禁止任何線條或是區塊大小的變更；當作品完成時（以二度或三度空間方式），我們會發現它和當初的文字定義完全無法等同看待。蒙德里安或是索・樂威特在他們的作品裡呈現一種超越幾何中性秩序的經驗，他們將時間性的變數也放進去，當視線被某一個顏色或發展方向吸引而移動，身體也可以跟著改變位置，並會發現意想不到的空間及視野的變化。他們作品中的空間沒有等級的差距（根據某一中心或透視點發展），也非中性化，恰恰相反。索・樂威特作品中呈現的自由，正確地說來，是

身為人類的自由。

## 發散

　　至於印象派的畫家，則是揭露都會絢麗的外貌，以及其永無止境的律動，詩人波特萊爾在他的散文詩〈巴黎的憂鬱〉（Le Spleen de Paris）中寫下：由於「造訪許多大城市與其無以計數的相關事件擦身而過的經驗」（1862），使他感受到大都市的不連貫與斷裂。文學中線性敘述結構的缺乏對應了在繪畫中形式的消融（印象派），接著在羅丹《加萊市民》的作品放棄了紀念碑的傳統形式，此作被直接放在地面，六個人物的排列沒有既定的順序、亦沒有身分高低上下之分。

　　我們該把能在發散空間構思出來的作品視為二十世紀的特色嗎？我們是否生活在一個不連貫的環境中？當今的通訊系統連接不同領域、不同層級的資訊，並相互混雜。提出這些並不是要抱怨現況，因為現代人早已習慣將影像與不同等級、相互衝突、甚至無直接關連的觀點連結起來，好像它們同屬一個時空。我們對世界的了解，像是由事件與非事件、時間與空間所組成的拼貼作品。這樣的混亂是非常明顯的，因為它建立了一個新的矛盾秩序，由不協調、多變性及不相交的事件所組成。然而世界並沒有因此瓦解，我們始終與它緊密的相連，我們與世界的關係不僅是被操控或是附庸的，只是我們觀看它、思考它的方式改變了。與世界和其他人的接觸有新的方式和其他連結，變成由時間和抽象的思考來引導，但這並沒有

取代我們日常環境中直接與不可預測的接觸方式。

## 虛擬世界

日本建築師伊東豐雄（Toyo Ito）曾說，「今日我們每人都有兩個身體，一個是人類都擁有的原始身體，另一個則是藉著媒體傳播建立的虛擬身體。」[2]

這個說法有雙層意涵。首先，我們正見證脫離現實，來到一個虛擬世界的過程。一方面，我們與網際網路的聯繫可視為對新公共空間的欣賞，但它卻不一定能把我們帶回真實的世界。另一方面，物品的真實觸感，它們作為傳遞感知的實體，到現在卻只剩影像而已了。然而，重點不單是了解這項事實而已（姑且不論道德良心的責難），而是曾幾何時，虛擬世界已成為一種現實（也就是說它已經被大眾所利用；現實不等於真實），而這已經變成世界與其他人要遵從的新現象。面對這樣不同的世界，沒有必要再重複以往社會、經濟、政治或藝術的相同模式。其次，所有的設計者都需要把空間性（也就是說我們如何體會在環境與世界裡的存在）和實體性納入考量，以避免其規劃只是把太過世俗的想法形體化，缺少和世界的連結。我在最後一章會再回來討論這個問題。

## 再現的需求

藝術的創作在這樣的背景下，無法重新確認中心或軸心的存在，這樣

的觀點無法再與我們的時代相契合；它可能會以專制獨斷的方式強加一種秩序與標準，成為公眾分享（甚至是民主）的可能障礙。為了要回應社會或空間中缺乏統一及凝聚力的不自在或焦慮感，有些人可能會試著利用象徵性物件的再現，來重新統合群體精神。但這是非常冒險的，因為這樣一個過時方案的實踐結果，可能會違背當初要積極宣揚的目的。這種藝術創作可能會提高自身經濟以及功能的身價，但卻違背了大眾的需求，就像是城市周圍發展的新興商業圈，以人為核心的發展概念因此轉而被土地所象徵的偉大價值所置換，人變得愈來愈渺小。相對於羅丹特意把他的作品設置在日常空間，我們正見證其反轉的潮流。

## 多樣性

相反的，對漢娜‧鄂蘭來說，作為世界公民的世界主義者，在「向所有觀點開放的潛在性公共空間」中移動，沒有軸心也沒有中心，隨時準備面對不同的事物，並開放多元的發展。對喜好變化及頻繁交流的藝術介入計畫來說，則可以加入不定時經過路人的變數，來豐富這個小事件。這種潛在地開創及發明的「時機」，使參與者在不斷更新的脈絡中隨機對應地行動。就像我之前提到丹尼爾‧布恆在巴黎皇家宮殿的作品那樣。

世界公民的出現，轉變了公共空間的定義以及他們與都市空間的凝聚關係。城市的界線已不再明確，集合城市或大都會區不斷地擴張，不久之後世界上的多數人口將住在都會區，90% 的歐洲人口則集中居住在其 10%

的土地上，而全球地表（甚至不只）都被電信網路所覆蓋，讓空間定位的概念模糊，而這些變化因素早已超越這個世界公民的概念。事實上，這個概念是因為人與人之間的差異而產生的，而這又是大都市的經驗所帶來的（同一國家、同一城市、同一社區、甚或同一家庭中的外國人數）。它也來自於人權宣言（隨著奴隸制度的廢除），因為它宣告人人平等，非只針對來自同一個城邦的人。

世界及我們的存在的真實性，是來自於都市空間的經驗，而今日則來自於網絡關係。在任一狀況中，有三個層面是環環相扣的：都市（甚至是大都會）、地球還有個體。也因為這樣，相近的關係、人與人之間的關連在作品構思或是都市空間規劃（公共空間、景觀設計、公共運輸）中都不應當被遺忘。在景觀上，我們因此必須用連結而非用二分的方式來區隔生物與土地層面，我們在第五章會再談到，就是透過一個共享經驗重新連結時間與空間。

我接下來要介紹的作品，儘管也是物件，但它們連結時間與空間來呈現某種動態。這樣的動態在當我們與之相遇時觸動我們，然後改變了我們的張力（身體狀態）、我們存在的方式，以及我們和世界及他人的關係。它們也對應了其組成的元素：水、空氣、時間性、植物、季節週期等。

# 18

## 華特・德・馬利亞：《垂直的一公里》

德國卡塞爾，1977 年
Walter de Maria: *Vertical Earth Kilometer*
1935 年生於美國加州，2013 年逝世

受邀參加 1977 年卡塞爾的文件大展[3]，美國藝術家華特・德・馬利亞構思了一件激進的作品：《垂直的一公里》。這件作品不論在本質或外觀上，都顛覆了傳統雕塑的某些概念，尤其是它呈現高度以及外型的獨特方式。埋在地底，這件作品根本可以算是隱形的。在展覽的七十九天中，17噸重的管狀金屬以垂直的方式，被釘入土裡面。167 根 6 公尺長、直徑 5.08公分的管狀物，以頭尾相接的方式，穿越六個地層。

相較於高高聳立，讓大多數的群眾可以透過體積、形態、光影效果，或者是透過一個雕塑底座注視到作品的存在，這件作品並沒有對外展現的形式。相較於把視線從地面引向天空來暗示不朽的精神，以擺脫地心引力來隱喻掙脫人類環境，這件作品反而是埋藏自己的。它逆轉了由下而上的運動，不是單純的改由上到地面，而是從地面往更底層的土地。相對於在空間中強加一件物品、試圖強調可見性與雕塑體的可紀念性，它不願意被人看見，僅在地表上留下一個小末端。相對於用寓意的語言呈現某人或某物，它只是一個長度：一公里。這個長度是真實的，它是一個實際的長度但卻看不見，因此具有更巨大的象徵意義。好像它理性與抽象的度量，在

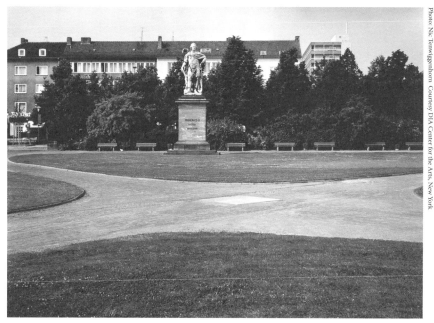

華特・德・馬利亞：《垂直的一公里》

　　與地球緊密連結的同時轉變成一種持續的可感知活躍能量（此處詮釋的是一種現象，而非物件）。

　　這是一件確認中心點、軸心的作品嗎？我們在這裡談論的，是一個以小點呈現的一公里，一個出現在地面的平凡圓點，它出現在弗利德立西安農美術館（Le Fridericianum）與卡塞爾美術館前面廣場的正中心。[4] 如果說，藝術家的選擇呼應了中心性的象徵意義，那麼這個中心應是文化，因為卡塞爾是接待全世界最重要當代藝術展覽──文件大展──的城市。事實上，我忍不住要告訴我自己說，這件作品可以在地球上的任何角落呈

現。這件作品反照了卡塞爾市,但並非針對它的城市空間,而是其公共空間的存在條件。這就是為什麼它與它所在的定點、地區沒有關係,而與全世界有關連(也只有這個關連,因為毫無疑問的,一公里可以超越區域,有無窮的可能性)。而就歷史層面來說,這個作品呈現的時間是具有其意義的。這件作品於 1977 年完成,也就是人類登陸月球的影像透過美國太空總署 NASA 同步傳送後的第八年。自從 1969 年這個歷史性的時間之後,

《垂直的一公里》,167 根直徑 5.08 公分、接續成 1 公里的金屬管被釘入土地,有一個陶板包圍著金屬管露出地表的最頂端

我們再也不能以同樣的方式來看待地球，因為另一個從外面來看地球的新角度加了進來，整個地球變成我們可以凝視的景觀。華特‧德‧馬利亞的雕塑可能以地球為主題，也可能要探討我們存在的位置，一方面，我們在地表是以垂直的方式站立（正常人類的方式），而另一方面，當我們在一個地方的時候，其他的人們也在世界的其他位置以直立的方式存在。「在地」（local）的存在也就包含由世界其他點來看待的相對性。當我第一次彎下腰，彎得非常低，想要仔細看看這件作品時，我深深地感受到一種身體的暈眩，就像是我腳下土地因為這一公里而開啟，就像這個一直支撐我的土地突然塌陷，就像這件作品的磁力要將我拉向一個看不到又無法掌控的地方。非常奇怪的經驗，一種讓想像力主導的戲法在這裡上演，就在這小小的直徑面積旁，在一種此時此地（hic et nunc）的場景中，然而這又不是地理學或地質學的局部化研究。這件作品需要實體的支撐，必須存在於某個地方，但是它所創造出來的力量遠超過該地區所蘊含的。這個經驗可以稱為「崇高」（sublime），是一種透過與自然相遇，改變我們內在思維的經驗，而且在這個案例中，更不是經由一個絢麗的實體，而是一種使我驚奇的無形的想像力暗示。

這也是為什麼描述、分析這件雕塑作品很可能只會讓人產生誤解，因為我們可能會融入一個完全概念性的作品，或是一趟滑稽的想像之旅，只因它是在戶外公共空間中最撼動人心的作品之一。

# 19

## 諾伯特・拉德瑪赫：《水平儀》

荷蘭海牙，1992 年，屬於荷蘭當代藝術中心 Stroom 發起的田野藝術計畫之一
Nobert Radermacher: *Le Niveau à Bulle (Die Wasserwaage, the waterbalance)*
1953 年生於德國亞琛（Aachen, Aix la Chapelle），定居於柏林

　　諾伯特・拉德瑪赫的這件作品和華特・德・馬利亞前述的作品一樣隱密，不但體積小，又鑲嵌在為了地下停車場通風口所建造的混凝土建築上，幾乎看不到。一般說來，這樣的建物是視而不見，根本無法吸引人的目光。在這個案例中，它功能性的部分非常的單純、甚至是中性化的，就是一個有稜有角的混凝土造型，保留水泥原生色彩。它的位置在廣場的邊緣，而廣場的下面，就像其功能的設計，是一個停車場。我們多少可以意識到，這個被古老建築包圍、種植樹木的廣場，在地下停車場蓋好後，整個被改變了，這個廣場現在座落在一層水泥板塊之上，挖空的地基也產生了空間的共振。同樣的，讓我們再來看看這些樹木，因為我們知道它們的樹根再也不是栽植在真實的土地上，而是一片整理過的地層。這個感受對我們是有價值的。對於這水泥板塊而言，我們的重量是什麼？在它的承載力計算中，我們是否僅是微不足道的一小部分？

　　拉德瑪赫的作品是以非常簡單又非常經濟的方式呈現，提出實體與精神的疑問。他在這個混凝土建築的其中一面牆上，嵌入一個水平儀，這個工具是用來呈現我們放置其上物品的水平狀態。裡面的氣泡會恆常地指出

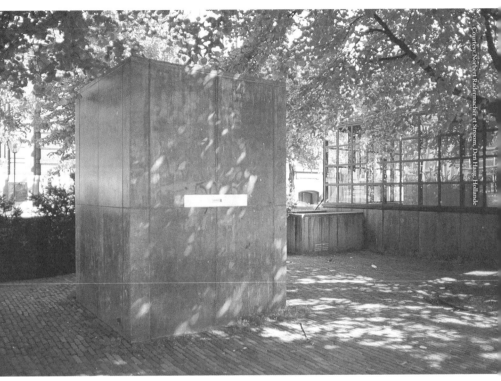

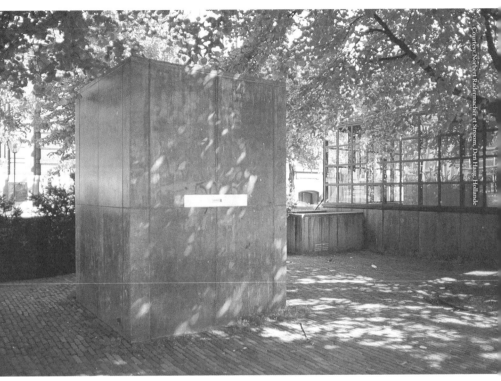諾伯特·拉德瑪赫：《水平儀》，一個嵌入停車場通風口的水平儀

相對於地球平面的水平狀態，並以此來偵測物件的位置是否與它一致。

　　當我們看到水平儀時，第一個會有的反應可能是覺得好笑，因為在這個環境下的確有些荒謬。然而相對的，難道我們不會自問為何它會出現在這裡？然後，隨著這個簡單問題的推進，我們將會觸及到更根本的問題。

　　因為在這裡，水平儀的應用不同於尋常，它並不是要證明建築體的完美實現。藝術家是要對那些看到作品的人，對這個地方的物質和精神面，

Courtesy Norbert Radermacher et Stroom, Den Haag, Hollande

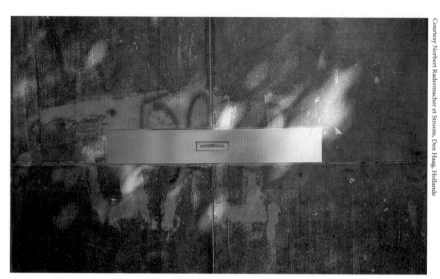

《水平儀》，細部

從其垂直的狀態與重量提出疑問。透過這個方式，他因此強烈地提醒構成我們但卻被我們遺忘的力量；比方說，當我們行走時，我們不再想到我們的腳步，不再想到我們站立，也不再想到我們生存在土地上的這件事實（前提是我們沒有行走困難或因困窘卻步不前）。我們生活的都市空間是否因為地表由碎石路面改為其他材質而有變化？我們的日常活動及消遣是否佔據我們太多的精神？這件作品因此是一種行動而非一個添加的物件，是對於整個都會空間連續體的介入行為。

# 20

## 宮島達男：《光陰似水》/《月光》

《光陰似水》，日本長崎，1995 年 /《月光》，FARET 立川，1995 年
*Tatsuo Miyajima: Revive Time in the River / Luna*
1957 年生於日本東京，住在茨城縣

　　1995 年，受邀參加長崎紀念五十年前此地核子彈爆炸悲劇事件的一個聯展，宮島達男在浦上河製作了一件臨時的裝置作品。當時的彈著點就在這河的兩岸之間，破壞性強大的輻射也從這裡擴散開來。人們也說，就是在這河中，許多被輻射灼傷的人因為難以抑制的口渴來到此地，然後死去。透過對死者的緬懷，宮島把他的作品放在水流中。因為這些人的死讓後人改變對事物的理解，甚至這條河的意義。他用了三千個 LED（發光二極管），同時也是計數器。每一個都此起彼落地顯示從 1 到 99 的阿拉伯數字（沒有 0），周而復始，不斷反覆。有三個象徵性的概念可以用來描述這件作品：一、持續的變化，二、所有事物都相互連結，三、永遠持續。對藝術家來說，「數位計數器，簡單地說來，可以象徵人的生命，誕生與死亡不停的循環」。在這個悲劇的背景故事中，在水中的這些紅光數字暗示了生與死。河流不僅象徵時光的流逝，它同時也是生命結束的地方。每個被後面蓋過的數字可以被視為生命中每一個存在過的事件。這個作品事實上在晚上比在白天看來更具震撼力，當紅色的 LED 照亮水面，我們可以清楚地看到數字的變化，此起彼落，瞬間疾逝。

Courtesy Ripple Across the water, executive committee, Nagasaki

在長崎的背景中，在這條河裡面，時間的呈現與溪水流動的速度相關連，這和藝術家在 FARET 立川所製作的《月光》大不相同。FARET 立川是位於東京西邊的社區，它在 1995 年所引進的藝術品數量實在太多，使得它看起來像是一個戶外美術館。在這裡，宮島在高樓的頂端裝設他的二極管。他的作品出現的位置，讓人聯想到時鐘，像是我們一般在都市空間中看到，回饋社區的電子鐘。

宮島達男說道，「現在，時鐘充斥在我們的四周，像是在監視著我們。而我的鐘同時由 144 個不同的時間組成。它們不斷地從 1 到 9 的阿拉伯數字跳數。從來不顯示『0』。每一個時間都有屬於自己的節奏；有一個是以 0.1 秒的速度跳一次數字，另一個則非常的緩慢，一個鐘頭才跳一次。我的作品是要對應每個觀者的內在時間。當觀者第一次看到時鐘時，這屬於他自己的內在時間節奏就會為他成形。我認為真正的時間是依據每人不同性格存於內在。這麼一來，這件作品則是一項工具，是可以反映出觀者內在時間的鏡子。」

宮島達男：《光陰似水》，
浦上河上的裝置景觀，共有 11.0 × 2.6 × 3.5 公分 × 300 個
發光二極管、積體電路、電線、塑膠外層

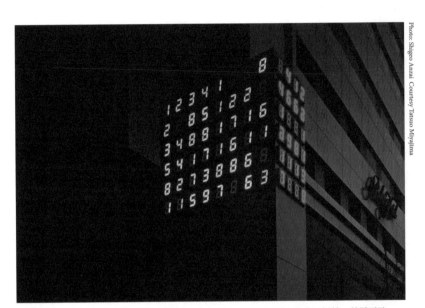

宮島達男：《月光》，在抽風塔上的裝置，1000 × 36 × 177 公尺，發光二極管、積體電路、電線、鋁板、塑膠盒

在長崎，這件作品不僅是從公共到私有領域、或是從公定時間到私人時間的過渡，它更要呈現的是，個人的時間如何受到這多數人死亡的記憶所影響。透過作品，對於時間與空間的細微感受向過去與未來蔓延。

# 21

## 塔紀斯：《水鏡面上的信號燈》

法國巴黎拉德芳斯（La Défense），1974 年
Takis: *Signaux Lumineux sur Miroir d'eau*
1935 年生於希臘，2019 年於雅典過世

　　拉德芳斯區位於巴黎市的極西，剛好在塞納河另一端的轉彎處，是一個由許多厚厚地層組成的新市鎮。大多是高樓的建築在此層層重疊並列，而在這些水泥塊中，辦公室和商場與地下或半地下化的交通系統（兩種速度的地鐵、快速道路、高速公路）緊密連結。在此，許多空間都進行藝術品的設置，而我們可以看到幾乎清一色「摩登」（modernes）的雕塑，有系統地矗立在建築物的入口處、廣場的中心，並多少穿插著園藝的布置。整體說來有些慘澹，因為這個應該是開放式美術館的設計，和實際的空間實在不成比例。

　　在這個背景中，雕塑家塔紀斯的介入充滿遊樂性及活力，和拉德芳斯實際狀況以及周邊許多生氣勃勃的活動（汽車、行人及都市運輸）形成良好的搭配。這個介入現在來看總共是兩件作品，分別座落在拉德芳斯地理上的東西邊緣，正好落在穿過羅浮宮到聖哲爾曼翁萊（Saint-Germain-en-Laye）的東西軸線上。

　　這個引領性的設計叫做大軸線（Le Grand Axe），沿襲十八世紀時定向的一些地點規劃（比如說，現在的協和廣場），穿插其他植樹的軸線（杜

樂麗花園、遠端的香榭大道），後者則繼承了勒諾特（Le Nôtre）對凡爾賽宮的花園設計。這就是為什麼我們質疑今日都市仍沿用此類君主制規劃的原因。相對的，塔紀斯的作品故意避開所有的中心點，不去確認任何一條線，也沒有去鞏固集合四散、分割都市秩序的意願。

　　塔紀斯的第一件作品位於廣場的花壇上，在高處與凱旋門的軸線遙遙相望，於 1985 至 1988 年間完成。這個計畫自 1974 年場地尚未完工時，即開始構思完成草圖。十年後，這個確定不變的藝術委託案才正式交由藝術家來執行。

　　在 60 公尺長的水鏡面上，他安置了 49 個信號燈，不同大小、形狀的燈以隨機不定的方式閃爍（高度從 3.5 到 9.5 公尺都有）。這些信號燈是由漆成黑色的彈性鋼管，托著一個雙面發亮、由鋁板製作出不一樣形狀的上部，以顯示不同的信號輪廓。此外，這些信號燈不是同時亮起來，它斷斷續續地以不定的節奏閃爍、點亮、熄滅，還伴隨著不同的色彩。它創造不同的方向、律動，此起彼伏的消長、交會，沒有誰是佔了上風。而這些活動加上自然光線，透過水鏡面的反射又達到另一波的高潮，是色彩繽紛的演出。

　　信號燈將光線射向每一個方向，這不是複雜難解的語言。這就好像參加一場安靜的交響樂演出，伴隨著城市內其他的光源，像是霓虹燈、車燈或交通號誌燈（在這個計畫中，藝術家要特別注意不能造成駕駛人的干擾，這些信號燈不應該和交通號誌有所混淆）。同樣的，因為彈性的鋼管

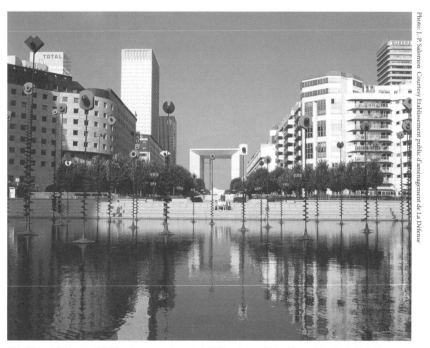

塔紀斯：《水鏡面上的信號燈》，60 公尺長的水槽與 49 個信號燈，鍍鋼、雙面發亮的上部、高度從 3.5 到 9.5 公尺不等

莖，信號燈在風中微微搖曳，似乎和自然的生物有些雷同之處。

第二件作品較晚完成，是在建築師喬安・奧圖・范・史佩克森（Johan Otto von Spreckelsen）設計的新凱旋門（la Grande Arche）完工後所設置的。建築師因為注意到塔紀斯的第一件作品，主動和他聯繫，希望他在新凱旋門的後方製作第二件作品，和第一件呼應，才有整體完成的感覺。這個要求已經跨過了原本空間的限定範圍，而且相當例外的，這件作品並不是一個形式化的空間界限，正好相反，它呈現一個開放及連結周邊的場域。

159

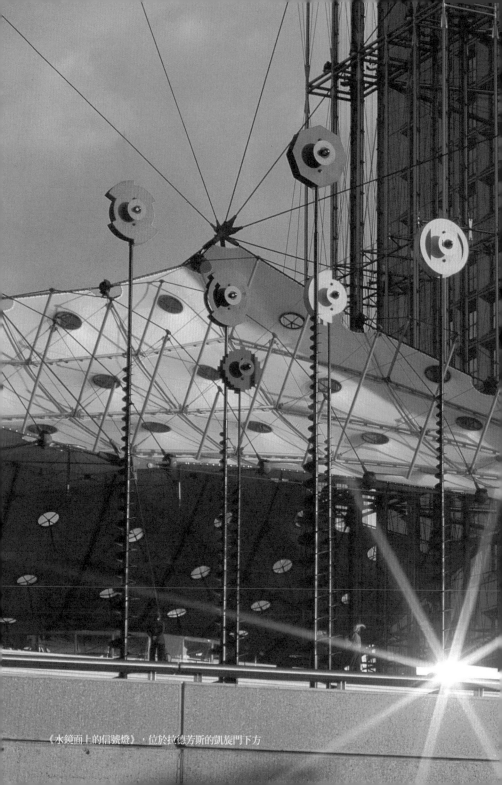

《水鏡面上的信號燈》，位於拉德芳斯的凱旋門下方

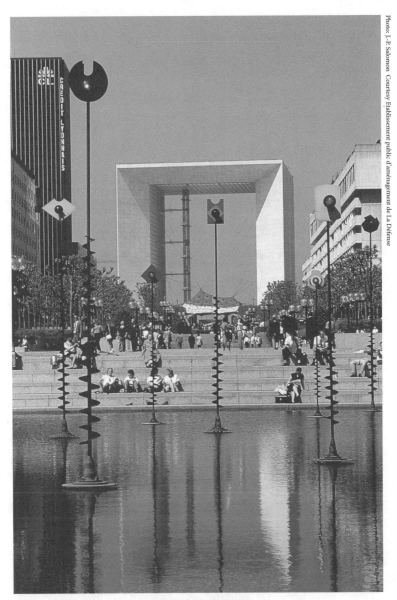

Photo: J.-P. Salomon  Courtesy Etablissement public d'aménagement de La Défense

《水鏡面上的信號燈》，呈現一個開放及連結周邊的場域

162

　　這兩件作品以同樣的原則製作，垂直線（也就是信號燈，塔紀斯稱之為「樹」）與水平面的結合，和不定明滅的彩色信號燈的遊戲。因此，它挑戰西方建築學中，傳統穩定價值的對比，就像新凱旋門是原凱旋門的放大（與星辰廣場〔la place de l'Etoile〕上的凱旋門位於同一軸線，延伸到杜樂麗花園），它透過一個以科技發展為主的新興地區，將巴黎這個西端的入口紀念碑化。這個新凱旋門像是人權紀念館一樣，同時也是一個讓人想起整體（globalité）的地方。這個想法非常的懷舊，因為它希望能夠將廣場和法國的歷史意義當下化，延續它的智慧光芒。因此它是一個中心地點，同時也是天地之間的通道，這個劇場性的空間是向世俗展現神靈力量最理想的舞台！這就是為什麼塔紀斯的信號燈加入一種時間性的觸感，把不朽的精神幻化為平凡的時刻，變成一個有趣的視覺遊戲。這件作品的位置有一點低，我們可以從遠方觀察，或是在與紀念碑等高的位置看到，但卻無法從新凱旋門階梯下方窺見。因此，它具有驚喜的效果，吸引人來到新凱旋門的另一端，而讓它真的成為一個通道，連結周遭的世界、交通幹道、新近落成的建築、景觀設計的工程，以及鄰近拉德芳斯的一個墓園。這比起神話新凱旋門所用的建築語言有趣多了，因為它可能會切斷紀念碑與可觸知現實的關連。

　　拉德芳斯是呈現現代世界非人性特色的案例之一，它被礦物化、功能化，卻缺乏公共空間。同時，從建築和人的比例來看，塔紀斯的作品在空間與時間起了作用；它們成為自然風景的一部分。也或許是他的作品借用

水平面遠端的景觀（借景），以含融的手法創造了風景，或是恰恰相反，
是我們從遠方觀看拉德芳斯時看到了它們。作為現代化的指標，這個「借
景」不是借用山水，而是借用城市的律動。[5]

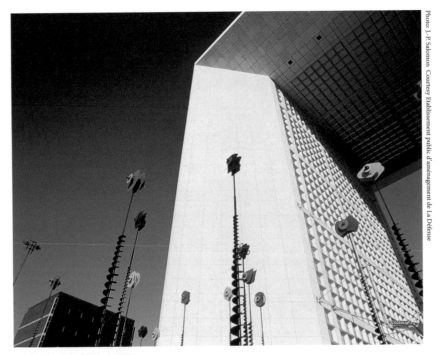

Photo: J.-P. Salomon. Courtesy Etablissement public d'aménagement de La Défense

《水鏡面上的信號燈》，細部

# 羅曼・辛格:《比雅久噴泉》/《拐杖》

德國敏斯特(Münster），1997 年
Roman Signer: Fontana di Piaggio / Spazierstock
1938 年生於瑞士阿彭策爾（Appenzell），在聖加倫工作與生活

在敏斯特的雕塑大展中，羅曼・辛格構思了兩個相互呼應的短期性作品，兩件都和水有關，而且都是噴泉。一個是活動的，可以從一個地點移到另一個，在展覽地圖上便標示了十四個在市中心的展示地點，另一個則位於一公共公園裡的水池中。

《比雅久噴泉》是利用在義大利常見的一種小型三輪交通工具（比雅久公司製造）所改造的，對藝術家來說，這是他的幸運物之一。他不但長期利用它作為代步工具，也經常把它加入他介入計畫的表演活動當中。這件在敏斯特的作品陸續停在不同的位址，有時就停在其他車輛的旁邊，這也是為什麼我們無法一眼辨識出這件藝術作品的原因。當我們靠近三輪車時，在看到水從車後流出之前，可以先聽到水流動並灑在石板地上的聲音。再靠近一點，我們發現車子後方的內部（駕駛座後的拖引貨艙）現在被改造成為滑稽樣式的噴泉。這個部分，由一條簡單地從旁邊穿鑿的水管提供水源，在貨艙的正中央，安靜地豎立著一個噴水頭。我們最先聽到的聲音，則是水自貨艙後面滿出來，流到地面的聲音。兩種不同的水聲（噴泉和流出地面的水）是可以分辨的，因為一邊是私領域的部分（私人交通

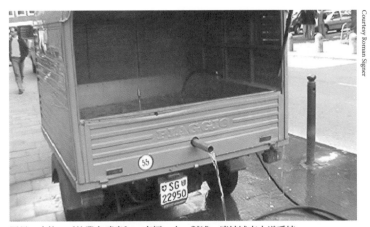

羅曼・辛格：《比雅久噴泉》，車輛、水、幫浦、連結城市水道系統

《比雅久噴泉》，內部噴泉

《比雅久噴泉》，噴泉細部

《比雅久噴泉》，傾倒在人行道上的水線

工具的內部），另一邊則出現在大家可以看得到的公領域。而這可笑的小水柱，則是特意模仿噴泉中常出現的壯麗水柱，尤其是瑞士境內湖中的噴泉，以表現個人領域到公共領域規模的差距。

個人私領域的尺寸同樣地展現在藝術家另一件位於市區內其他區域的作品。《拐杖》是一個固定在纜線上，約 70 公分長的拐杖形鋁製鴨管，透過水管連結到自來水系統。水壓從無法預測的不同方向擠壓過來，使拐杖形狀的鴨管在半空中跳動著。這些律動跟水的變化一樣饒富趣味，或原地旋轉，或成 Z 字形跟蹌地搖晃，而水流在通過拐杖彎曲的把手後，以斷斷續續、中間有些許間隔的水柱形式噴到空中。水有時會大量的掉入水塘中，濺到四周圍的場地。這些聲音並沒有一定的規律，而我們也不知道是否會在拐杖的不規則高速運動中，被突如其來的大量的水濺滿身。

羅曼‧辛格的幽默感可以從這兩件作品看出來，不管是他利用常見的物品，或是將它們改造為一種荒謬的詩意或評論情境，沒頭沒腦但又非常有趣。可能是因為它們的活動力，也可能是因為它們的裝設方式，這兩件作品沒有停在固定的位置，而空間也因為它們而活潑起來。一方面，有水的律動，還有其他物件的動作，另一方面，作品本身是一個過程，一種正在發生的行為，尤其是《比雅久噴泉》，它對水的可親性（它的公共性格）以及其消耗量提出疑問。在德國，這件作品因為水——儘管是公共的——白白地流到地面上，讓一些居民感到困惑與不舒服。有些民眾甚至逕自關掉供應噴泉水源的水龍頭，以避免資源浪費。事實上，自二十世紀末起，

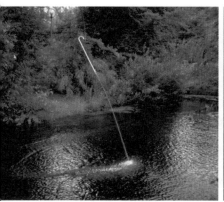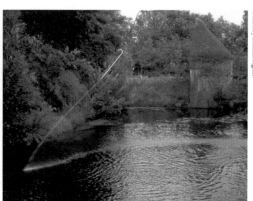

Courtesy Roman Signer

羅曼‧辛格：《拐杖》，拐杖、水管、水

水作為即將耗盡的資產以及水源一直受到污染的威脅開始受到重視，也影響我們對它的態度；同時，公共用水的價格也提高了。因此現在在設計公共噴泉時，我們都使用循環流動，用清潔劑去除臭味後的非飲用水（當它不再出現發黃的渣滓時）。然而，當水已經失去它滔滔不絕、純淨、消耗及豐富的特徵時，我們為什麼還要把它放在噴泉中呢？

# 23

## 喬瑟夫·波依斯:《給卡塞爾的七千棵橡樹》

德國卡塞爾,1982 年
Joseph Beuys: *Sept Mille Chênes pour Kassel*
1921 年生於德國克雷佛（Clèves）,卒於 1986 年

喬瑟夫·波依斯這個《給卡塞爾的七千棵橡樹》的計畫,包括七千次反覆的創始動作,讓人和其所處的地點因此連結,透過栽植一棵樹和一個花崗石磚的象徵性舉動,讓這個場所與周遭的環境（附近的空間）區隔開來。被選中的是橡樹,因為它經常被用來代表日耳曼人的靈魂。這七千棵橡樹也因此代表相當稠密的一個群體。假如一個人等於一棵樹,依據同樣的象徵結構,作為聚集大量個人的城市就是一個森林。

這七千棵樹並非同時種下,時間的過程也是計畫的一部分。在 1982 年的文件大展時,波依斯在弗利德立西安農美術館前,放了七千個花崗石磚,並在其中一個石磚旁種下了第一棵橡樹。這個象徵性的舉動只是個開始,之後有許多追隨者重複相同的動作,最後一棵樹則一直到藝術家死後才挨著第一棵旁邊被種下。

我們知道,種一棵樹、立一塊石頭是一種原始儀式性的實踐,某些公園便採用如此的作法。然而邀請其他人在他之後繼續這種動作,也就是要溝通一種已經過時的象徵性價值,但這也是對未來的保證。藝術家在此被忘卻,他的目的是號召每一個接受此計畫的人,願意在城市的空間內與他

Photo: Catherine Grout. Courtesy Documenta, Kassel, Germany

喬瑟夫・波依斯：《給卡塞爾的七千棵橡樹》，七千棵橡樹以及石磚

人共同、且公開地參與這個行動。任何想要參與的人可以買下並種植（對於不住在卡塞爾市的居民，可以請人代替栽植）一棵或數棵樹及石磚。

現在在卡塞爾市，我們幾乎隨處可見樹木：在學校或停車場的庭院，在大馬路的兩旁，在獨自矗立的建築的旁邊，以及在城市中文化的或日常的環境中，而且它們不是排成列的行道樹。然而因為它們在都市環境中不易存活，所以不只有橡樹，還有許多種類的樹木被加進來；這與初始的計畫有些出入，但多種類的確對此計畫有益處。

這個計畫根據藝術家的語言，是一個「對於所有摧殘生活和自然的力量發出警訊的行動」，而透過這個口號，他的作品成為哲學的實踐，強調人類與自然的深層關係，以及每個個體必須身體力行，以超越這些遠離自然的力量。

喬瑟夫・波依斯指出，「我們需要社會藝術的精神性泥土，透過這個讓所有的人變成創造者，能夠掌握世界。『每個人都是藝術家』這個說法 [ 常被波依斯掛在嘴邊 ]，常引起許多人的不滿，這說法回應了社會的改變，人們還是難以理解。所有的人可以、甚至應該參與這樣的轉變，如果我們想克服這個大課題。[……] 區分我們今日活在一個民主或表面民主的社會並不是我的重點，那太容易將問題二分化。我唯一的目的是用建設性的方式，呈現我們之中極度未開發的可能性，而我們卻不幸地很少使用，但我們應該要去使用。[……] 發現自己擁有這樣的條件、並享有這樣自由的人，透過他的工作與訓練，能變成一個強有力的創造者。[……] 重點是

每個人能投入的能力，重要的是，一個護士或農夫的能力是否能轉為創作的力量，並把它視為生命中必須完成的藝術課程。」

在這作品中，因為有一種儀式，也就是一種象徵性的認同過程（樹＝人類），因此決定要種樹、立石磚的人選擇都市內其中一個空間進行這個動作的同時，也將他的自由無條件地與群體相連。因此當我們看到一棵樹和一個石磚時，會喚起我們這個個體參與公共計畫的記憶，這個計畫把自然和城市緊緊相連。精神上，我們期待整個卡塞爾市被七千個由個體自由意志所設置的物件佔據。

作為一種公開的宣示，一種受環保意識啟發的公共思考，波依斯的這件作品是在遠離自然且缺乏自由的都市背景中所誕生的，不管有多少數量的人認同這樣的作品。藝術家因此重新賦予這個城市一種擺脫束縛以及體驗生命的能力，以便了解自己和他人。

儘管因為時間消逝，波依斯的言論被歸於某時代，我們仍然可以用他的提問來思考藝術計畫，因為他強調了個人與群體的參與，並賦予創作行為一個社會與政治層面的意義。

《給卡塞爾的七千棵橡樹》，兩棵位於弗利德立西安農美術館前的橡樹（由波依斯所種下的第一棵以及計畫中的最後一棵），地上可以看到華特・德・馬利亞的作品《垂直的一公里》

# 24

## 川俁正：《臨時住宅》

日本東京，1995 年
Tadashi Kawamata: *Prefabrication*
1953 年生於日本北海道，定居於東京與巴黎

川俁正的這個都市介入計畫出現於東京的某次展覽，是他 1994 年廣島計畫的延伸，他重新使用相同建材，但因都市背景的不同，這回像是臨時建築、過渡時期的搭建物，可組裝，亦可拆卸。

從藝術創作生涯的開始，川俁正便受到日本臨時性建築特色的啟發（像是新屋換舊屋、重建相同的房子，或是改變形式及風格），這樣的特色也許在東京這般當代性的都會能看得更明顯，尤其當臨時性變成曇花一現；在某些時候，舊房子很快地被新房子所替代，而使得一幢建築的壽命不超過十年。因此他用鐵皮預製的房子作為這類非永久性住宅的象徵性代表，這也代表人類的無法永生。藝術家其他用木板做的臨時建築讓我們想到另一種類型，類似貧民窟，或者是由到處蒐集的廢材料拼湊起來的房子，甚至像歐洲勞工公園中的小木屋，都是具相當本土味的建築。

透過另一種建造的過程，他的作品因此介於這樣的形式模仿和些微差距之間。他的建築很像工地的臨時住所，如果他不是讓部分屋頂開放見天的話。材料是一樣的，但組合的方式完全不同。相對於一個封閉空間所能提供的私密性及擋風遮雨，川俁正並不這麼做。他在封閉及開放、室內和

川俣正：《臨時住宅》，神戶

室外之間創造干擾的因素。這造成另一個想像的效果，這些似乎還未完工的無名建物、鐵皮屋頂不規則地排列，蘊藏了它通向外在世界的能量。我們會不自主地感受到這股力量，但不知道它從何而來。這些被實踐或被保留的開放性，活化我們的視線。這些看起來糟糕的組合加入了張力的線條，使得建築物本身無法合攏。

　　川俣正選擇將他的介入計畫融入在都市空間中，而不是去製作單件作品，加上他不強加任何看起來是「藝術」物件的概念，因此他的建築一眼望去，在都市環境中並不突出，甚至無法辨認作品的存在。以上所提到的模仿，是為了要使我們的視覺在最不預期的地方感受到驚奇，作品的衝擊影響因此相對加大。為了達到這樣的效果，設置地點的選擇是非常策略性的。在東京，藝術家在為穿越幹道所設置的天橋下方，放了三十幾個臨時

Photo: Minoru Kimura  Courtesy Tadashi Kawamata

《臨時住宅》，神戶

住屋。這個三角形的小空間大多數的時間都無人使用，有時會放腳踏車或掃帚。這些空間沒有設定的功能，它們是閒置的。

　　所以，當我們使用天橋時，我們可以從高處看到這些臨時建築以及其怪異的長相，因為它們的屋頂是敞開的（同樣的，出入的大門也沒有上鎖，任何人都可以進入室內）。

　　在東京街頭裝置展的同時，川俣正也為神戶地區的人民──這個受到1995年1月大地震影響的地區，製作相同的房舍（臨時性的遮蔽住所）。這在兩地同時進行的相同動作，幫助我們了解他的作品在城市中的意義。一邊純粹屬於藝術領域，可以供人參觀，但另一邊則完全沒有必要被外頭的民眾看到或理解。如果我們重新想想希臘文中「公眾」的意義，要讓一個行動、一個事件、一段談話成為公眾的方式，就是要讓它發生在人群之

《臨時住宅》，東京

間，不然就不構成事實。[6] 川俣正在東京的介入計畫要讓大眾看到建築設立的明確背景（城市中未被開發的地點，因為在都市中的空地是非常稀有的），並提出一個開放討論的議題，甚至超越空間的限制，不針對特定地區來探討建築的意義。

在神戶，所謂「大眾」，則僅限於當地居民：藝術家在此，以個人的力量為神戶居民的私人也是公共的處境作出貢獻，因為在此時住屋變成大家共同的問題，就像城市的重建。在東京，這些遮蔽所是以有效率的方式放置，也就是說，這些建物只會以意外的方式被發現。當人們發現它的那一剎那，就是一連串疑問的開始，這表示我們的思考正在脫離原有的習慣及陳腔濫調，而進入一種對自己身處的環境的自覺及直接的重新感受。

其中一個非常主要的問題是，這樣一個小居住空間，從個人私密的天地到公共領域之間的轉變。這個轉變是由建築所引起的發現和提問所造成的，並沒有任何說教的意味，每個人都可以自己的方式來感受；作品本身沒有任何預設的思考立場。川俣正的介入計畫不是威權式的，它比較像是一個遊戲，在自由的過程中讓個體去學習如何區分它的界線。

我並不意外，像這樣的遮蔽所被用來透過文字和圖像以與他人對話，像是一個不具名的論壇。因為我看到藝術家所安排的公眾功能正在發酵。

# 25

## 川俣正：《東京新住屋計畫》

日本東京，1998 年
Tadashi Kawamata: Tokyo Project – New Housing Plan

　　基於對城市中的空際與對現代人生活表現的高度興趣，川俣正在東京鎖定三種閒置的空間。1998 年 12 月，他在這些地方用二～三個小時的時間，建造了一間間有基本配備的屋子，包括屋頂、樓板和門。它們大概只有幾平方米大小，有的離地三尺、躲在大海報看板後面，像是一個鳥巢；或是在舊車站內，擠在兩個自動販賣機的中間；或甚至位於一個圍牆後的三角空間。這些位置的有利之處，是它們就位於市中心，有一個足以讓一個人進入、睡覺的空間。這些條件在日本的今日社會是非常珍貴的，因為住在郊區的人們每天總在擁擠的人潮中，花數小時的時間通勤上班，再花相同的時間回去。面對這樣的狀況，也就產生對離自己上班處不遠的私密空間的需求。

　　這不僅僅是找到地點而已（建築師或流浪漢也能做到一樣的事）。在這裡，川俣正利用寄生的方式，因為這些住屋完全緊貼著那些設備，並接用廣告看板的照明系統或是自動販賣機的電力。藝術家截取消費社會中的系統，讓一個人可以擁有起碼的燈光、暖氣和音樂（甚至是手提電腦）。被選用的材料（木頭骨架，鋪上塑膠波浪板或薄板）並無法禦寒或隔音，

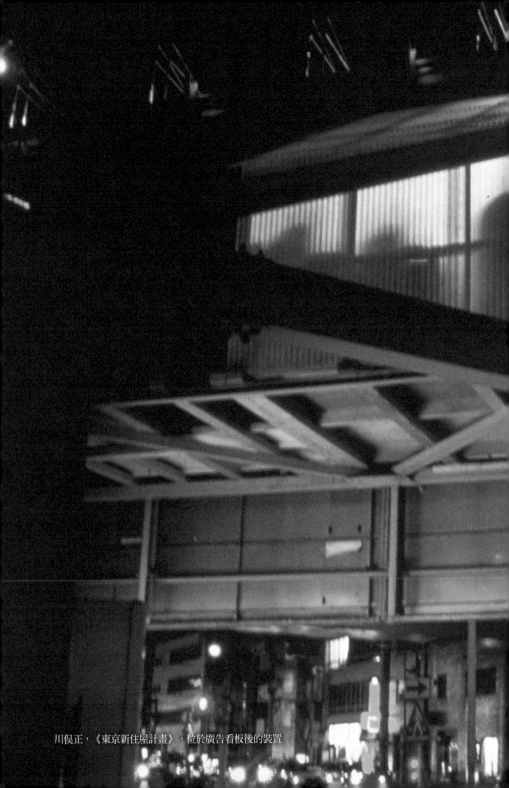

川俣正，《東京新住屋計畫》，位於廣告看板後的裝置

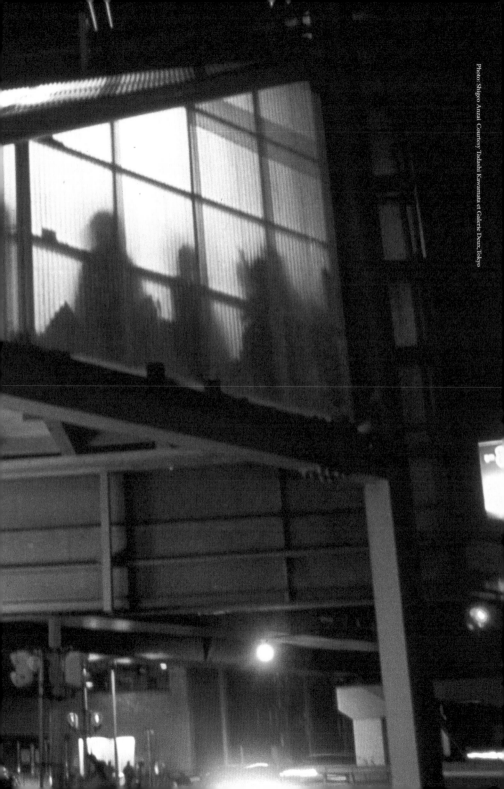

甚至在晚上，靠牆的事物會像皮影戲一般被外面看到。室內的可見度比不上戶外大看板的燈光或是販賣機，因為它們通常也擔任了街道的部分照明工作。在這些地方創造一個住房，其實是要對 1995 年的災難狀態提出批判的回應，因為川俁正非常驚訝在神戶地震後的瓦礫堆中，看到屹立不搖的販賣機：「在神戶，我看到這些嶄新的咖啡販賣機矗立在災難現場，非常詭異。」

　　搭建的空間並沒有依循標準尺寸（傳統的日式建築有標準尺寸），也沒有在原有被寄生的空間與寄生的空間之間加上隔板。[7] 它們在身體和外界的平坦表面間創造了一種張力。從這裡，我們延伸出一個曖昧的狀況，因為私密性被放在兩面外牆之間：住所位於街道上（街道上的一個東西），住所以及住在裡面的人，在不同的時間及不同的角度下，多少變成被觀看的對象（除了建在建築工地圍牆內的屋子，它只有門位在街道上）。

　　經過數星期與沿街土地所有人的交涉後，這個計畫在非常短的時間被執行。（川俁正寫道：「在它未發生前讓它發生，當它發生後，就已經結束了。」）每一個房屋在一個學生居住一個星期後，這些臨時房舍即不復存在。這不是一個社會救助計畫，也不是都會問題的解套，而是川俁正稱之為「城市居住游擊」（guerilla-housings designed for the city）的批判性介入。這是對房屋的實用和象徵定義的提問（比如說，house 和 home 的差異），以及針對日本都市空間因為當局試圖撤離所有干擾的元素（流浪漢、髒亂、廢料等等）而逐漸中性化的現象提出質疑。雖然是個人的動作，

Photo: Shigeo Anzai Courtesy Tadashi Kawamata et Galerie Deux,Tokyo

《東京新住屋計畫》，位於兩個自動販賣機之間的空間

《東京新住屋計畫》，室內景觀

但這個介入計畫已成功地進行藝術在公共空間的匿名活動，並對此場域提出批判。

《東京新住屋計畫》有一個確立的模式，但沒有固定的位址，並因地制宜、四散於各種不同的空間，每一個進駐者都會收到一張卡片，告訴他們附近廁所、澡堂、二十四小時便利商店的位置。至於飲料和香菸，販賣機就在旁邊。如此一來，每一個「房子」都備有個體生存的必需裝置：位於市中心的一個封閉的面積，可以庇護一個或多個個體。然而矛盾的是，這個狀態也很可能是危險的，尤其在晚上，屋內的狀況及人會被街上的路人看得一清二楚。

這個計畫對場所、街道、住宅、生活環境的概念，以及它們的限制提出質疑：合法性和公共、私人的分界在哪裡？其物理與感覺的界限又在哪裡？這些界限是有彈性或是非常嚴峻的？這些可用來促進我們對於從建築到環境建構的思考，以及對於都市的功能與規劃的思考。

# 揚·狄貝茲：《向阿哈哥致敬》

法國巴黎，1994 年
Jan Dibbets: *Hommage to Arago*
1941 年生於荷蘭

這個計畫源起於 1893 年一尊榮耀法蘭索瓦·阿哈哥（François Arago, 1786-1853）的銅像，屬於向某名人致意的傳統的一部分。阿哈哥是十九世紀前期知名的天文學家、科學家及政治人物。1942 年，也就是第二次世界大戰期間，這尊銅像被德軍熔掉以製作大砲。在歷史上，有許多榮耀知名人物或是皇帝的塑像，在戰爭期間被改變用途。

都市裡的銅像經常會被轉為軍事用途；如此一來，這不過是另一種在眾人授意下，象徵性強權的再次展現。但之後，相反地，大砲再次被熔解來鑄造作品，像旺多姆圓柱，便是利用拿破崙在奧斯特利茲取得的大砲製作的，它不表示這些東西不再具有殺傷力，只是表示戰利品以另一種形式存在，等待下一次的再度被利用。

因此，許多年間，在巴黎的天文台旁，我們只看到這個空空的石頭基座，寫著阿哈哥的名字，他在這個工作崗位老死。1992 年，隨著阿哈哥協會的創設，文化部聯合了巴黎市文化局提出「藝術家諮詢」（la consultation d'artistes），以創造新的、向阿哈哥致意的作品。

「藝術家諮詢」不同於公開競賽，是邀請由一委員會所選出的國際

藝術家來參與<sup>＊</sup>。這種處理方式，通常會邀請比較可能提出創新思考的藝術家，藝術家也因此不需經過競賽；而他們通常也不被視為製作公共藝術的藝術家。

荷蘭藝術家揚‧狄貝茲最後以他反傳統雕塑型態的計畫獲得此項殊榮。他不僅沒有要求置換代表阿哈哥塑像的柱腳，反而留下基石，以強調子午線與阿哈哥的關連，因為此後者在 1806 年正負責將子午線自巴黎延長到西班牙的巴利亞里群島（îles Baléares）。狄貝茲提出一個由「子午線創作的想像紀念碑」。

狄貝茲在不管任何材質（瀝青、大理石、石頭、土地等等）的地面上放了 135 個直徑 12 公分的紀念章，也是銅製的，沿著巴黎市南北頂點的子午線自北而南排列下來。如果說它有紀念碑的形式的話，那也是想像的，因為我們絕對無法看到它的全貌，因為每個紀念章之間的距離無法讓我們將其連成線（尤其這條穿越巴黎的抽象的線，也受到背景材質不同的障礙，無法將它們聯想在一起）。每回看到一個紀念章，我們的想像力就受到刺激，因為總是像第一次看到一樣；行走時，我們會發現這小小以浮雕方式寫著 ARAGO 的紀念章，並且有兩個字母 N（代表北方）及 S（代表南方）。這點將我們放在多重的關係位置上，將我們放在一個更廣闊的空間，與一條移動的線之上，因為這條線的不連貫讓我們想到城市的規模

---

＊ 譯注：類似國內的邀請競圖或限制性招標。

Photo: Laurent Lecat. Courtesy Ministère de la culture, France

揚‧狄貝茲：《向阿哈哥致敬》，135 個直徑 12 公分、固定於地面上的銅製紀念章

（如果我們知道狄貝茲的計畫的話），而透過子午線訂定的歷史，我們因此從區域跨越到全世界。

子午線相對於經度，配合緯度（與赤道平行）可以定義所有在地球上的位置。一直到 1884 年，因為大不列顛在全世界海上強權的影響，國際上才共同採用格林威治的子午線作為起點。巴黎的子午線是穿過天文台的中心，穿越整個法國。它的訂定是由 1669 年──在天文台開館二年之後開始；天文學家強·皮卡爾（Jean Picard）為此創造了由天文測量的大地測量工具，以協助他取得第一手地面半徑的精確長度。

完成於 1718 年，子午線於 1792～1798 年間被重新測量，以作為標準「公尺」的基準（1799 年制定）。一公尺因此等於子午線 2,500 萬分之一的長度。公尺是由法國政府於 1795 年所創定的十進制公制系統的基礎，而它一直是國際通用的計量單位。因此，子午線是一個地球觀察的抽象概算，也是一個世界通用度量衡制度（一個中性、可輸出的語言）的起源，成為一個獨立、人類尺寸的抽象實體。這個國際性的公制意願要追溯到法國大革命（它是這些行動的動力），也是啟蒙運動（la Philosophie des Lumières）的傳承。

我們必須在這些背景因素下來分析狄貝茲的作品，參考科學發展的歷史以及城市發展的現貌。他的作品既不肯定中心（天文台或是阿哈哥的塑像），也非討論一個統一的軸線。事實上，這條線是破裂以及相對的；它屬於一個不連續的時間，因為它只有與他人相遇時才存在。散落四處的

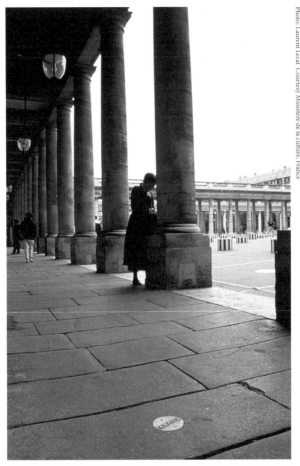

《向阿哈哥致敬》在皇家宮殿的設置，恰巧位於丹尼爾‧布恆《兩個舞台》作品旁

作品重建了痕跡，但並非要畫出一條確定的線。只是要強調一個人的所在位置，「這裡」，也只有在與他方相連時才具有意義；這個存在的位置只有在和其他點相連時才不再孤寂，沒有哪個人是世界的中心（人人皆是平等）。

# 27

## 強馬利・考特：《無題》

法國翁根勒本（Enghien-les-Bains），1996 年
Jean-Marie Krauth: *Sans Titre*
1944 年生於法國哈根諾（Haguenau），住在史特拉斯堡（Strasbourg）

　　受邀參加巴黎北部小城翁根勒本舉辦的雙年展，強馬利・考特在全市放了不銹鋼的牌子（6×12 公分）。這些牌子貼齊在人行道上，沒有高低不平的效果，光滑、有點刺眼。牌子上面以鏤空的方式刻著三個字，我們可以一眼讀出 "AU LIEU DE"。在揚・狄貝茲的作品中，路人的想像被引導到地理的思考，以便能在腦海中重建跨越巴黎、甚至全世界的子午線。然而在強馬利・考特的這件作品中，還參考地形學，因為作品分布在整個城市（但在此時只有單一形式的呈現*），但它並沒有試著利用作品描繪出線條，這樣的排列也沒有呼應到地圖繪製術的系統。十四個牌子以相互關連的方式，被放置在不同的地方。它們的分布方式是要讓每個牌子的所在位置不能強過其他的分布點，每個地點大致都是地位平等的。藝術家因此選擇市中心，在幾棟公共建築的附近（像是市政府、高中、車站），在一些熙來攘往的場所，甚至一些較安靜的地方放置。整個安排、組成沒有因

---

* 譯注：相同的文字 "AU LIEU DE" 在 2000 年的雙年展上，同時以原貌及橘紅底白字的貼紙形式呈現，持有者可以任意將之貼在想貼的地方。

強馬利・考特：《無題》，6 × 12 公分中間鏤刻的不鏽鋼板，固定在城市中不同地點的地面上

場地被造訪頻繁度而有等級的差異。

　　牌子的數量造成一種延伸性的閱讀。第一個被散步者發現的牌子會指引他去思索字面上的意思，甚至讓他停下腳步來試圖了解，而第二個牌子則將他推展到另一個思考的角度，其他以此類推。

Photo: Catherine Grout
Courtesy Jean-Marie Krauth et l'association *in situ*, Enghien-les-Bains

《無題》，AU LIEU DE 對每個過路者拋出提問

　　"AU LIEU DE" 是一個文字謎語，我們若照詞組的意思來看（不⋯⋯而⋯⋯），就是取代某東西的意思，置換一個詞語成另一個，而因為牌子位於地上，我們很容易將它視為置換的對象，正與另一個未明的相關物進行交換。

　　"AU LIEU DE" 是一個中性、疑問性的中介片語，一旦看到，幾乎每個路人都會機械性地捫心自問，或是問其他人：「是取代什麼？」，但找不到答案。因為就是沒有答案或替代的物件存在。

　　因此我們可以將此作品定義為沒有實體的遊戲。尤其散落在人行道上的牌子並沒有標示任何具體的東西，沒有地址、沒有建築物。它們放置方式是如此的歪斜，因此與城市基礎結構的單一系統產生不協調（車道與人行道都是結構平行的線條），強調其捉摸不定及過渡的特性。這個差距對於刻在牌子上的文字及其提出的問題也非常重要，因為它堅持了牌子不可被環境吸收的特性。這些牌子不屬於我們在此城市中可以見到的任何標示系統。

考特的牌子沒有傳遞任何訊息。它們首先、也只有關注其所在的地點，「這裡」，以及「這裡」如何存在、被了解、被路過看到鏤刻文字的人欣賞。換言之，這個「這裡」有必要被具體化、真實化，而這些，在與作品相遇時可以被體現出來。它也可以透過提問的方式來呈現。當問題被提出時，可能的答題者便處在尋找有利破題點的懸疑狀況中，而一個地點可能就是答案的發展基礎。

這些牌子不肯定中心點的存在，它們勾勒不出實體面貌，卻呈現真實性（根據漢娜‧鄂蘭的觀察），它可以只因為有一個經驗的偶發，便創建出一個場所。這樣的經驗是當下的，在這個地點的本質尚未明確定義的前提下，這些意義每回都不相同，而這些意義如果缺乏過路者精神的領會及投入，則不存在。這樣場所的創建並不承擔歷史的責任，它也不會自發地成為群體認同的指標之一。它沒有再現，沒有意象來將某些東西聯結到記憶，以及接著作為之後記憶的承載物。

此外，這件作品引發事件的行動（創建此地及此時）是要將場所的無所不在的重要現象予以具體化（轉為有象徵性意義），也就是說，這象徵性事件在行動開始後就立即移轉的可能性。地點並非經由精密的地理科學計算來指定。因為這件作品並沒有反映什麼，它最先只是一個提問，它可能有一百多個不確定性。因為它需要釋義性的參與，因此改變了市民與其日常環境關係。

# 28

## 丹尼爾・布恆：《三明治人》

1968 年 4 月在法國巴黎，繼之在美國紐約
Daniel Buren: *Hommes Sandwiches*
1938 年生於法國布隆尼一比隆固爾（Boulogne-Billancourt）

　　丹尼爾・布恆的作品是一種與環境脈絡對話，和具批判意味的創作，因為他總是「在現場」（in situ）進行介入，考量實際的狀態選擇他認為最能展現此角度的物質基礎。這個事先存在的物質基礎可能是建築性的、無法移動的，或是像在此例中，是會移動的，成為時空性的創作材料。具體的來說，布恆選擇將他的條紋（8.7 公分寬）放在由兩個人（三明治人）高舉的佈告板上，其目的是希望這些條紋不要停留在同一個地方，而融入大城市的人潮中。

　　原來，條紋的使用是因為藝術家不希望強加一個藝術的姿態、一個藝術物件或是簽名，於是選用一般商家用來遮簾的花紋布，這是原來就存在於商業世界的圖案。匿名和減低藝術的姿態是為了要確定其概念性以及與環境緊扣的態度，在這裡，條紋不是作品，應該說這些印在由藝術家選擇的物質材料上的條紋，有揭露這些承載材料和環境脈絡的功能。條紋的不具名性（中性，不知道它是一件藝術品），可以在不替換承載材料的狀況下，揭露環境脈絡。這個匿名的特色可以追溯到布恆的創作開始有知名度的時候，因為我們能透過這些條紋聯想到藝術家的名字；然而，匿名總

是有其效果，一方面，創作母題的規則性便是來自其中性的外觀，另一方面，我們可以知道藝術家不是把藝術行為放在首要，而是由現實引發的批判（評斷）性思考。

短期性的介入，《三明治人》存在於、也為了十九世紀以來的都市空間而存在；在這個環境中，人們為了樂趣及不願被人指認的自覺而遷移、旅行，而匿名則是公民自由的一部分。

布恆的選擇可以引出這個匿名性。我們很清楚，大都會的空間並不是由一群相識、屬於同一族群、家族的人所支配的。今天，都市空間群集了一大群互不相識的人，而且從未共同集結起來對抗一些公共的議題；他們有代表為他們決議這些事務。在都市空間中，個體不再相互聚集，人際關係非常的鬆弛。與其他人（陌生人）的相遇應該是共生體制中無可預測與自決的基本經驗。然而，誰有過這個經驗？難道我們不都是盡量避開嗎？

如果我們把藝術介入放在這樣的前提環境下，我們即可以理解，一件實體的作品能建立我們已經知道的關係，它凸顯其藝術品的特殊身分，也和它多少封閉的領域（藝術史、美術館）相關連。相反的，一個首先無法被視為藝術的介入行動，卻可以把所有它所相遇的事物納入其行動中，並且不用之前學習到的模式來反應。

在同一個時期，布恆完成了許多匿名手法的行動藝術；這些行動相對於傳統藝術（示範性）的表現方式造成很大的震撼，他加入其他的因素也讓觀眾從不同的角度切入。1967 年 12 月、1968 年 1 月和 4 月，藝術家透

丹尼爾‧布恆：《三明治人》（紀念照片），定點創作，1968 年 4 月，巴黎

過郵局，寄出「沒有註明寄件人，折疊起來、綠白條紋相間的紙。收到的
人可以打開、（將信封）撕裂、折疊、展開（從外到內）。而且，同樣的
紙也貼在巴黎許多地方的牆面上。沒有邀請函，沒有畫廊。」布恆指出，

1968年4月，「在巴黎有將近二百個看板，郊區也在無事先協調的狀況下，蓋滿白綠垂直條紋的紙。」

在這個作品中，我們應該想像兩個三明治人在城市中移動，因為這是相同的線條以及都市／公共空間關係，丹尼爾‧布恆表示：「兩個人舉著告示牌在巴黎閒晃，板子上黏著垂直的綠白色條。雖然很明顯是一個我們熟悉的活動廣告牌，但它卻沒有任何文字、不賣任何東西、不告訴我們這些白色和彩色的垂直條紋是什麼意義。沒有邀請函，沒有畫廊。」

丹尼爾‧布恆的解釋語言強調二個基礎的特色，一方面是作品的自主性，也就是它只呈現它自己（這是大多數現代藝術都有的特性），另一方面，它挪用廣告的機制。不過，這個挪用是為了要再回到漢娜‧鄂蘭所提到的原始公共意義[*]。

布恆借用廣告直接進入人群，向消費者吹噓商品的規則，但在這裡應該是要讓消費者感受挫折，因為根本就沒有商品！然而，當三明治人漫步的時候，已經吸引人群的移動，也就是說，個體在不知所以的時候聚集了起來。在這個匿名的人群中，匿名的線條揭露其與時間、空間及其他人無法分割的特性。從消費的強制性思維中解脫，廣告的手法可以讓人群正視其原有的公共性格，以便人們首先像看表演一樣地來欣賞它，再看到它實際承載的意義，一個公共的時空。

---

[*] 譯注：法文 publicité 除了廣告外，也具有公開的意義，和公共 public 為同一字源。

# 29

## 傑哈·科林堤伊布：《史特拉斯堡的電車票》

法國史特拉斯堡，1994 年
Gérard Collin-Thiébaut: *Les Tickets du Tramway à Strasbourg*
1946 年生於法國

　　不管是為了 1994 年在史特拉斯堡開始營運的電車，或為了里昂市新啟用的地下停車場，傑哈·科林堤伊布都製作了票卡。正面登載了必要的資訊，說明了這張票卡的特殊性與其使用方式，反面則是藝術家所選擇的圖像。根據藝術家自己的說法，這件作品「鼓舞集體的精神，透過公共便利的管道來蒐集這些文化的標誌，喚醒人們的好奇心，幫助他們發現這個城市，讓從未搭乘過電車或巴士的人來使用這些交通工具，讓不使用這種交通工具的人買車票，同時也讓這張無論是誰丟棄的車票，成為教育的工具。然而，如果說這張小票券背後所顯示的圖像，能意外地讓困坐於自己日常煩憂的持有者，在不經意的狀況下，發現這個小圖片中呈現的房舍外觀、物品、肖像，就能夠喚醒這個缺席的旅人（也就是說，沉浸在自己的思慮，因此對其周遭世界來說是缺席的），激起他看看外面世界的慾望，讓他抬起頭、看一眼窗外疾馳而過的建築物。這個和文化幾乎不相干的物件，也就達成它的功能使命。」這個功能並不是機能性的，這裡的作品是一種過程，在使用時達成干擾的效果，娛樂其所有者，並為他開闊周遭的世界。

傑哈·科林堤伊布：《史特拉斯堡的電車票》，3 × 6.6 公分（一張已經使用的車票，為史特拉斯堡工業遊行的局部，可以看到製作椅子的工人，影像由市政文獻提供）

　　科林堤伊布所使用的影像選自城市及其居民的歷史。它原來就有許多系列並穿插著推出新版本，藝術家設計這件作品是隨時間變化演進的；此外，他希望在多年以後能推出新的主題。有一個系列呈現城市中的許多街道的現況，其中一條街還有電車經過。另一個系列來自於城市文獻的影像，呈現了 1840 年 6 月 24 日史特拉斯堡工業遊行（Cortège Industriel de Strasbourg）的照片；在這個系列中，我們看到不同的行業在印刷機創造者古騰堡（Johnnes Gutenberg）的紀念日上，展示他們工廠的象徵及旗幟，而古騰堡正是史特拉斯堡人！還有一個系列則呈現歷史上有重要事蹟的市長。影像的選用原則著眼於其影像張力、故事性，或是向車票持有者詮釋的能力。這些影像的呈現方式讓它們看起來既熟悉又陌生，以刺激觀者的好奇心。因此我們難以鑑別城市影像的日期，無法從其細節來分辨拍攝年代。

此外，這不是一些不相關的影像，而是系列的影像集合，如果我們把一張張的車票排列起來，就可得到一完整的影像，像是一條街的外觀、工業遊行的所有物件等等。一系列的車票因此象徵著一趟旅程，其中如果我們運氣好或多一點耐性的話，就可以透過蒐集重新拼湊出影像。（在法國，大眾捷運的車票除了少有的情況，在使用者完成旅程後是不回收的，因此可以保留或丟棄。）

科林堤伊布的作品可分為許多階段，它是一個開放的過程，包括孤立的物件、購買、使用、被看到或忽視、被保留或遺忘等。這張車票可能引發我們的好奇心，以及對於事物的另一種觀察。再來，它可以被收藏，因此改變了它的存在身分；一個實用的物件因而具有情感、文化及藝術的價值。在此我們看到的一件藝術品的範例，其特徵和操作方式都符合了美國人所稱的「粗俗文化」（low culture）（普普藝術透過多種視覺和概念可能性所呈現的現象）。它具有相當的幽默感，像在此例中，就透過作品實體的社會功能與私有性——收藏——來展現藝術。製作電車的車票並將它變成可收藏的物品，是一種樸實無華的介入手

《史特拉斯堡的電車票》，月台上的賣票機

法，沒有藝術常見的華麗外觀，它建立於公共運輸系統上，必須有人使用它才能開始發酵。相較於書畫的收藏，藝術家認為幾張車票是非常划算的投資，也是可以發展的領域。

透過這件作品的過程，發展出遊戲的交流方式，為我們的日常生活增添不同的色調，而且根據藝術家的說法，這不是偶然的巧遇，因為這些車票是「具有公眾意義（語彙）的圖像」。透過私人領域（收藏）的參與，藝術家向眾人展現公共的世界，收藏者可以任意地排列這些影像，並對每一系列的來源出處發表他們的釋義和評論。因此我們看到對話的建立，這張票卡也因而和其他票卡具有不同的意義，有它自己傳達的故事。藝術因此成為活絡公私領域交流的動力，有它個別和集合性的意涵。

# 強馬利・考特：《指南針》

法國史特拉斯堡，2000 年
Jean-Marie Krauth: *Les gens ont des montres, rarement des boussoles*

　　為了史特拉斯堡 2000 年落成的第二條電車路線，強馬利・考特受委託製作一件作品。這件作品，概念和在翁根勒本的那件相同，都是散落在許多地方地表上的視覺裝置，這回則選定在二十四個月台上的其中一邊。電車路線的每個車站都有作品是非常重要的，而第一條電車線在規劃時並沒有做到。像馬利歐・梅茲（Mario Merz）本來依據電車路線長度設計的概念，在作品完成時卻只分布在市中心的範圍而省略郊區的部分（相對的，景觀設計師將相同的規劃用在全線上）。

　　強馬利・考特作品的位置在每一站都不一樣，因此再次地，我們知道這（藝術參與）不是像街道家具般地一開始就設定好位置的。我們有時會在電車月台邊，在我們等待電車來到時，或是在售票機旁，發現一個周圍刻著一個或數個名字、幾公分大的指南針。這不是個絢麗亮眼的物件，它無法吸引我們的目光，它只是被放在我們眼前罷了。然而在此同時，當我們看到它時，其精確的造型、材質的使用，又讓我們無法移開目光。

　　這個作品是對於場所與其設置的提問，但卻首先不以語言的方式來破題。像是提醒我們的方位，指南針的出現讓我們想到都市叢林的隱喻，

我們經常迷失其中，因為它的稠密度，也因此沒有地平線、沒有確切的幅員面積讓我們可以追隨太陽的路徑，或是一窺天體的輪廓。這個暗示在手法上有相當的幽默感，因為當我們在月台上，等著大眾捷運將我們從一個點帶往另一個點時，不一定會去想這是否是最短的路徑，或是在同一個方向上。一個指南針總是可以清楚地告訴我們所在的方位，但這只有在有其他對照地點時，才有其意義。它的作用是將我們指引到另一個地方，而這是從我們出發的位置，靠四個基礎的方位來決定。這樣的方式讓人想到旅行，由四個可定位方向的點來決定我們的位移。

　　有一天，當電車進站時，或許我們正好在觀察著這個小指南針。我們會看到指針受到電磁力影響指引我們另一個北方。如果諾伯特·拉德瑪赫的水平儀只在它的相關變數（可能是建築或是地面）震動時才變化，這些指南針的指針也只有在電車進站或離去時，因為受到電波或磁波的介入才有變化。然而這個小事件也可能在未受電車影響的狀況下發生。有一個指南針就幾乎失常地、不停地受到刺激。這暗示地表幾公分下有其他系統的存在，有一些纜線在電車工程的地表覆蓋工程中同時被埋入。而強馬利·考特在指南針被嵌入時發現了這不尋常的擺動。因此在這裡，北方是無法被證實的方位。有一句老諺語「失去北方」（perdre le nord），是瘋掉、失去其方位、不再具有判斷力的意思，也就是說不再屬於公眾社群的一份子（請參閱康德及漢娜·鄂蘭），處於社會邊緣。

　　或是在另一些地方。在每個指南針旁刻的名字，不單只是我們可以靠

強馬利・考特：《指南針》，鑲嵌於每個電車月台上的指南針

著指南針到達的一個地理位置，也是一個遙遠的國度，超過我們的日常路徑，只能由我們的想像力引領我們而去；透過這樣方便的方式，我們可以不去思考我們日常的位移方式。阿爾・哈吉爾（Al Hajjara）、拉・卡爾卡加達（La Carcajada）、台東、阿勒契（Alchi）、B 612……，強馬利・考特請二十四個人擔任指南針的教父或教母，分別給「他／她」的指南針一個地名，就刻在指南針旁。有時這個名字影射了站名的意義，像是牛奶工廠（La Laiterie）這一站，它的名字是「天來之水」（LA RIVIÈRE QUI VIENT DU CIEL）。這對牛奶道路的投射是相當易懂的，有時它的教父或教母還給了補充的解釋：「在西藏，從廣天溪到藍河，到揚子江」。像這樣的旅程從一個名字到另一個名字、一個故事到另一個故事，描繪了不

停運轉的星座，也將我們帶到聖修伯里（Saint Exupéry）筆下小王子的 B 612 號星球——就刻在天文台那一站的指南針旁。班雅明與普魯斯特曾寫過在他們童年時，街道或城市的名字如何在他們的想像中，隨著語意的暗示或是發音鋪陳，展開豐富的意義。在這件作品中，這些與旅行相關的名字都可以在地圖上找到，但同時又是相互獨立的。

《指南針》，月台邊一個名為 ALCHI 指南針的特寫

# 讓・克里斯多夫・努西松：
# 《從某地到某地 5》

法國阿斯克新城（Villeneuve d'Ascq），2007 年
Jean-Christophe Nourisson: *D'une place à l'autre, 5*
1962 年出生，在法國蒙特勒萊（Montrelais）生活與工作

　　這個作品是在里爾國立景觀與建築高等學院（École nationale supérieu-re d'architecture et de paysage de Lille）擴建經費保留 1% 作為藝術設置的背景下而來。注意到新建築創造的新通道也被附近的居民所運用，讓・克里斯多夫・努西松選擇在這裡設置一件由三個漆成紅色的混凝土物件組成的作品。它是「三個稍微傾斜的巨大平面」。從它們的體積與離地高度，讓人聯想到家具，但卻又無法對應到可辨識的形狀。它們是「長椅、床、平台，在這個特殊的環境裡，甚至可以是繪圖桌。它是無法定義的物件，但其潛在功能又顯而易見」，它能夠回應任何本能性的運用。努西松「利用很實體的元素，高度介於 40 到 70 公分之間，具體呈現形塑空間的材質與其碩大的體積」，元素的存在感無庸置疑。努西松說，「身體直接被吸引。」

　　此外，這三個被漆成紅色的混凝土塊散落在通道的兩旁，作為方向的指引（紅色相當顯眼）外，也是為了要連結到另一個更長的路線。像彈跳的彈珠遊戲，它們為兩側的事物標出節奏，讓穿越與趕路的人有了動能；當家長或孩子們在上頭休憩時，這些作品瞬間變身為「親善空間」（des

espaces de convivialité）。在這個前提下，作品散落的位置與方位也被精心
考量，為移動與停留創造時間與空間的張力。

　　藝術家的作法其實是要挑戰他認為過於標準化的空間，是「都市監
獄，抽象的數學被應用到建築，然後把這個概念投射到身體。」他要批評
的，是視覺太受傳統透視所侷限。他試圖「複雜化空間的關係」，並徵求
超脫視覺、既有效又能不斷變化的作法。「這些是要用的雕塑。每個物件
都是一個邀請，來這裡演說、閱讀、打盹、睡覺或討論。如此家常物件的
親切感是為了要創造共通、無區分的用法。」另一個值得注意的是，這件
雕塑品不但是被觀賞的物件，也融入了視覺所及的整體環境中。其設置方

Photo: Sébastien Frémont (ENSAPL)

位、建築架構與這條沿著建築的小徑視野有錯位的安排，巧妙地讓人群、他們如何使用、以及在這個空間進行的活動成為前景。藝術家選擇這個地點是因為它模糊的定位，既是地鐵站與住宅之間的通道，也靠近一個有兒童遊戲設施的小公園，又處於大學建築的前緣，算是學生校內的活動空間。

　　努西松近年來在城市或其近郊進行類似設置，把多種元素構成的作品散落在空間中。其目的是要改變某制式化公共空間的存在感知，並在空間運用上、身體的空間經驗上、以及與他人相遇的方式上鼓勵創造性。

讓‧克里斯多夫‧努西松：《從某地到某地 5》，三個巨大的傾斜平面

# 32

## 路易與法蘭契絲卡・溫伯格：
## 《二手自然》／《可攜式花園》

法國聖艾提安阿維茲森林（Bois d'Avaize, Saint Etienne），2007 年
Lois et Franziska Weinberger: *Second Hand Nature / Jardin transportable*
分別生於 1953 年與 1947 年，路易於 2020 年過世

受皮拉地區自然公園（le parc naturel régional du Pilat）一大型藝術介入鄉村計畫[8]的邀請，路易與法蘭契絲卡・溫伯格選擇了阿維茲森林作為創作場域。這對他們而言是一個「理想的場地」，因為它既不是公園也非人為整理過的地方，而是一個混合體，以後工業的樣貌存在於聖艾提安的都市架構中，這裡保有許多歷史悠久的煤礦區，自然環境在這個背景下並未獲得維護。不同的管理者（協會、鄉鎮服務）對這裡是採取多少放任的態度，對照山腳下城市的喧囂，可以感受到此地共存的多元活力（野生動物、植物和城市生活）。他們對植物與自然的態度跟處理廢墟、畸零地一樣，而這些地方經常是被曲解與看輕的；因為在西方，一個景觀是否受歡迎取決於其和諧感（範圍、內容構成），以及是否能緩和人們周遭的混亂與大自然力量。[9]相對於作品，他們故意讓人們以為地層是不穩定的：不停的活動以挑戰極限。他們在一條小徑上安置許多上釉的牌子，上面有照片以及不同風格的語言：他們對植物命名法的批評、詩文、手寫文字等。這些牌子的功能是提供線索，幫助我們改變對自然的思考方式。在奧地利與其他地方，路易與法蘭契絲卡・溫伯格試圖推翻分類相關的釋義系統。

這《二手自然》的標題也是語言上的精心設計，要帶遊客超越對大自然與其外表先入為主的想法。為了要引領遊客敞開胸懷、對這裡發生的事物與跨領域的交流感到興趣，他們希望能夠為文化中一些價值體系帶來深遠的改變，因而非常在意那些可以展現人類也是歷史洪流裡眾多主角之一的證據。

路易與法蘭契絲卡・溫伯格對在無人整理地方所冒出的植物先驅感到興趣。放任生長，他們稱作「不干涉」，意味著不主導植物的生長、抗害，甚至是它們或是該場域的外觀，當然也不會固定其姿態或變化它。而對名為《可攜式花園》這個計畫，他們則在裝滿泥土的袋子底下放了種子。它們隨著時間萌芽、生長，和那些隨後被風帶來的新種子混在一起。根據土壤的不同質地，當袋子緩慢崩解後，這些植物就得以生根，繼續下一個階段的生長。此外，他們打破瀝青的地殼好讓植物可以在這些間隙中露出。他們的行為，目的是要改變我們二元性（好與壞）的思維模式（而不僅是我們直覺想到的價值體系）。同時被放棄的，還有所有權這件事，不但是他們的作為（他們不主張權利），也是與藝術界的關連（他們的行為作為作品不會對植物或是場所帶來任何改變）。如果有美學的話，這件作品無法對應到任何風格或是完美的標準，而是要重視所有存在的事物、不受欣賞的現實、如同隱形般的現實，是一種無法依附於任何語言與命名系統的美。路易・溫伯格說道，「大自然的美在我們能意識到前已然改變。」

再者，這些種類的植物相當吸引他們，因為它們具體反映了當代狀

態：鄉村逐漸消失（同時也代表其文化的消弭），以及因應都市空間擴張所帶來的多樣性。這樣的情況發生在被棄置的地方或其周邊、非法的垃圾傾倒場等，在那兒，舉例來說，有因為風吹所聚集的塑膠袋。他們作品的其中一部分，是這些既不吸引人也沒有畫面的場域（相對於一些廢墟來說）照片，因為那呈現了被人們棄置不理的東西，而且我們可能會將目光再度移開。

　　路易・溫伯格的文字展現了他的承諾，他「對他者的興趣」，不管對誰都不抱偏見。因此，他們用來放種子或野生植物的塑膠袋都是移工們會使用的；而且其中一些種子是從中歐國家，特別是奧地利東邊的通斯達紐比安地區（la région Transdanubienne）引進，因為許多移工都是來自這裡。路易・溫伯格表示，「移民一直都在發生，重點是要學習如何面對外來的事物。」[10] 這樣一來，他們的作品也同時喚起地緣政治與社會狀態以及其主流價值系統。它和植物的系統非常類似，都在討論也相信植物有原生與外來的品種，但種子卻一直在旅行，不管是在衣服的皺摺、在風中、跟著候鳥移動、在馬蹄或是飛機的輪子裡。[11]

上：路易與法蘭契絲卡・溫伯格：《二手自然》
左：《二手自然》，其中一個上釉的標語
右：路易與法蘭契絲卡・溫伯格：《可攜式花園》，日本豐田市美術館《花園》特展，2006 年
Photo: Catherine Grout

**註 釋**

1　也因此和笛卡兒的部分基礎思想有出入。

2　摘自〈透明的都會森林〉（The Transparent urban forest）一文，刊載於《日本建築雜誌》（Japanese Architecture）第 3 期（1995），頁 77。

3　文件大展是當代藝術最重要的展覽之一，每五年一次於德國卡塞爾市舉行。

4　在廣場重新規劃後，這件作品就不再位於披上草皮的廣場正中心，波依斯的一件作品也遭到相同的影響。

5　「借景」是中國／日本田園造景藝術很重要的一環，將遠方的景色囊括進入園林的景色。這個林園因此與遠方是一個共同體。

6　見漢娜・鄂蘭的分析。

7　間隔一方面可保有建築完整性，並符合禁止建物分界共有牆的規定。

8　參閱 Regards croisés sur les paysages, co-éd. art3 et Jean-Pierre Huguet, Saint Julien Molin Molette, 2008.

9　請參閱我的另一本著作《重返風景》（遠流，2009）。

10　出處同註釋 8，頁 214。

11　歐洲大多數的植物是來自於其他的大陸。

第 四 章

# 與世界及他人共生

## 共生

　　當我們從地下鐵站走出來，回到地面、重新看到街道時，由於多數時間我們不會將這從樓梯爬上來，映入眼簾的景象與都市規劃聯想在一起，也因為如此，這驚奇或是對比的感受就不具有訊息傳遞的意義。然而從地平面慢慢升起，進而看到垂直林立的建築物的過程，卻可以幫助我們發現在環境中逐漸消失的特色（可以從羅賓‧寇利爾部分的攝影作品看出）。對於地鐵站出口以及其周邊的區域規劃而言，人們可能會告訴我，最重要的是電扶梯的良好運作、避雨的功能、工程進行時的安全措施，而不是我們的感覺；也就是說，它注重「普遍的功能」，而不是針對特殊性的感受。這當然有它的道理，然而，若我們不去考慮這樣的建設是和大眾共生的，就會掉入以統計學上由使用者來評估的窠臼，而不是以不同的個體組合為出發點。建造物的功能性不應是此類工程的唯一任務，它更必須考量到與存在的人及與世界的關連。

　　愈來愈多的都市規劃師、設計師、景觀設計師、甚至燈光設計師都被找來，共同為某地區或某大道的景觀做規劃（重鋪地面、特徵設計、都市家具、園藝等等）。我們可以為他們所完成的一致性風貌欣喜，然而，其危險也是相對的，為求視覺性的協調，原本對比鮮明的元素也可能在這個規劃中消失不見。當然這個規劃是透過團隊精密、嚴謹計算的決定，但非常不幸的，其成果大都成為重功能性，卻失去品味的堆疊（枯燥無味），

甚至淪為表面的裝飾，是一個不考量其他存在事物的皮相。

幸運的，有時一些意外的巧合卻帶給我們始料未及的驚嘆，難道我們在出地鐵站時，對於光線的變化沒有感覺嗎？或是因為透過樹葉篩下來的陽光，帶來情緒的和緩平靜？

以上，都關係到我們的視覺和其他感官的經驗。這不只是功能性舒適的問題而已。一個位在西邊的出口不僅僅標示出建築和我們位置的相對關係，它更是太陽的路線以及四個基礎方位之一。在某些季節，或是每天的某個時段，我們可能會偏好取道其中一個出口，而捨棄其他的選擇；尖峰時段或人潮並不會影響這種選擇。再者，我們憑什麼斷言，在早上和傍晚交通尖峰時間擠在擁擠車廂內的人，不會分辨出這之中品質性的差異？難道只有當我們休閒時，當我們不必為生活瑣事煩憂，真正無憂無慮時，才會注意到我們周遭的人、事、物？普魯斯特在《追憶似水年華》中，主人翁所遭受撼動人心的感受、讓他認識世界真實面貌的證明，難道不都是突如其來（無預設）的嗎？

## 社會環境

今日，藝術家關懷日常生活與社會環境（milieu）的創作愈來愈常見，藝術家也將其介入都會景觀的創作視為一種將各種印象接合在一起的行為。在前一章中，我提到中心及中心性的消失，反之，可動性及偶然性反而和當代藝術介入社會的潮流相輔相成，讓都市空間的介入方式多少變得

不那麼突兀。這可以幫助，比如說一個地鐵站出口的設計（不管在購物中心裡面或是戶外的開放空間）不會太具侵略性，或在功能上彆腳地令人難受。再一次，我們很容易地可以了解，放一個雕塑品，或是用浮雕來裝飾牆面，並不會因為這個事件而永久地改變私人和群體的關係。但透過光線的調整、方向引導、視覺的刺激──利用視覺的暗示感受不可見的事物、或是聲音、也可能是氣味，都可以讓體驗到的人感到精神富足，因此藝術家只需安排與此場所和他人邂逅的環境。這關係到我們如何存在、我們如何感覺與思考、我們是否覺得需要被保護、我們是否被猜疑，或是恰恰相反，我們是開放、專注、隨時準備迎接每日發生的事物。

　　不連貫性的感覺也不能排除，因為不連貫性和其他反應相同，只是一種存在與思考的形式，它們不再是（如果它們曾經完全是）直線與統一性的。相對的，配合都市規劃的多元性，和不同標準及不同活動間相互矛盾的風潮，我們可以想像藝術性的介入是一種與世界，尤其是與都會空間接近的感性方式。像這樣的規劃，只有了解社會中已經存在的計畫和關心在當代藝術中已經做過的事情（通常是配合其他領域的研究）才可行，而且這通常必須面對既有構想、已核准形式的翻案，有時甚至會嚴重威脅到原有的確定性。藝術需要一部分的冒險性，而冒險性和未知與自由幾乎是同義詞。

　　就像普魯斯特的無意識舊記憶的突然靈現，事件的發生也總是非常偶發，也就是說，不預警、沒有理解的前提（相對的，一件被定位為「藝

術品」的創作，因為屬於藝術領域，因此在呈現時，已經具有它的藝術光環）。這涉及到某種程度的剝除光環，而強調與世界和其他人共同存在於同一地點的感受。這種直接凸顯事物、材質、聲音、顏色的介入模式，無疑將觀眾引入一個前公眾性的（pré-politique）環境。在人群中，藝術家不再專注於創造具象物件，並讓人群對這物件專注反應，而是要創造人與整體現場環境的新關係（或相對位置）。

## 作品的定義

因此，重點在於作品的定義及其呈現狀態。我們該去鑑識作品、認識它的製作過程、並崇仰它的完成度嗎？在前三章，我們已經看到藝術家在其作品中並不強調他對科技運用的天分，而希望凸顯介入過程中和居民或路人的互動。作品，可能是尋常不起眼的（大眾捷運的車票）、與我們認知有差距的（三明治人舉著的條紋圖案）、不得體的（地下停車場通風口構造的一部分），甚或是略施技法的東西（購物商場旁嵌在混凝土牆的錄像）。

在本章中，我要介紹的作品，或是因為它們拉大了在時空中的表現，或是因為藉由新聲音的加入或創造一個聲音的氣氛，激起傾聽的欲望，也可能在一個公園，藝術作品不以提升公園的功能性為主，卻試著去強化它們的感覺特色，或是提供一個開放的環境，讓他人可以在此相遇，或是主動參與。

　　所有這些作品都非針對紀念一個事件或人物來製作，它們不悼念任何事物，也不慶祝任何事物，它們也不再現任何權力中心以強調它的普遍存在性（像是皇室雕像等等）。它們只是一種促成出現的行為。當它們成為這股活動的同時（出現在所有人眼前），同時也呈現了世界。或者我們可以說，透過看不見的手法，它們參與了這個顯像的活動。

　　讓我們回到漢娜‧鄂蘭《文化的危機》這本著作。[1]「我們身邊的事物是透過了某種形式才能呈現自身，而藝術的唯一目的就是使這形式呈現出來。」[2]這就是為什麼「這些藝術產品，非常明顯地，和公眾的言語、行為等的公共產品相同，都需要某些公共空間來呈現及被看到。這兩者都是公共世界的重要現象，除非它們能夠在大眾共享的世界中出現，否則它們就不算完全發揮它們存在的本質。」[3]

　　因此，如果我們採用漢娜‧鄂蘭的說法，藝術品似乎不再可能出現於我們的都會空間，因為我們曾說到，公共空間在今日已不復存在？或者我們必須提出不同的定義？難道我們不能說，因為藝術品的出現，它創造的時空分享對於公共空間的形成有相當的助益？一個公共空間不是空間或社會的組織，而是一個讓公共空間不受拘束地隨機出現的條件，也就是說，讓共享的世界展現出來（人們共享的、人們和作品共通的、人們和世界共通的）？這個公共空間可以在事前就存在，或是在共享世界出現的同時產生。

　　我們因此可以了解希望由藝術來創造公共空間的危險性，公共空間在

今日仍然是缺乏的，如果賦予藝術創造公共空間的責任，反而不利於公共空間的自由形成，公共空間是一種時空的共享。

藝術對於環境的介入是事件出現的源頭，而此者都是偶然發生於人群之中。漢娜‧鄂蘭指出，「要培養對事件出現的感知性，我們首先要能自由地建立自我和物件間的距離感，當出現的事件愈顯現其重要性時，距離就要愈大，對它的欣賞也才能愈強烈。這樣的距離只有當我們忘掉自我、煩惱、利益、生活的急迫性，不用我們的主觀好惡去強求，而讓它自然的產生。這種無私的不計利害的歡愉態度（借用康德的用語 "uninteressiertes Wohlgefallen"），只有在我們生活機體被滿足、免除生存必須的壓力後，才能真正感受到，人們可以為世界而感到自由。」[4]

## 接壤

這個說法仍然透過自由的概念將藝術和公眾結合在一起；個體應該免於束縛，以免他的品味評判受到左右。然而，如同稍早之前提到的，大多數的當代藝術並不是以藝術品的形式，供我們有時間或閒情逸致時才去觀賞；它的任務是在那裡、即興地出現，或是讓看到的人不自覺地、以自己的想法參與，而不太有意地去影響。

這種非歷史性（a-historique）的出現，也就是說，獨立於所有歷史的框架，但並不是和某些記憶沒有關連。這種記憶不是用語言記憶傳誦的，而是一種我稱之為「生物記憶」，以便區隔並強調它和身體、感覺的親密

聯繫。有些藝術介入計畫並不（立即）求諸於判斷、思考，它們促進這些事件與人的互滲，不尋求中性化的親切感，而是要重新和世界接壤，讓身體和空氣、光線接觸。這種生物記憶可能以模糊的形式接連上神話故事，但又非直接地引經據典。因為重點不在於作品的詮釋或是事件的解讀，而是去感受它。

在這裡我重新接上漢娜・鄂蘭的理論，因為她說人類應該免於束縛和掛慮，以便我們能「忘記自我」，我們因此不會想將作品據為己有，而是「讓它保持原來的狀態，它出現時的樣子」，此外，與藝術不預期的相遇迫使我們看到它，沒有任何偏見、沒有預設，就像第一次看到。

匿名性，對於了解這個問題或許有幫助。它的根本概念跟「忘記自我」相同，是抹去藝術家的本我，去除作品的特殊性（作品從背景中凸顯出來），以利於事件的出現。也許從大都市或都會的背景來分析這匿名性更加貼切，匿名性可以從兩面來探討，一方面是正面的，是個體自由的保證，並成為城市的地標、相遇的地點，不同觀點的交流場所；另一方面是負面的，暴露出孤立，害怕與他人、陌生人接觸，並暗示了對於從屬於一族群或家族，以便排除外人的需求。

## 匿名性

再者，從另一個感覺的層次來說，這種現象學的匿名性非常接近漢娜・鄂蘭所談到的「忘記自我」，因為感知時，就像梅洛龐蒂（Maurice

Merleau-Ponty）提出的，這個「我」是不具名的，存在於所有的命名之前（透過觀察，考慮到其他事物）。[5]

　　這個層次的感覺賦予都市的匿名性，以及作品呈現的匿名性另一個面向。匿名的三個層面——匿名的我、匿名的作品、匿名的大城市——在無利害相關的（藝術）事件發生時，結合在一起。這個片刻是對世界及他人的一個開口。我深信在今日，公共空間可能存在於匿名的感覺經驗中。這也就是說，公共空間不受城市地理分布的限制（最好的說明例子就是電訊的溝通網線）。世界主義者對於漢娜‧鄂蘭來說不就是世界公民嗎？換句話說，作為生活的舞台，我們首先是屬於世界，然後是城市。用匿名的概念來建造公共空間是非常矛盾的，它似乎變成一種我們屬於公共世界的感受保證。然後，這個共同的世界可以建立一個公共空間（如同之前所定義的）。

　　然而如果我們硬要在城市裡找一個地方作為公共空間，就過於矯揉造作了，因為它就不再具有和變動中的當代公共空間、未定的現實相互呼應的空間特性。[6]

## 公園

　　如果說，有些態度和想法在今日可能是過時的（例如強加一個命令、限制、中心，或是用藝術的術語來說，透過物件、符號及象徵的閱讀，來讓藝術再現的力量永垂不朽），其他的概念則是反應現實的，而當代藝術

可以重新連結某些以前的，有時甚至是更古早以前的設計。

舉公園為例，如果我們把它當作裝飾性的規劃空間，作為都市裡調節性的元素，我們就只看到功能性的區塊而非公園本身，還把它稱作是「綠化空間」，這個非常寬廣的定義，重視的比較是規劃的技巧而非更深沉的思考。相反的，如果公園的概念屬於一種「總體藝術」（Gesamkunstwerk）的現代思維，或者把公園當成相對於原始的象徵性場所的不斷時空轉變，那麼這種公園的出現將提供一個創始性的經驗，建立一個與世界的關連。二十世紀末以來，歐洲的許多城市蓋了不少公園，都是為了都市空間的美化。其中很少是因為考慮都市發展，大多是因調節軸線的需要，或是道路開發所產生的綠地，例如為了分隔私有／公共領域的籬笆而建築的。然而，這些制式的圖形與我們的社會現實不相符合，它將公園推到一種懷舊的位置。比較有趣的，是沿著電車路徑所作的規劃（如阿福瑞・彼得〔Alfred Peter〕在史特拉斯堡，以及亞力山卓・什莫朵夫〔Alexandre Chemetoff〕在聖丹尼市），因為這些計畫超越了制式的藩籬，而且以相同的手法處理不同的地區（沒有上下等級的分別）。

## 回應藝術

加州藝術家羅伯特・爾文（Robert Irwin）在戶外的作品或製作計畫呼應了我之前所提出的觀點，它證明了一個幾乎看不到的介入計畫如何去引導一種感性的經驗。我們試舉其中一個案例便可了解藝術家的概念和手

法。如果他沒有直接處理都市空間的話，他就無法指出在今日最具爭議的幾個現象。當我們請他為邁阿密機場用限定的 1% 改建工程經費來製作作品時，羅伯特‧爾文自由地選擇雕塑之外的創作，不做無謂的添加工作。他選擇根據場地現況找出它所缺乏的東西，尤其是場所的感覺。這個《藝術豐富計畫二》（*Arts Enrichment Master Plan 2*），於 1986 年被提出。[7]

爾文是由這個場所來構思：「南佛羅里達就歷史、地理、動物群、植物群而言，都是美國最豐富的地區之一，其光線、一般市民的生活和公眾神話也相當富足，非常地引人遐想。然而，機場的規劃者似乎一點都沒有受這些優渥條件的啟發。」

然後他注意到相對於十九世紀蓋的車站，這飛機場建築反而沒什麼意思，它使用當時新的科技，並有著寬闊的迎接大廳。然而除此之外，機場作為兩班飛機之間的過渡空間卻顯得不合適（配合國際轉機、大量旅客停留在此地，有時好幾個小時）。這些特徵符合我們稱為「非場地」（non-lieu）的條件，是一個讓個體感覺無所適從、不屬於任何地方的空間（或者是一個無法定義介於兩個地方之間的空間），而且除了消費以外，無法做任何事。考慮到機場的整體，爾文要透過六個階段的設計，提出一個對區塊及時間修復的計畫，包括：抵達、過境、探索、找到、等待、離開；這六個階段是自接近機場、停車等動作開始就一直不斷重複，一直到登機為止。從這個整體計畫，我們可以發現許多不同層次的介入，它涵蓋了移動、使用機場的人和在機場工作的人的活動。而最明顯的部分，當然是不

同空間的定位，不同個性的場地，而其間穿插著許多花園。就像藝術家把機場和城市及自然景觀連結，在他的計畫中納入連結兩地的道路，以及在其中的一個整理中的花園，堅持呈現地理的現實風貌，凸顯象徵邁阿密的水和植物的珍貴價值。

羅伯特・爾文從他稱為「回應藝術」（art-in-response），或是「條件藝術」（conditional art）出發，發展出他自成一格的進行方式。不主觀要求介入某特別位置，反而回應了外在的需要。這使得他不以個人立場來構思場地的布置，而是以一種公眾需求的意願，作為他創作的動力。同時，他不是突發奇想地一下子就使用某物件或科技，他以現實作為他介入企劃的由來。他的行為不是突然湧現（ex nihilo），也不是自決的，而是以既存物、當下的歷史以及眾人的意願為基礎所發展的。

以下是藝術家出版的《非階級秩序》（A Non-hierarchical Order）書中所發表的一些想法：「藝術家不值得將他作品的趣味變得抽象、曖昧朦朧。藝術家總是盡可能試著將作品變得像人性一般真實。然而關鍵是，當我們談『真實』時，『真實』的定義為何？抽象的符號、人體姿態已經被個體藝術家／觀察者不斷擴張的責任感所取代，他們追求創造藝術體驗的作品。[……] 在此時此刻，在自決意識高升的時候，十九世紀和二十世紀的藝術家已經凸顯出，現在和以往藝術的差異，因此我們非常需要對『現代』藝術（art "modern"）做重新的釋義。這種對個體觀察者責任的轉移，就是讓他們在所謂的抽象作品去完成暗含的完整意義。時間的新觀念，正

是現代主義的核心部分，並定義所有的關係都是延續而非添增的，是相互包含而非獨立、排斥的。在這裡，現象知覺的品質和持續完全開展於一種時間之流的互動狀況之中，無法預測、也非獨斷的，並且只有因為個體觀察者的意願參與才『可能』存在。如此一來，現象的知覺可以視為等同於四度空間的體驗。」[8]

接下來的問題，對於他而言，是不要在介入計畫中簽名留下自己的名字。匿名可能帶來的活力在這裡推展到極致。同樣的，他與世界維持的關係是融入其中，而非凸顯自己、添加或是孤立的。他觀察原本在那裡的東西，並設法使它們的存在被看見。相對於佔為己有的想法，爾文試著在沒有絕對起點的認知（他不想像二十世紀初的當代藝術家去徹底摧毀傳統一樣，也不試圖去創造一個新的原始樂園），和創造不期而遇的狀況，不曾看過、感受的事物之間取得平衡：讓既有事物帶來面目一新的感受。他介入我們被蒙蔽的視野，由於這蒙蔽我們看不到現實，他介入我們的習慣及記憶的主觀詮釋，因為它們過分的影響現實，使得我們無法真正的經驗它們。

這並非要對周遭的符號做分析，也不是要凸顯某些物件的介入才能創造一種氛圍。這個創作與環境內的全面運動及事件的發生過程相關。我們可以把它視為某種流動或發展中的實踐，此者甚至在場所及象徵定位記憶的空間座標建立之前，因為它的不明確性以及和各現象的息息相關，創造了一個輪廓多變的場域。在我們對自己說「在這裡發生過什麼事」之前，

我們已經在事件中，因為匿名的主題已被感知接收到，我們甚至無法為此事件命名（也不知道要做這件事），再者，我們並不孤單。作品起了頭、徵求參與者，而每個恰巧能參與的人如能敞開心房，便能透過自身的想像力，開始一段自由又天馬行空的故事。當然，這些故事的內容今日已經成為我們這些參與者間的共同連結，因為這樣的無拘束性、分享活力而非人為的詮釋，使我們得以自由地與其互動。我們因此可以說，親密的經驗並不是共享現實的障礙。該文本對應到公共空間，凸顯了我們實體和想像性的存在。它讓我們感受到自身處境，理解我們所在的時間與空間，並與他者共享。

在這章中，我把作品依相近度做了分類：有些是公共場所或廣場的改造、聲音與聆聽（第二章已經提到），還有一些翻新了都市裡的設施，也有一些是更直接性的參與，邀請人移動並喚醒他的五感。本章的最末我將介紹以邀請或誘發參與為原則的作品，人們的感官將因與過路人、居民或遊客的互動關係而開展。

# 33

　　自從把他的攝影作品裝置在室內空間後，貝亞特·史特利開始將他的攝影作品放在街道上，有時是海報的形式、有時則是貼在櫥窗上的大型輸出，光線可以穿透。這些影像都是從城市中擷取的，大多數來自於影像即將展示的地點周圍，並呈現一般民眾的面容。這些人物都以半身像、胸像呈現，或只看到臉。藝術家的態度、他拍攝的方式，不將人物對象客體化，他讓被拍攝的人物呈現自己，而不把他們減化為消費的物件或影像。因此，他的海報並不會和廣告用的海報造成混淆。

　　他的海報沒有任何文字說明，它們也不像展示品（推銷某物或替某人打廣告），而是一種單純的存在。因此被拍攝的人並不以肖像的形式出現（從社會與個性的定義來說），而是作為特定時刻的在世存在。貝亞特·史特利說，他的作品沒有任何政治性，在這些影像中沒有待解讀的訊息。但這不表示作品不帶公眾性，只是說他的作品不會一下子就帶來某些意含，而抹去這些被拍攝人物的存在。但他不想去知道每個人的狀況，例如他不在同一個地點花兩個月左右的時間，讓人們習慣他、接受讓他觀察他們的生活點滴。這些人並沒有被化約為呈現社會問題的媒介，他們也不和

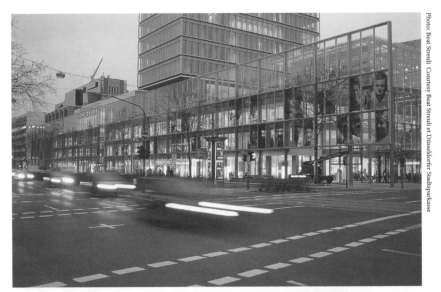

Photo: Beat Streuli Courtesy Beat Streuli et Düsseldorfer Stadtsparkasse

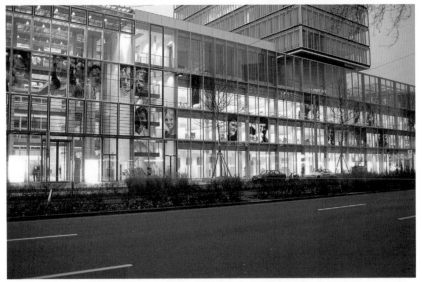

貝亞特‧史特利：《杜塞道夫》，永久裝置，透明塑膠片上的數位輸出，可以直接黏在玻璃的內面

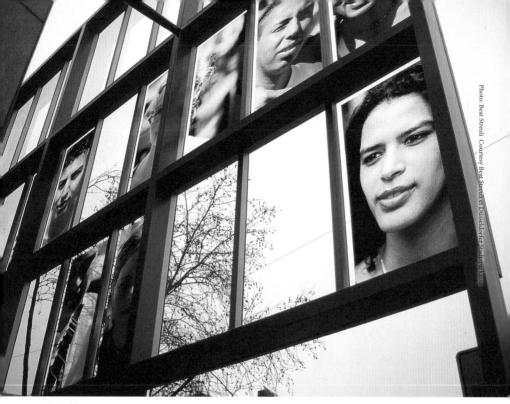

《杜塞道夫》，細部

他們的家人在一起，而和他們來自的地理位置毫無關連。他「非常直接地獵捕這匿名的人」，而且非常絕對地。因此，他可以無預期地取景，讓這些鏡頭與匿名性相符。

　　從他的「肖像」系列（也就是說一群接受他拍攝的人），我們的視線馬上就被臉龐、甚至眼睛所吸引，這本身或許沒什麼值得驚奇，但這和他其他的系列不同（除了幾個鮮有的例外，當一個人從人群中望向拍攝者的方向時，因此迎上我們的目光）。這些眼睛吸引我們視線的焦點，引起我們觀看的欲望，也許還試著詮釋它想要向我們說什麼。然而，我們卻一點頭緒也沒有。我們只看到一個人，有時兩個，我們讀不到任何背景故事。

貝亞特・史特利：《巴塞隆納》，貼在窗上的相片

影像因此只是一種存在，而不是它的內容還需要被解讀的一種再現。史特利表示，更精確地來說，「他們臉上呈現非常開放的表情，就活生生地在那」，除了本身之外並不傳達其他東西。與藝術家目光的主動交流、以表情姿態傳達了已經意識到別人的目光，引入了社會規範外的一個相當直接的關係。此外，這樣的相遇，鬆脫了面對面的兩極模式。交流在人與人之間發生，透過我們，其他人也看到了向著我們走來的人的面孔。因此，這不只是一個（我們的）單一視點而已，而是多方面的視點。更因為在城市內大數量影像的張貼（海報牆、櫥窗或門上），而強化這種多視點的特色。

在巴塞隆納，當代美術館所在地的老城區（勒瑪克巴〔le Macba〕），史特利注意到不同種族的青少年會聚集在美術館入口正前方的廣場，因此將他們攝像入鏡。他之後在某展覽期間，把這些影像放大，設置在入口的櫥窗上。兩年後，美術館希望再次將他的攝影作品原地呈現。影像不在的這段期間是否帶來了某種空虛感？這樣的空虛感受，顯然來自於影像的呈現品質以及所拍攝的人物。這些影像有利於人與人的相遇，而這又伴隨著與他人共存於同一世界的感受。他的介入作品因此開啟了兩個世界的溝通管道──老城區與其居民，還有最近落成的美術館，後者不但在視覺上和區域景觀形成強烈的對比，也是一個封閉的建築體。這些交流得感謝史特利的態度，因為他並沒有把他所拍攝的對象變成物件。這也是為什麼我將這件作品放在這一章，探討環境的再現。

# 34

# 豪烏爾・馬黑克：《中央廣場》

「白紙狀態」展覽（Tabula Rasa），瑞士比安（Bienne），1991 年
Raoul Marek: *Place Centrale*
1953 年生於加拿大新布倫斯維克（New Brunswick），定居在法國巴黎

從羅丹《加萊市民》的例子中，我們看到在雕塑與紀念碑的歷史中，作品已經可以被放在地面，沒有腳墊或基座等來提升，與生活、路人、居民等保持距離。在六〇年代，這股潮流已促使藝術家將路人也納入作品，讓他們融入作品所重新創造的空間。美國的極限藝術家，尤其是卡爾・安德烈（Carl André），就斷然地推翻觀眾和作品的距離，不論是何種制止的設施：欄杆、底座、守衛、警鈴等等。我們不只要看、從遠處欣賞作品，更要經驗、進入作品的空間，走在作品台座上、石頭上，甚至像法蘭茲－爾哈・華特（Franz-Erhard Walther）的作品所提倡的，進到雕塑的裡頭。

這個態度的形成可以從兩個角度來討論，一是對美術館架構提出疑問，質疑藝術品和觀眾的相對關係，或是重新提出藝術在都市環境的角色，包括它不斷變化的多樣狀況以及與外界環境的偶遇。在第一個狀況中，我們比較不會討論觀眾（他們已經被提醒位於一個藝術的環境中，所以不會有隨性的反應），而著重於環境本身的討論；在第二個狀況中，我們談論的是藝術與都市環境共同存在的行為，但它既沒有相同的預設基礎，也無法事先知道這是不是藝術。

豪烏爾・馬黑克：《中央廣場》，電車候車站上拼貼的瓷磚

　　豪烏爾・馬黑克在比安的介入計畫和這段藝術史有關。他不將其舉止融入美術的既有知識系統中，而打算在尋常的都市空間中引進深層的騷動。這是指利用私密狀態的回想，使空間的公共及都市的性格變得不安定（這裡說的公共是指戶外、每個人都可使用的空間）。他的介入幾乎看不到。這不是添加任何形狀的物件，而是在限定的地面鋪上一層扁平的表面：位於車道上的兩個平台，也是電車的停靠站，行人可以站在上面等候

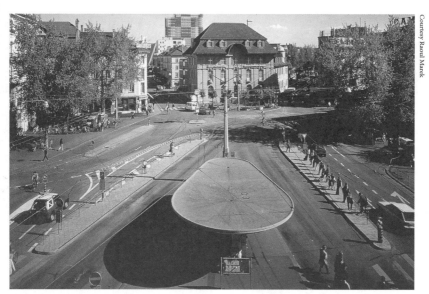

Courtesy Raoul Marek

《中央廣場》，兩邊候車站景色

電車。這兩個面對面的平台是供兩個不同方向的電車停靠用的，同時也是分隔行人道和車道的安全島。這些地方無足輕重，常常不被重視，它們純粹是功能性的。在都市的想像中，它們沒有象徵性的意義。兩地點之間的停靠站不過是個過渡的時空。從交通的角度來說，這兩個高起來的小島不過是都市交通設計中典型的案例之一。這個《中央廣場》位於許多不同行進速度交通的樞紐位置，但我們不在此集會，我們只在此交錯而過，甚至不會注意到這個地方，只看到交通號誌、車速流量、前排車的煞車燈和轉彎燈等等。

豪烏爾‧馬黑克則讓我們看到一般用在浴室的陶瓷地磚。其顏色和原

《中央廣場》，細部

來碎石樸素的色彩呈明顯對比，不過卻和行人專用的黃色信號非常搭調。新地板也一定比之前的地板稍微高一些。這個介入的衝擊，關係到對此場地感性和肢體的感受。馬黑克不希望我們從遠處就可以發現這個視覺的差距，他希望是我們的身體來發現這個改變。稍微增高的地板可能讓第一回踏上來的人感覺到它的不同；再來，陶板的回聲、走在上面每一步不同的聲響、其光滑又柔順的表面，都刺激我們的感官（就像顏色與其閃亮的表面）。身體甚至在進行理性分析之前，就回想起其相似經驗的記憶。

普魯斯特所提的身體記憶，並不是在某種身體狀況下，人們會重複同一個動作，而是一種身體和空間、身體和事物及材質間的微妙感受；像在《追憶似水年華》一書中，主人翁提到他踉蹌踢到石塊時，腦中突然湧現的一股強烈感受。肢體的記憶不需語言的學習。因此，我們可以對照一些公園，當我們在其中步行與位移時，是讓思緒飄到更遠、沒有地理束縛的地方。在一個一成不變的都市空間中，陶板可以引起類似的效果，改變使用者與其環境間實際的空間關係。盥洗空間可以讓身體感到愉悅、消除疲勞，如果這種非常私密的空間被身體記憶起，那麼感受到的人便不能再以相同的心情來面對這個電車候車站。私密與外面環境之間的張力成為讓這個地方公眾化的行動。這是某種矛盾嗎？

親密的感覺反應出一個私密的世界，這很可能因為是大家共同體驗過的，也因此凝聚了這些在同一事件中出現的人們。

# 35

因為里昂市一些重要廣場停車場地下化的大規模改造計畫，許多當代藝術家被邀請製作作品。其中，丹尼爾・布恆的兩件作品因作風果斷，相當的突出：一件是帝沃廣場（la place des Terreaux）地表的美化，另一件則是在塞樂斯汀廣場（la place des Célestins）的停車場。如果說，布恆總是利用既有的實體基礎介入以便呈現其特色，在這個案例中，他則利用建築師米榭爾・拓聚（Michel Targe）的停車場建築及其空間布置（地下室）來構思，不過這一次，他的介入不僅揭露了現實，同時也展現原始建築空間的形變。

塞樂斯汀廣場位於同名的劇院前方，由景觀設計師米榭爾・帝文尼（Michel Desvigne）負責規劃。我們在此發現一個光學器具，像是設置於高點，以便透過此視點欣賞全景（le panorama）的望遠鏡。在這個花園中，我們想像這個器具可以看到遠處的都市景觀，甚至另一個花園……。然而這跟一般的望遠鏡不同，這是一個可以看到我們所在位置下方的潛望鏡。布恆再一次地將這個場域的組成納入他的作品，並與之維持巧妙的關係。透過這個潛望鏡告訴我們，支撐著我們的地表之下還掩蓋著一個無可質疑

的空間。這就是他希望我們看到的。只不過,我們透過這個光學鏡面看到的畫面並無法一眼就辨認出來它的原始面貌。我們看到一個慢速轉動的畫面,一個相當幾何性的畫面讓我們想起蜂房。第一眼的印象無法提供我們任何可以辨識的標誌,告訴我們正在看的畫面是什麼。我們不知道畫面是像萬花筒一樣,只存在於光學鏡頭裡面呢,還是它正對我們呈現地底下的另一個真實世界。驚訝之餘,儘管沒有車好停,我們還是穿過行人專用的入口,往下進到停車場。在這裡,我們終於可以了解畫面的來源,而這件

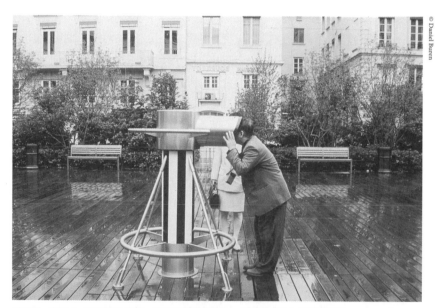

© Daniel Buren

丹尼爾・布恆:《意義在上在下,定點及活動雕塑》,位於停車場上方的潛望鏡

作品有趣的地方，則是這樣考證的動作絲毫不減低其魅力！

為了讓車子進入下方的樓層，建築師決定設計一個新古典主義的環形坡道；我們從潛望鏡中看到的，就是其中心的部分。布恆指出，「設計的原則是不希望使用所有可能性的元素，只用到停車場中柱的部分。與一棟建築物或任何建築物設計團隊共同工作的好處是，一開始就可以影響工程中許多重要的細節。比方說在此案中，中央圓柱體開孔的形狀以及它的厚度（長是寬的三倍，是 3 × 8.7 公分），或是下方燈光的位置，不讓它直接照射每一個拱廊。再者，從面對塞樂斯汀劇院的戶外廣場（由米榭爾・帝文尼設計）中央、從設置於地底下圓柱體上方的潛望鏡可以一眼飽覽，從中心看到最後一層地下室。在最後一層地下室，有一個半傾斜的弧面鏡子，反射被每個拱型窗口照亮的圓柱體，同時也透過傾斜的方式來強調其深度。這個鏡子，透過一個機械系統自行不停地旋轉，不分晝夜，依據車子上下坡的速度，它不僅反射圓柱中每個視窗的影像，也暗示車子在公園中的下降（或上升），更像是一個插入地底的螺絲，不停的旋轉。意義，在上，在下。」

鏡子轉動，其慢速的動作捕捉了拱型窗口的光線，並與車燈的光線組合在一起，在規律性外添加一個不同的變數。駕駛人因此被納入一個旋轉木馬的遊戲，變成在停車場或地面上潛望鏡中可以看到的演出者。這個將停車場完全形變的演出，因此賦予它一個不單具功能性的新身分，而且幸好不像是一個趕集式的廟會。

© Daniel Buren

《意義在上在下，定點及活動雕塑》，定點創作

鏡子的律動和車子的運動一致，並且多少直接影射我們地球繞軸心的自轉運動。由於這樣的對照，我們見證也參與這個無終止的活力運動。這就是為什麼它具有如此的魅力，因為它不是來自於光學的遊戲，卻大有和地球秩序相互連結的可能。

《意義在上在下，定點及活動雕塑》，從潛望鏡所看到的景象

# 36

## 安德麗雅‧布蘭：《溝渠系統與鏡面棚架》

美國舊金山，1990 年
*Andrea Blum: Sunken Network System with Mirrored Arbor*
1950 年生於美國紐約，也定居於此

「這個計畫屬於舊金山菲爾摩區（Fillmore District）都市更新方案的一部分。它的目標是將本區延伸到鄰近區域，以回應同步進行的都市成長、生態妥協與移轉。我負責的是設計一個通往住宅／商業複合建築（有的有政府津貼，有的沒有）的入口廣場。將凹陷的通道納入（既有的休閒中心入口），這個計畫變成一種開始與介入。」安德麗雅‧布蘭如此描述道。

這個空間也可以是一個未定義的區域，它同時是一個通道（我們可以不停下來，直接穿過）、一個進入商場的入口，也是一個多餘、沒有確定功能的小空間。它是某種交錯點，是一個無法定義的矛盾空間，因為它既開放又封閉、既私人又公共（從大眾都可以進入的角度而言）。這說明了它為何是一個不被關心的對象，沒有人願意負責，或者變成許多並不相容利益的妥協結果。

安德麗雅‧布蘭指出，「這個廣場刻劃了兩組通路，一個是水道，另一個則是走道；而長凳／實驗的結構體則凸顯出公共通道空間中的私人領域。這個廣場被規劃成像是一個製圖系統，以符號標示出從鄰近地區進出

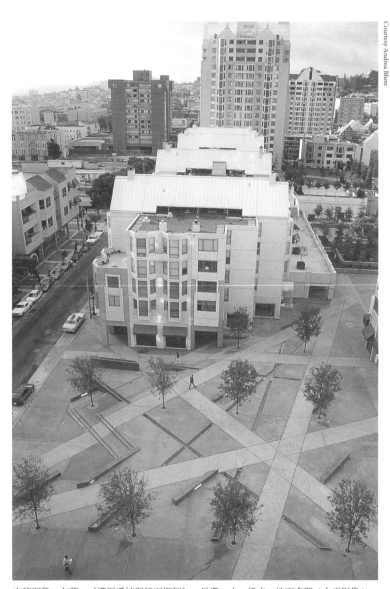

安德麗雅・布蘭：《溝渠系統與鏡面棚架》，長凳、水、燈光、地面處理（白天影像）

的可能路線。這個計畫變成『生命線』，企圖重新把複雜的發展與其社區連接起來。」從既有環境來構思，藝術家連接了場地多元的作用力，並賦予它一個可理解的形式。這個作法的魅力在於，它不加裝任何的標示系統，而強調所有行為間的相互伴隨。安德麗雅·布蘭不是以符號學的方式介入，或者應該說，她透過地表的重新構成來介入。我們應該問的是，如何做才能知道這個組成是否具有指引性。藝術家用不同的土地處理方式來強調行走路徑：她凸顯的地圖系統，是依據這個空間中的穿越路線所構成的。這片土地因此被由這一端到另一端的多條交錯直線所規劃。在這個線條系統中，還有第二組由較細線條所構成的地圖。這些線條改變了水平高度，與水平面以及與道路的關係，並創造了特殊的效果：這第二組線條是裝滿水的水道，有夜間照明裝置，晚上會從水中透出光亮；透光的水就此成為非常迷人、可觸知、又非物質的網絡。在定點設置的長凳則是設計來讓它看起來像是墊高的虛線，使它們的

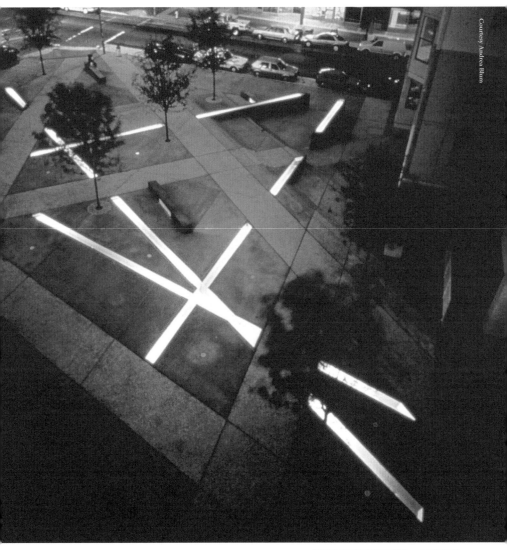

247

外觀能與整體概念相吻合。同樣的，水道的水平面也因有坡度的設計而更顯突出。

　　為了避免形狀的設計看起來像一般城市內常見的雕塑作品，相對於原先的環境顯得太過突出，安德麗雅‧布蘭就讓我們看到空間原有的樣貌。這不像國王的新衣那樣抽象，而是一個為路人與社區居民所設計的空間。而且，她的介入不是做道路的規範，她不要求我們一定得照這些路徑來移動。這裡沒有禁忌。如果我們說城市規劃呼應了中心視點的使用、置入一個公民教育的系統以便教化他／她進入一個集中領導（甚至是專制的）的政治體系，這表示人民必須服從它的指令。在這個國家系統的支配下，安德麗雅‧布蘭參考了都市的思維，但引出另一種典型。從地表上刻劃的路徑並沒有指出唯一的路線，而是一群沒有優劣之分的集合，這件作品因此激發路人參與的動機與實際的體驗。為了達到這個目的，水的存在是首要條件，它吸引路人的目光，並透過水平面來對照出地面並非水平，也非垂直，利用反射的效果去改變僵硬的直線，並喚醒了某些流動性。

　　這個廣場是此計畫處理的兩個地點中的其中一個，比較開放並與街道相連的。第二個部分則藉由兩棟建築物間的通道，與前一件作品相連。這次，安德麗雅‧布蘭的介入並不是拿地面大作文章，而是在事先設計好的空間內設置直立隔板，並以鏡面覆蓋之。她說：「這個用鏡子裝填的棚架讓這個水泥『凹槽』變成一個地下室，成為一片過度膨脹的土地。這個擴張花園的幻覺，企圖表現經濟發展凌駕生態的負荷。」

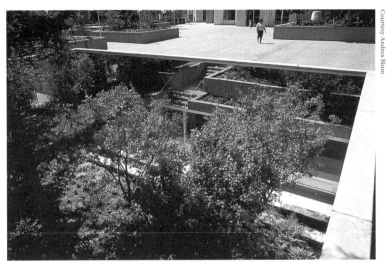

《溝渠系統與鏡面棚架》，鏡子，低窪處花園內部的景象

　　這個比街道低一層的花園像一個隱密且私人的場所，鏡面效果改變了其面積，像無限延展、甚至超過建築的範圍。變成現實（樹木及花草）與影像（反射）的混合物，這個花園因此成為受注視的萬花筒，也讓人對於它的本質、存在及意義提出疑問。這是對於原始花園的懷舊情懷嗎？還是有助於此地不動產價值的整體提升？這些樹木究竟是生長在水泥地上還是自然的一角？

　　這計畫中的兩個部分是以調和的方式運作嗎？鏡子受議論與引人注目的功能和廣場的空間介入透過轉位的動作（displacement）相互連結。這些鏡子反射了更多的方向，創造一股由內向外的活力。

# 37

# 羅伯特・爾文：《九個空間，九棵樹》

美國西雅圖公共安全大樓，1983 年
Robert Irwin: *Nine Spaces, Nine Trees*
1928 年生於美國加州長灘（Long Beach），住在聖地牙哥

　　一公共建築的入口處有一個空的空間，是一個位於兩條街直交的街角空間。這種有點退縮的空間創造了公共空間與私人空間之中的一個緩衝地帶，通常也因此提升了建築物的價值，然後我們會看到一件雕塑（有基座或沒有基座），或是多少具有原始風味的園藝設計，不過事實上大都已經走味。我們幾乎非常遺憾地發現，這樣的介入不如建築物本身一體規劃的空間讓我們感到舒適，就像義大利一些廣場一樣，它們把建築和行人放在同一個平台來思考。

　　如同我所提到的介入方式，羅伯特・爾文在本計畫中，要讓所有進出建築物的人都可以穿過或繞過他所設計的一個花園。空間整理前後的差異非常明顯，之前的植栽只集中在三個點，對於土地貧瘠的面貌沒有多大的改變。這樣的選擇比較像是不希望讓空間留白，讓人覺得不自在。而種植樹木是我們比較熟悉的作法，甚至察覺不到這個外來的美化。羅伯特・爾文所設計的花園則和這個作法恰恰相反。

　　花園的設計是以地表規律的平面圖為基礎，並與建物看得見和看不見的部分相互對應，羅伯特・爾文表示：「這個場地的條件在很多方面都支

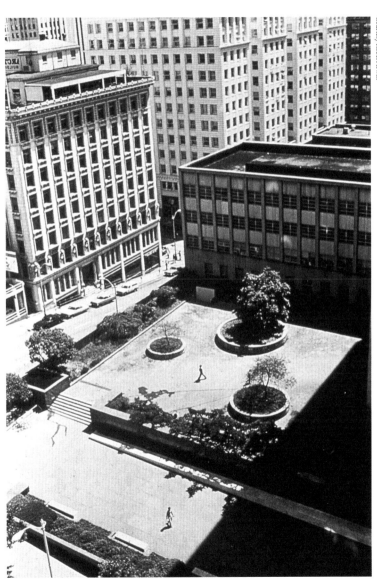

在羅伯特・爾文進行介入前，西雅圖公共安全大樓前面廣場的景觀

配其解決的方案……比如說：廣場建在車庫的上方，而且這裡只有九個點（下方有柱子），支撐廣場及其上物的重量。再者，這整個計畫還被要求要具有視覺的開放性……因此使用金屬網來顯露架構。」從九根柱子的基礎，爾文確定了九個一般大小的空間，在其中央（也就是柱子的正上方）種植了九棵相同品種的樹：開紫色花的李樹，它可以清楚顯示出節令，讓都會中的環境感受到不同的氣息。這個規律的幾何設計參照了歷史上花園的設計，也引用現代藝術的手法，比如說美國極限藝術家的表現方式。然而，爾文設計的這個花園卻能夠引發特殊的感受經驗。這九個空間以非常簡單的方式組成，以金屬的支柱和半透明的藍色塑膠板來分隔。這個架構形成一個開放又封閉的空間，空間的複雜性是要給過路人一個深刻的不同體驗。當我們從路上走來，入口的位置是非常明確的，然後，我們來到一個小空間，並透過一條小徑走到另一個空間，每個空間的部分都由半透明的塑膠板隔絕起來。此外，空間傳達的感受也一直在變化：如果我們可以看透一個半透明板，當它有許多個時，這個藍就變成一個螢幕（色彩的效果會因為花朵及樹葉的顏色更加提升）。當我們移動時，這些重重疊疊的螢幕效果會增強或消褪。我們的感受是不停在變化的。而且，因為出口道路不是一條直線的通道，或者是我們可以從外面推斷的路徑，所以我們其實是在一個迷宮裡。幾何架構的藍圖在此時受到質疑，只有我們的移動中的空間經驗可以幫忙分辨它是封閉還是開放，是牆還是通道。

　　這個作品比較是一個視覺的遊戲，吸引我們的目光，勾起我們的好奇

心，它刺激我們對於空間的詮釋以及視覺與身體互動的自覺。羅伯特・爾文的想法和作法都和現象學有密切的關係：「藝術的實踐是我們開始豐富我們感知的開端，現在它落實到特殊的社會活動，進入我們日常生活的每個環節。」如果說，迷宮是一個傳統的經驗方式，用來隱喻一個開始，這個作品卻不那麼實際地具有承先啟後的使命，它並不提示正確的路徑以便開發某種智慧。它比較像是遊戲，如果我們將刺激路人的參與視為一種遊戲的話。自此，我們可以想像這件作品的重要性，身處於都會中心，它為每日的生活帶來一個任何人都可以參與的遊戲，嘗試對他所處空間的新體驗。

羅伯特・爾文：《九個空間，九棵樹》，金屬結構、半透明塑膠板、李樹　　　Courtesy Robert Irwin

253

# 38

## 西川勝人：《燈籠果樂譜》

法國里爾大學附設醫療中心：于赫耶醫院，2006 年
Katsuhito Nishikawa: *Physalis Partitura*
1949 年生於日本東京，居住在日本與德國

　　西川勝人利用法國北部一間醫院改建 1% 經費所做的作品是相當特殊的。他設計了好幾個不相衝突的序列佈局：一個室內中庭、一個門廊、有接待處的入口以及兩個相接的廊道，其中一端通往中庭。如此的配置對藝術家來說是自然不過，因為這個地方是醫院的新入口；來看病或是探訪親友的人、看護人員、在這裡工作的所有人（醫療專業者）以及醫學院學生都必須取道於此。藝術家希望抵達的路途、入口和接待處都要盡可能地感受到祥和的氣息。

　　因此在他的第一次提案，他就指出他的首要考量：「這個要我塑造克勞德・于赫耶醫院（l'hôpital Claude Huriez）中庭、接待大廳還有側翼廊道空間的邀約，讓我一下子就想到要創造一個遼闊的環境，讓人們能以較平靜的心情來接近如此令人心情忐忑的地方。如何在尊重空間歷史與背景的同時人性化其氛圍？我很快地想到必須減輕這紀念碑式建築所帶來的壓迫感。我想像一種室內與室外空間的整體協調感。我希望提高並均衡中庭的高度，以設計由單一樹種所構成的植栽景觀。醫院的入口對所有的使用者來說，應該都是一樣的，不管他們是行人或是殘障者。我認為提供給所

有使用者唯一、單一的入口是非常重要的。」藝術家不希望依據造訪理由或是行動方式來分隔民眾。這帶來獨特的意義，因為今日一些路徑是分得愈來愈細（車道、人行道、腳踏車道、電車道等等），重要的是規劃者，如在本案例中，是從使用者和背景環境去尋求解決方案，而不僅是從功能面去思考。

Photo: Catherine Grout

西川勝人：《燈籠果樂譜》，于赫耶醫院入口廣場

　　西川的計畫面積因此牽連共 5,500 平方米。在中庭部分，他重新鋪設
地面以營造明亮與柔和的表面，並以規律的方式種植七十棵樹，安置在用
大理石粉和白色水泥製作雕塑品的格線中，中心點有兩個構成十字形的長

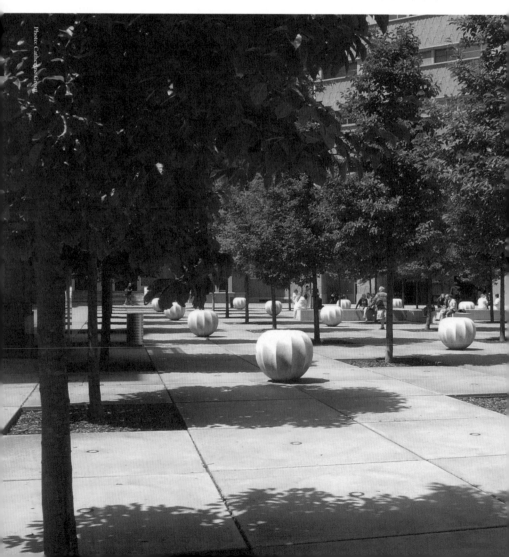

Photo: Catherine Groux

凳，地面鑲崁燈光以利夜間行走，也讓夜宿於此的病人可以從他們的窗戶欣賞。西川表示，「乳白色玻璃 LED 燈照亮了中庭，確保路徑的能見度，也向樓上正朝外觀看的沉思者發出邀請：我們發現這意象竟然和天空的星象有雷同之處。……地面的緯線也某種程度回應樂譜的概念，上面則輕輕放置了二十四個燈籠果雕塑，就像音符一般，這也是《燈籠果樂譜》命名的由來。然後我想要栽種能隨著季節變化明顯呈現節奏的樹種。選擇玉蘭是因為這個樹種許多洲都有，符合國際性的目的，而且能夠引起來自不同背景訪客的情感共鳴。」他後來又鎖定日本玉蘭，因為其白色小花不會引發過敏。此外，他也希望隨著時間，這些植栽能形成一個小森林。

　　在室內空間，他做了木地板，把牆面漆上柔和且不刺眼的白色，並放置六十件芬蘭樺樹製作的家具（接待櫃檯、椅子、板凳與桌子）。格線與家具是根據與多數人體互動的關係所構思的：室內的板凳也可以當成矮桌，而戶外中庭十字形的長凳則是長到足以讓好幾組人共同使用而不會相互干擾或覺得受到侵犯。

　　這整體既清晰又帶有節奏，邀請各種對話。垂直線與水平線的對話、地面與天空的對話、人們與建築的對話、時間與空間的對話、自然與文化的對話，以及人與

《燈籠果樂譜》，重新鋪設的地面營造出明亮與柔和感

《燈籠果樂譜》，于赫耶醫院內裝設計（家具、地板、牆面）

人之間的對話。藝術家於是如此設計了他的介入作品，讓它提供一種「不變的平靜」。「這個作品自詡成為歷年來所有造訪于赫耶醫院者呼吸的一部分，職員、病人與訪客。」而這「提供的呼吸」（respiration offerte）關係到感知、世界與其他者的存在。它回應我們多元甚至多數存在之間的交流與相互關係。

西川勝人寫道，「我執著於讓空間感到祥和，要確保高牆不會帶來一個空間的威脅感，而是構築避風港的寶物。我想改善都市環境，還有每天使用這些地方的三千人的生活品質：病患、醫護人員、訪客和學生。」

# 蘇珊娜・尼德荷爾：《鐘》

法國翁根勒本玫瑰花園，1998 年
Susanna Niederer: *Les Cloches, Jardin des Roses*
1958 年生於瑞士巴塞爾（Bâle），定居於蘇黎世

在湖邊的公共公園中，蘇珊娜・尼德荷爾在支撐紫藤的棚架上裝設了十個一組的銅鐘。鐘以漸進的方式，呈四、三、二、一地排列，展現出一種韻律。這些鐘是橢圓形的，被從高處而降的一條線貫穿，上面載明它們的形狀和所發出的不同聲音。

非常的樸素，甚至不起眼的，這些鐘等待著被演奏，因此它們是安靜卻又可以發出聲響的，同時也因為聲音在空間中的傳布，成為一種空間的遊戲。這件作品是藝術家為第二屆翁根勒本雙年展所製作，之後便由市政府買下，在那兒邀請民眾來玩及活動。這可以是相當個人的，一個介於自我和物質之間的動作，然而因為空間的開放性，周遭的其他人都將被納入其中，不論遠近都能分享這個共同時空。這也是為什麼有些害羞的人會慢下腳步，想要玩玩、聽聽看會有什麼事情發生，而這個膽怯不敢在別人面前出風頭的人，就因此變成舞台上的演出者。所以，讓大家了解這件作品沒有任何限制是非常重要的前提，像是一個每個人都可以自由去玩的遊戲。整個過程中，最困難的可能是一開始的躊躇不前，當欲望被肯定後，我們就可以聽到一場以簡單音符彈奏的即興演出（do、mi、sol、do）。

　　尼德荷爾指出，「這是給路人彈奏的，因此是由他們來決定時間及演奏的方式，由他們來決定哪一類的樂曲。沒有固定的演奏時間（對照其他定時敲響的鐘）。我希望他們來彈奏，用他們的手、戒指、雨傘、拐杖，所有他們手邊可得的工具來創造演出。」這些鐘，依據排列可以創造不同的旋律（如果依排列順序由左到右敲打，是：do、mi、sol、do、-do、mi、sol、-sol、do、-do），遊戲具備變化性，當然每個人也都可以試著

Photo: Catherine Grout, Courtesy Susanna Niederer et l'association *in situ*, Enghien-les-Bains

蘇珊娜．尼德荷爾：《鐘》，由單音馬戲團表演《豐年祭》

創造不同的和聲。當一個人開始演奏時，一個新的時間性透過節奏而誕生。「一個木槌敲下去，這個單音即將我們帶到另一個節奏、另一個時間的綿延。這要透過兩者的交會，然後，兩者都不存在。這只有介入才能成立，是一種交混，是一個整體。」這個融合，說的是兩個被製造發出的聲音。在都市空間的背景裡，我們也可以說是和其他聲響、到處可見噪音的融合，是城市中特有的熱鬧情景。

蘇珊娜‧尼德荷爾形容她的工作是尋找，以視覺化的方式聯合書寫、音樂以及影像，也就是說將作為與他人溝通的這三個各有其規則的系統聯合起來。使用此語言的第一個想法（不管是什麼方式，書寫、音樂或是影像），是因為它是與他人直接接觸的手段之一，是跨越自我和他人之間藩籬的欲望。利用這三個系統的原因，事實上是取它們之間的差異。在尼德荷爾的作品中，這種系統的差異則呈現在唯一造型──橢圓形的使用上。橢圓形（Ellipse）是從希臘字 ekleipsis 而來，代表「缺少」的意思。橢圓形的外型不但是視覺的、一個數學計算的結果，同時也是一種沉默、遺漏、忘記。這個矛盾的外觀對浮現及轉變是有利的，並且能讓形式消失而強化出現的過程，就好像具體的形狀變成一種正在變化中的形式背景。序列地裝置，這些橢圓形已經在視覺上造成一個音樂的韻律。它們以金屬的樣子呈現，還有青枝綠葉環繞，其綠油油的外觀更讓這簡單的鐘顯得吸引人。尼德荷爾表示，在此刻，「我們再看不到懸吊鐘的線，好像它們飄在空中似的；對我而言，這是與都市空間相輔相成的效果。我

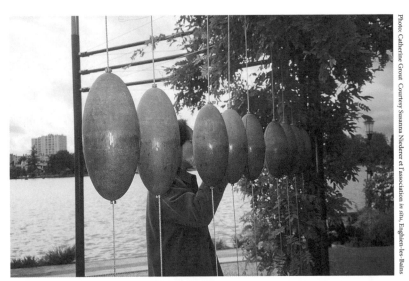

Photo: Catherine Grout  Courtesy Susanna Niederer et l'association *in situ*, Enghien-les-Bains

《鐘》，十個不同聲調的銅鐘，以 4-3-2-1 的節奏懸吊

們不知道為什麼，它們就飄在那。」

　　作品位於都市空間，是與它周圍環境共存的元素，但其特性與外觀卻使它與眾不同。在此，韻律是最基礎的，不管是鐘之間的空間，或是現在鐘表面所留下的銅綠及各種的痕跡。當我們看到橢圓形的鐘，它顯示了路人敲打過的痕跡，或許我們可以重新思考所謂沉默的概念，它並不是一種缺少，而是和當下共同存在的東西。尼德荷爾說，「沉默幾乎比聲音更重要。如果沒有靜默的時刻，就不會有聲音的存在。它能顯示聲音的價值。沉默總是可以呈現另一個世界。承此推論，它當然真實地存在於當下。在另一個領域也有類似的譬喻：像在一段文字中，儘管沒有直接的明說，要表達的意思卻在字裡行間已經被傳達了。」

# 40

## 艾力克・薩馬克：
## 《漢斯的夜鶯》/《電子青蛙》

《漢斯的夜鶯》，法國巴黎喬治甘廣場，1990 年 /
《電子青蛙》，巴黎維勒公園中的竹園，1990 年
Erik Samakh: *Les Rossignol de Heinz / Grenouilles Électroniques*
1959 年生於法國巴黎聖・喬治・德・迪東（Saint-George-de-Didonne），
定居於高阿爾卑斯區

當夜幕低垂，當我們路經喬治甘（Georges Cain）廣場（此時已對外關閉），我們會被鳥叫聲所吸引甚至感動，這可不是尋常的鳥叫。在城市中聽到夜鶯如此熟悉的歌聲，這動人的旋律頓時為夜色增添憂鬱惆悵的氣氛。只要聽到這歌聲，我們就不再處於同一個地方，我們的思緒得以脫離現下的環境。

這個美麗的邂逅就是艾力克・薩馬克的作品。這個曲調是以精密的設備所錄製，並以人工的科技發送，薩馬克說：「公共公園是被建築和網子所圍困。晚上，儘管廣場是關閉的，聲音仍然可以透出去，傳送到旁邊的巴岩街（rue Payenne）上。天氣的狀況則會影響到以太陽能操作的控制系統。一張訂製的雷射唱片提供公園裡機器所需的聲音，它包含裝置所需的所有原料。[……] 這些搜尋工具都是為融入多元的『生態系統』所設計、調整，並透過動物或人類行為的觀察來設定。」

這些聲音裝置的目的，一方面是因為要與其設置環境形成對比，另一方面則強調它與環境的調和，相對於環境的不時變化，聲音的發送並不是

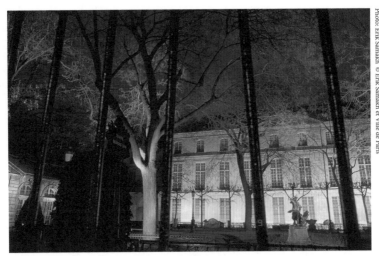

艾力克‧薩馬克：《漢斯的夜鶯》，喬治甘廣場的聲音裝置，
聽覺模組與雷射唱片、太陽能板與電池

保持相同狀態、對環境毫無感應。因此它多少具有「野生」的特色，和所
在的城市相呼應。舉例來說，藝術家在維勒公園（Parc de la Villette），由
亞力山卓‧什莫朵夫和丹尼爾‧布恆所設計竹園中的介入作品：《電子青
蛙》，總共由十二個聲音模組所組成，它們對溫度、溼度和動作都非常敏
感。這些發送出來的聲音是在熱帶地區所錄製，因此我們在此聽到的是外
地青蛙的鳴唱。聲音和場地的相互調適，依賴現實的實際狀況。因為模組
太過敏感，當我們太接近時，這些蛙鳴聲可能減弱或消失，就像真的青蛙
可能有的反應一樣。它所創造的幻影是如此的引人聯想，因此有些人甚至
會信誓旦旦地向你聲稱，他們的確見過這些青蛙。

　　艾力克‧薩馬克說道，「動物行為的不同實驗及聲音的裝置，使我構

艾力克・薩馬克：《電子青蛙》，竹園，維勒公園的聲音裝置，太陽能板與電池

思出這些特殊的器材，我稱之為：獨立的聲音模組。就像大多數的動物，聲音模組也會冬眠。這些機器因此只消耗極少的能源以保持管線暢通（保持預備狀態）。訊號傳送的時間與強度依賴日間儲蓄的能源，根據電池的強度以及太陽能板的面積而變化。這個自主性建立了特殊的表現方式。聲音機器的觸角可以分析所在空間的『天氣』，電子分析面板上的微處理器還可以連接到風速表、溫度計、溼度計、雷達的偵測結果。因此模組持續地與這個場域保持共鳴，以便傳遞它準備的聲音。[……] 利用生態系統發送的聲音可以產生許多不同的效果，如果來自場域的一些訊號干擾了機器觸角的正常偵測，其後果可能會改變某些種類動物及（或）人類聲音的溝通。透過這些介入的影響，這些個體：鳥、昆蟲、兩棲類……可能變成一

Photo: Erik Samakh © Erik Samakh et Ville de Paris

艾力克·薩馬克稍晚於巴比黑花園（Jardin de Barbirey）製作另一件以真實青蛙為主體的作品《聲音製造者》，利用竹子的搭建，保護青蛙的自然生活環境，免於鳥類的襲擊

直更新的實驗原動力。」

透過他對聲音的實驗，加上最近竹林的種植，薩馬克改變了環境，也影響了人和動物與場所的關係。他的作品混合了科技、電腦、太陽能以及自然的元素，像竹子的創作，儘管元素無法改變，但他卻將之種在我們常理難意料的地方。這件作品不停地向雕塑的極限挑戰，甚至涵蓋其他領域的面向，像植物學、昆蟲學、甚至是地理學。藝術家的野心不是科學的，他不希望掌控一個精細科學，也不想因此揚名世界。每一個狀況都是獨特且具實驗性的。作品的本質愈來愈傾向於多面向生態系統的創造。藝術家較不關心自己特異獨行的表現方式，而關心這個影響我們及動物的過程，以及我們如何共同生活在同一星球上。

# 41

## 鈴木昭男：《點音》

法國翁根勒本，1997 年 / 台灣淡水竹圍，2002 年
*Akio Suzuki: Otodate*

　　在人行道的一端，我們可以看到一個白色的印記。在一個圓圈中，以圖解的方式畫著兩個耳朵。在翁根勒本市有許多這樣的標記，在湖邊、教堂後面，或就在車站、計程車招呼站的旁邊。這個圓圈大得足夠讓我們把雙腳放進去，耳朵則指示了我們應該站立、面對環境的方向。因為有耳朵的圖樣，我們可以假設從我們站立的地方，應該可以聽見什麼。可是，我們聽不到什麼特別的聲音，只有城市中各種不同的噪音。

　　這個計畫的名稱《點音》來自日本語 "oto"——意思是聲音，以及茶道（nodate）的簡稱，指一個在開放空間舉行的品茶儀式。這個標題也許可以譯作「在同一時間各種聲音的共同參與」，或是「在戶外的聲音儀式」。日本傳統的茶道（茶の湯）是一個時刻，或是一個事件，接待在同一時空的人們。分享精煉的茶、創造一個特殊品質的時空，讓加入的人因此超越他們個人的利益。在日本這個被高度階級意識統治的社會，茶道進行的時刻，無疑是人們聚在一起，唯一無階級分別的時候。鈴木昭男的作品應該被如此解讀：邀請不同的聲音（言下之意就是不同的人）來分享沒有任何階級區分的共同時刻。因此，對於聲音的表現也沒有預設的偏

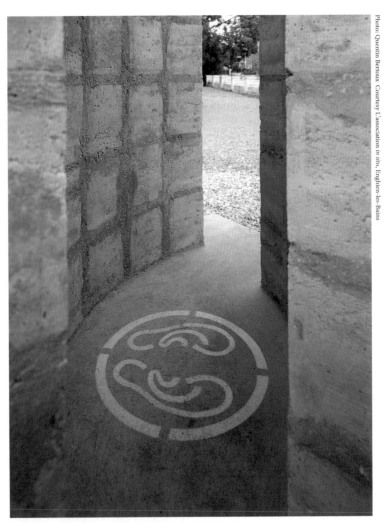

鈴木昭男：《點音》，位於點音房內點音印記的特寫

見。具體且象徵性地說來，這麼一來也就沒有所謂的噪音，只有聲音，不管其價值或出處為何。但這不表示所有的聲音都有意義，因為當我們談到意義時，必須追溯到其出處，或是這些聲音是否可以拼湊出樂章，然而在

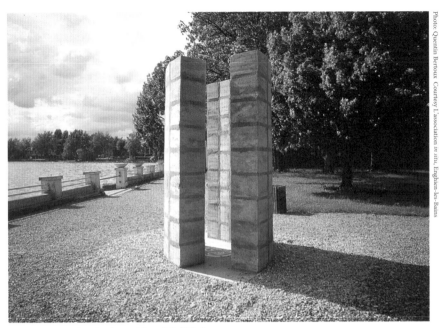

《點音》，點音房是由兩個凹面水泥磚牆所構成

此我們同時聽到各類的聲音，沒有任何保留也沒有經過編排。

　《點音》始於鈴木昭男受邀進行城市介入計畫時（1996 年在柏林，1997 年於翁根勒本，然後在世界的其他城市）的發現，藉由傾聽不同的聲音，觀察它們在空間中流動的效果。他對於空間地形非常的注意，它不但要能吸納所有的聲音，有時還要能製造回音。這也是為什麼某些建築物會成為創造聲音的理想場所。當一個場地被發現並確認過後，鈴木昭男便在地上放一個記號（用模板噴漆或有圖案凹刻的水泥章），以便讓我們站在此地駐足聆聽。

　這些印記因此轉換了對城市空間的理解，由於這些地點不因為任何社會、經濟或功能性的理由被選定，而只針對其聲音反射的條件狀況。相對

於那些為保存歷史記憶的定點創作，這些地點不紀念任何事物，它也會不停的變化。

　　藝術家在 2002 年受竹圍工作室邀請，參與《城市與河流的交會——竹圍環境藝術節》進行臨時性的介入。《點音》的散布製作使他有機會接近居民的生活日常、活動與節奏，了解城市的結構以及其多層次的歷史，還有這個面對淡水河城市的自然生態。

Photo: Marcel Dinahet

竹圍《點音》，位於前往竹圍工作室、捷運軌道下方的涵洞旁

# 42

## 鈴木昭男：《邀請函》

法國史特拉斯堡，2004 年
Akio Suzuki: *Izanai*

2003 年，史特拉斯堡市政府決定為來年即將開放的兩岸花園（Jardin des deux Rives）設置五件公共藝術作品。鈴木昭男的計畫《邀請函》（聆聽的請帖）因此被選入。這個位在邊境的花園有相當強烈的象徵意義，因為它被規劃於萊茵河兩岸，一邊是法國，另一邊則是德國。

《邀請函》被設想為視覺、觸覺、身體本能的體驗，尤其是聽覺。它是由兩道由當地紅砂岩砌成的牆面所組成，這兩面牆以彎曲的拋物線營造其氛圍。藝術家謹慎地選擇設置的位置好讓它們能夠呈現來自河面的回聲，或正確地說，其中一面反射了來自德國凱爾鎮（Kehl）與河流的聲音（水面能把聲音帶到很遠的地方），另一面牆則面向花園，反射一片水幕及花園內的聲音。而這兩面牆旁邊剛好有兩棵樹，藝術家非常欣賞它們，因為從遠處看，它們就融合為一。他建議我們從其中一面牆的緩坡上去，在兩座牆的正中間停下腳步，然後由另一個方向走下來。每一道牆都能提供一邊耳朵的收聽內容。來到中間、在兩道牆之間，他希望最好能兩個人背靠背地共同聆聽。

當我們發現這個用石磚砌成的雕塑品時，第一個被刺激到的感官是

視覺，當地特殊的紅砂岩是藝術家親自到採石場挑選並在工伴（ouvriers compagnons）[9]的協助下裁切的。第二個被觸動到的感官是觸覺，因為作品也設置在太陽的路徑上，所以其中一面在陰影下，另一面則在陽光下。我們的皮膚會感受到差異，如果最近下過雨的話，我們的嗅覺也可能會感受到不同。我們在由兩道弧形牆所構成的作品間走動時，我們的聽覺會因為我們移動的速度、我們的位置、石磚的狀態（乾燥、潮溼、受夏日陽光曝曬或因為冬天陰霾而變得沉悶、臨花園面或靠河面），以及透過空間或水面傳送過來的現場聲音，而有不同感受。

在這裡我們常常發現成雙入對的東西，或是碰巧同時出現的事物。靠近作品的兩棵樹、河的兩岸、作品的兩道牆。這回應了人體的對稱性、象形文字中代表「人」的兩個筆劃，還有期待分隔的兩地重新聚首的期盼：這兩個國家多年來曾經歷多次戰爭。業主（史特拉斯堡市和凱爾鎮）的目的是創建一個有強烈地緣政治意涵的邊境花園：當地的歷史不再是對立的事件（長時間來兩國戰爭不斷，阿爾薩斯省在不同的時間時為法國屬地，時為德國領土），邊境已經開放，現在已統一在歐盟之下。史特拉斯堡更被指定為歐盟議會定期開會的地點。這位日本藝術家因此擴大解釋，加入敏感的價值定義和人類成雙成對或二元結構的概念，來表現同為一體的主張。聆聽因此以積極的方式置入而非穿鑿附會到某歷史軼事：它不是要偷聽鄰居也不是要打探什麼事情，而是對事件開放、置身交流的場域，透過感官體驗這一切。

鈴木昭男：《邀請函》，位於萊茵河畔

《邀請函》，位於史特拉斯堡的兩岸花園

Photo: Catherine Grout

鈴木昭男在《邀請函》的兩道牆間聆聽

他在兩道牆間的石頭路上放置了他設計的標記，還有三個安置在河兩岸的花園裡，另外三個在附近的住宅區。他的介入因此以擴散的方式帶入對空間的新體驗。站在任一記號上的經驗改變了我們對人為或自然環境的空間感，而這些地點並沒有什麼學問，只是聲音混雜的狀態，沒有社會、經濟或功能上的意涵。相對於以前在這裡的紀念性碑文，這些地點並無法紀念任何事件，而且內容一直在更新。也就是說，我們所聽到的聲音每刻都在更新，也不可能重複。這關係到每個聲響以及所有當下的聲音（在同一時刻出現的聲音）。這關乎某人存在當下時刻所發生的事件，同時觸動我們、聲音與世界。當我們理解「點音」的合奏時，時間－空間的微妙關係將擴展到其他地點與其他可能出現在當地的人，事件便有了前政治（pré-politique）的面向。這就是為什麼藝術家要把「點音」置入花園，放在河的兩岸以及住宅區內。

# 諾伯特·拉德瑪赫：《長凳》（夏天／冬天）

「白紙狀態」展覽，瑞士比安，1991 年
Norbert Radermacher: *Les Bancs (Die Bänke)* (été / hiver)

如果豪烏爾·馬黑克選擇了比安的都會中心，那麼受邀參加 1991 年同一個展覽的諾伯特·拉德瑪赫則偏愛都會空間的邊陲：湖岸。由於城市本身的地理條件非常宜人，多少影響介入計畫地點的挑選，好讓它有存在的必要性。

湖岸邊的空間此時已經整理成為一個公共公園。從這裡我們可以利用繞著港灣的河堤，來到一個提供休閒娛樂的小港口。這個筆直的河堤旁邊種植了兩行高高的白楊樹，為這個幾何空間帶來一些柔軟。河堤的盡頭有個小空間，我們可以坐下來，欣賞地平面一頭的開闊美景，傍著山光水色。兩張漆成黃色的長板凳沿著中心線並列，背對著白楊木及市區，面對著「自然的」風景。

無疑的，拉德瑪赫是為了上述的理由才選擇這個地點，再加上湖岸的景色，明亮的光線誘發沉思的氣氛與環境。作品的設計將與這沉思的時刻連結，一般說來，這和都會與城市的節奏是相牴觸的。比安市內有許多工廠，生產一知名品牌的手錶；我們幾乎很快地發現比安市的兩個特徵：一個湖（然而在瑞士，這並不稀罕），以及這個知名的公司——它是此地經

諾伯特・拉德瑪赫：《長凳（夏天／冬天）》，長凳與時鐘（上）；時鐘細部（下） Courtesy Norbert Radermacher

濟繁榮的保障。藝術家在兩張椅背上各放上一個圓形、設計典雅樸素的時鐘（木頭製的椅背上因此被挖鑿來置放時鐘，以免表面凹凸不平）。

　　首先，把時鐘放在這樣的地方似乎是一件很奇怪的事。根據常理，放在都會空間裡的時鐘應該能自遠處被看到或是聽到，以服務多數人，甚至所有人。這些鐘遵守法定時間，也就是工作的基本時間，從開始到結束。它們通常出現在重要的紀念建築上，從此推論，若說它們是（實在的或期望性的）權力的指標也不過分。它們總是按時報時，甚至在某些城鎮，某些時刻還會特別地被強調。時間變成一種法定的制度，一個法定的時鐘總是提供對時的準則。然而這個對時的動作在石英錶時代來臨後，因為不必為錶上發條而逐漸消失，這意味著，我們已經活在同一時刻，屬於同一社群，也因此我們今日可以相約於一精確的時刻相會（只有分秒的誤差）。不過，這樣的時間定義是否讓我們有活在同一時間的印象？我們生活在一起？我們對彼此來說都是當下的？

　　拉德瑪赫的鐘（由當地公司所製造）並沒有強加給我們一個共同的時間，相反的，我們必須靠近長凳，有坐下來的意願才能看到它。這樣的關係是比較私密性的。在這裡看到時間，似乎是一種對於社會秩序的提醒，也就是說，儘管坐在長凳上偷閒凝視著湖面水色的時候，我們也是在公共時間的掌控之下。不過這不是藝術家所要傳達的，因為如果我們仔細看的話，就會發現這兩個時鐘呈現的不是相同的時間，有整整一個小時的差距。這就是一年中兩個半年之間的法定時間差異。一個是夏令時間，一

個是冬令時間,是由日夜長度的相對變化計算出來的。因此在三月的某一天早上,我們比平常少睡一個鐘頭,因為如果前一天是上午八點的話,這一天則是七點。我們可以透過這個抽象或是專斷的計算,來檢視人類與時間、精神、自己身體的關係。我們的「生理時間」如何在法律以及官方的計算外,呈現不同的反應?

當我們面對著湖面,現在是幾點呢?

這兩個時鐘因為在這個地方,因為提出個人的問題,在質疑官方秩序理性的同時也質疑了時間度量的絕對性。現在是幾點?或者是說,在這裡,決定性的標準是什麼?是法定時間、個人一天活動的時間,還是自然光的時間?

這樣的問題無關價值的評判,只是提供一個機會讓我們審視自己與世界的複雜關係;它並不是要喚回一個感性的時間,因為我們不是單獨存在這個世界上。這件作品的意義是要邀請大家來欣賞這些不同,了解我們可以持續保有這些差異,而不是對這個獨斷性的規定視而不見。藝術家的選擇並非意外:從這個地點,我們可以看到哲學家盧梭(Jean-Jacques Rousseau)曾經居住過的小島,此人對於自然的愛好在啟蒙時代(十八世紀)有決定性的影響。拉德瑪赫不願意像盧梭一樣,把我們拉回都會的生活,他也不願意把城市和自然當作兩個對立的字眼,而是一體的兩面,二者可以相互欣賞。

了解時間、了解它的計算方式、感受體內時鐘的自我規律,這些並不

是要對抗法定的秩序，而是要思考必須面對死亡的人類的生存條件。人類時間的概念，一方面可以說是對現下的共鳴，它不斷地改變我們對於時間綿延的印象；另一方面則是個體感受到的節奏（加速或是放慢）及其感應到的時間長度。那麼是否因為如此，有些人不敢在這兒坐下來，讓時間出現在他的背後呢？

《長凳（夏天╱冬天）》，提供了時間概念的思索

Courtesy Norbert Radermacher

# 44

# 王德瑜：《31 號作品》

台灣淡水竹圍，1999 年
Wang Te-Yu: *N°31*
1970 年生於台灣新竹

　　自 1999 年 9 月，淡水竹圍工作室的屋頂裝設了一排藍色的塑膠椅，是我們經常會在公共場所看到的那種椅子。王德瑜作品的簡潔性，與它的存在及其意義所帶來的衝擊非常的相稱。一開始這個想法像是一個玩笑：把椅子放在我們沒有習慣造訪的屋頂上；而椅子呈三組八個一列的樣子，魚貫地排列，整齊地面對同一個方向。這個到高處去就坐的邀請，可以說是非常誘惑人的。它提議離開地面，來到另一個位置，也許是另一個視野。我們也可以停留在下面欣賞這些高高在上的椅子，並互相討論它們是多麼古怪，它們的樣子是多麼地不恰當。然而，這個作品並不是一個讓人遠觀的圖像而已，像是一種拼貼或是異質材料的排列。正確地來說，它不是在一個展覽空間（在一個受保護的環境，在一個受美學欣賞的距離）而是在一個現實的環境裡，與建築物同在，牢固地附著在上面成為建築的一部分，並與我們共存。

　　愈來愈多的藝術創作是透過它們本身，來點出另一種存在的形式，也就是另一種視野。它們暗示、激發或是喚醒一種經驗，是一種經驗而非一種用途（甚至一種消費）。這個作品提出一個突如其來的狀況，在這裡，

王德瑜：《31號作品》，二十四張轉向的椅子

攝影：詹淑齡　圖片提供：王德瑜與竹圍工作室

作品不是物件而是多種關係的過程，而透過它，我們體驗到似曾相識的經驗。王德瑜對觀賞者用他們的身體參與其作品非常感興趣。在這裡，我們決定要不要上去是重要關鍵。這與要不要進去一間展覽室是不相同的，尤其當我們可能還有懼高症！上去的過程需要攀爬的工夫（梯子、第一個矮屋簷、再來是傾斜的屋頂，我們要小心爬以免滑下來），當我們終於到達椅子的所在，我們可以隨意選擇要在哪一張椅子坐下來。難處並不是藝術家故意要讓我們遭受這些過程的辛苦，而是現實的條件：這件裝置是具有本地特色的作品，而非技術學習的結果，它非常適合所在的場地與建築。

　　一旦坐下來，我們的視角隨即改變，可以欣賞整個場地，與環境景觀同在，我們可以看到這塊介於捷運線和淡水河之間的條狀土地、河對岸依山傍海的建築，感受到就在我們左手邊的台北市以及右手邊河海交界的港灣。

　　這個作品內含許多椅子是非常重要的，因為它告訴我們這不是一個孤獨、浪漫派的經驗，也不是一個人居高臨下，認為景象就如同他所掌控的一樣有條理（以透視的角度），或是可以理解的。從實際的角度來看，因

為固定在屋脊上，順著建物的長度，椅子以前後方式排列是有其必要的。這樣的排列方式也反映出幽默的意含，尤其是針對正從我們的背後通過的大眾捷運。坐在椅子上，我們的身體正處於許多不同運動的中心，這樣的位置因此具有意義。兩個平行的運動：捷運以及淡水河，另一個一直在改變中的，就是雲和風，還有一個更是未定且多數的，即是在我們周圍活動的人。

王德瑜表示，「我將候車室的椅子轉了 90 度，使它們看來不只是原來的意義。這個意義來自當我站在屋頂上看見前方的淡水河、背後的捷運列車以及腳下的八卦陣（竹圍工作室旁的道教廟宇前所畫的）。你知道，八卦陣以及奇門遁甲……這些虛實空間的交互實在很有趣。好像竹圍工作室的屋頂其實是一個路口（同時是等待又是行進），而這個路口卻十分的安靜。」

這個作品並沒有嚴肅的訴求，尋找我們與廣大天空的關係。它不是藝術家詹姆士・特瑞爾（James Turrell）的計畫，常要把我們帶到一個藍色方塊的抽象中，讓我們與現實隔離，將我們放在一個理想的或是理想化的情境中。在這裡，我們是在一片開放的景色當中，而且表現得單純、顯而易見，並充滿幽默感。

# 45

## 安德麗雅・布蘭：《青少年的遊戲場》

法國奧維小鎮（Auvers sur Oise），1998 年
Andrea Blum: *Aire de Jeux pour Adolescents*

　　在公共建築 1% 藝術設置預算的前提下，安德麗雅・布蘭為一所公立中學製作了一件作品，它隨意地散落在離學校周圍稍遠的地區以便於進入公共區域，也就是學校入口前面的空間中。我們看到幾道牆以及混凝土石塊組合成一個具有開合節奏的空間場域。簡單的幾何造形，由直角稜線所構成。同時，它設計的排列變化複雜到我們無法一眼就完全理解。有點像

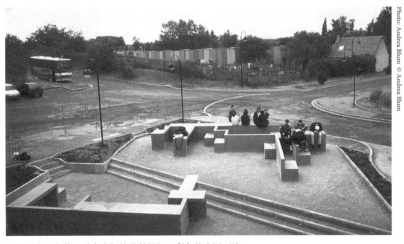

安德麗雅・布蘭：《青少年的遊戲場》，彩色的水泥石塊

是公園裡的迷宮，這件作品需要時間來發展，需要身體和腦袋的實際體驗。然而，沒有一致的排列，這裡的構造是四散的，沒有一個統一組織的核心。牆的構架與水平的表面結合成房室，平的立方體看起來像桌子或椅子，所有的東西都沒有固定的使用方式。

所以，不去限定參加者的行為及他們的美感判斷，這裡就像傳統的迷宮一樣，我們需要在行進間思考，並且在視線所不及之處試著演繹象徵性的圖型，對於作品的體驗應該是實際使用與事件的結合，不受價值系統或慣例來操縱。對於安德麗雅・布蘭來說，「這迷宮僅反映一個複雜的拼圖

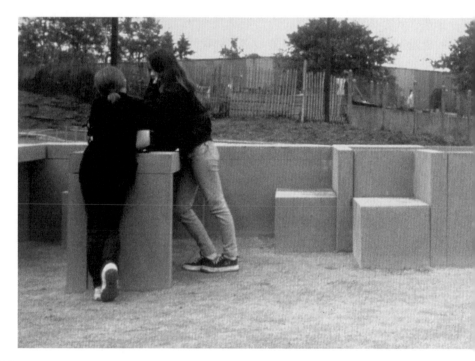

……生活……年齡，這個遊戲場就是競技場。」作品沒有強加任何規則或詮釋。藝術家的概念強調轉換，利用極簡的作品呈現方式，提供最豐富的可能性（這個也和青少年經常改變家具的使用狀況相符，比如說，坐在椅背上）。因此這裡使用的語彙幾乎是相同的，但這些構成的線條和空間卻是如此的不同，而且在每一次有人進入參與時還會再改變。這件作品是人們，尤其是青少年們，甚至是等待孩子們的家長的生活劇場。也許這看起來不太重要，不過，究竟有多少本來預定為接待我們的地方，在完成後卻一點兒都不像它該呈現的功能呢？

《青少年的遊戲場》，局部
Photo: Andrea Blum © Andrea Blum

安德麗雅·布蘭在一篇文章中，解釋她的作品如何成為分析青少年行為、他們對他人態度的工具，還有他們的身體如何適應已經架構的空間：「在兒童與成年之間的年紀，是一個尋找自己思想、身體和家庭的年紀。這個年紀的孩童沒有地方去。他們從自己的臥房到學校教室，從私人的空間移到社會的空間，尋找一個叫做家的地方。他們像無家可歸的人，一直徘徊在團體之中，總是朝往一個未知的目的地以得到溫暖，或是只是讓身體保持運動。他們打耳洞、刺青並染髮。他們無時都帶著所有東西，也什麼都不帶。他們身上背著 CD 和指甲油。他們以後可能會變成龐克，或只是女學生聯誼會的成員。對我們的文化而言，他們全都是遊牧民族。他們在節慶、失望與害怕時移動他們的身體，自由來去。他們覺得無能，但卻擁有他們不知道的力量。他們影響文化卻也被文化批判。他們讓人又愛又怕。他們是小孩、他們是小大人、他們是介於兩者之間的族群，幾乎也都不是。」

非都市空間，也不是私人的空間，作品呈現了一個中介的狀態，利於各種角色的重新定義。遊戲場（playground）可以視為對社會關係的隱喻。安德麗雅·布蘭寫道，「這是個為他們而做的計畫……給他們一個稱為家的地方」，她不理會私人空間和公共空間的衝突，而是創造一個為青少年設計、並屬於他們的時空。其時間性可能也和學校系統、甚至社會與家庭結構不同。在開放的天空下，我們在此相候、在此聚會與討論，而這一切都發生在一個開放的公共舞台上。

# 46

## 林怡年與亞麗珊卓・薩：《小本生意》

法國翁根勒本，1999 年
Lin Yi-Nian et Alexandra Sá: *Petits Commerces avec...*
林怡年 1969 年生於台灣台東，現居法國巴黎；
亞麗珊卓・薩 1966 年生於巴黎，住在巴黎

　　這兩位年輕的藝術家有時會共同構思計畫，並從中各自發展出獨立的創作。她們對於城市作為生活的空間非常感興趣，它的存在聯繫著每個生活在其中、每天在其中創造故事的人。她們共同作品最後的成就不在實體的物件，而是提供許多與之相遇的狀況。她們為翁根勒本的夏季所構思的作品包括建造一艘可以沿著湖岸划行的船，以及一個在公共公園中的即興小吧台。

　　翁根勒本的湖總是吸引許多觀賞人潮，但卻沒有可以親近湖面的管道（只有屬於俱樂部的人可以登上遊艇）。這艘命名為「雜草」（Tsa Tsao）的船，像是具有亞洲風情的漂浮商店，四處移動，為人及地方創造明確但又看不見的聯繫網絡。當在湖畔、在公園散步，甚至在湖心踩著腳踏浮艇的人們開始問候的時候，這個聯繫網絡就啟動了。這個作品的名稱「小本生意」是由 commerce 這個字的兩個意思所組成：船就是我們在亞洲可以看到的水上雜貨店，也代表「話語的交換口」，陌生人之間的交流，許多文字或是不言而喻的情緒的過渡，是一個具有意義的渡口。

　　林怡年與亞麗珊卓・薩表示，「這個靜靜移動的水上雜貨鋪所帶來的

林怡年與亞麗珊卓‧薩：《小本生意》，船、不同的材料

影響，可以從遊逛的路人不同的反應得知：『我說，遠遠看就很奇怪，還
以為是遊牧者（romanos）[10]！』或是『好像在泰國喔！但又不完全是！』
或是『讓我想起我的家鄉，街上有很多攤販』，甚至有人說『它帶來活力、
青春、還有愉悅……』。它是一個溝通與打開心扉的工具，這個（交易）

動作，透過語言、公眾的參與，和時間切面的共同雕塑，讓圍著這個移動物件所發生的各項交流變得鮮活起來。『雜草』活化了不同記憶及不同的異鄉，在那兒都市與社會的架構限制都較模糊，瘋狂的『雜草』仍然可以肆無忌憚地在縫隙中穿梭。為了買賣，手與手的直接傳遞描繪出在小船上不停發生的相遇與對話，也讓它更有資格，使現實的知覺轉變為一團非常豐富的活力。」

在這艘船上，她們提供了串燒、水果、糖果以及飲料，還有其他的物品，像是一支支零賣的香菸、香、便宜的小玩意，是一個古怪又色彩繽紛的雜貨鋪，同時也妝點了小船。如此一來，藝術家們在這個以居住、散步遊客為主，沒有太多公共接待空間的城市中，創造了許多不同的時間－空間及交流的機會。在此，並不是要取代公共空間，也不是要創造一個新的地點，而是利用一些小技法來誘惑不起眼的人性小事件。這些事件是由話語、手勢開始，反映出人們基本的需求，也就是與其他人相識，而非逃避他們（都市環境的統治策略）。船的緩緩移動，是為了要與其他人相遇。

# 47

## 法比恩・勒哈：《A16》

自 1999 年起分別在不同的地點呈現
Fabien Lerat: A16
1960 年生於法國巴黎，並在此定居

許多身體將一個長長彈性布料所製作的環狀物在空間中撐開。我馬上加入，進入這個由環狀物所創造出來的空間，然後一直倒退，直到碰到彈性布料，並賦予它因我身體失衡傾倒所產生的新張力。這個布環承載我的部分重量（就某些方面來說，它因重力的改變，分擔了我的重量），同時也將別人的重量傳達給我。我們每個人的舉動，都會藉推進力改變整體的感受。

這樣的經驗一方面可以讓我們以不同的方式感受身體重量，而且是在一個變動中的空間中體驗。另外，透過布料觸感鬆緊的變化，可以知道、察覺任何一個人的最微小的動作，而體會到訊息的接受－發射的交流。

這件作品首先出現於 1999 年，藝術家稱為「自我之外」（Hors de Soi）的個展中。根據這個主題，法比恩・勒哈表示他希望讓眾人感受到世界上其他人的存在，他引述漢娜・鄂蘭的論述：「不管是過去還是未來，我不相信有一個世界，能讓人類將自己抽離於世界的眾多現象，能夠或應該在自己家中找到安逸感。」[1] 這個展覽中，展出的多樣作品都想要強調在自己家庭空間之外或多或少的輕鬆自然狀態，也就是說我們處在我們的

「私人庇護所」、我們的「自我空間」之外，要和他人一起在這個展覽當中相互交流。《A16》談不上是個「展覽」，我們未必看得到彼此，我們之間的溝通多是透過布料接觸所傳達出的多種訊息。法比恩‧勒哈的這件作品命名為「A16」，因為一次可以容納十六個人，甚至更多。從二個到十六個，布料隨著身體而變形，這件作品是一件靈活彈性的過程。

　　勒哈指出，「這個架構因使用它的人，以及他們在那使用而存在。這個彈性材質的布料會根據我們的展開、還有試著用全身去擴大它的時候而變形，因為這個布料可以忠實地根據我們的軀體動作來改變。當我們很多人對布料施加張力時，可以發現我們正相互分攤著彼此的重量，空間因為我們而形成、走樣，像是一個因外在因素出現而不停改變的建築物。」

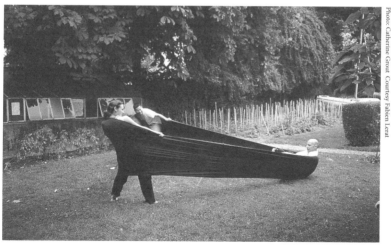

法比恩‧勒哈：《A16》，彈性布料的圓圈

　　《A16》是一種與外界關係的經驗。而這個作品透過身體的感觸來彰顯這個關係。然而，矛盾的是，這種接觸是透過布料以及張力，身體間沒有直接的接觸，是有間隔的。勒哈說，「《A16》是透過距離、身體散開的重量而存在，距離愈大，動作的變化就更容易被感受。在張力最大的時候，我們反而覺得和其他人非常接近。」

　　這種經驗是要將我們存在的方式以放大來呈現。因此，有些人要把其他人拉向他們，開始掌控或是拉鋸關係，其他人可能只對他感受到的反作用力來反擊，還有一些人則希望在移動中找到自己的平衡。我們的身體不再有像平時一樣的反應，而是受到其他人突如其來動作的影響，因為在《A16》中，任何動作都有可能出現。與其他人共處的存在方式可能會改變，我們可以把它和社會中一般肢體表現的秩序做對照。在受過交互作用和立即的衝擊與運動的洗禮後，我們發現經歷實驗的每個人，對於日常生活中與他人之間的關係、距離和接近的方式多少都更能意識。

# 單音馬戲團：《豐年祭，攜帶式舞蹈系列》

1996 年起
Monochrome Circus: *Shyukakusai, Portable Choreograph Series*
1990 年舞蹈團於日本京都創立，1997 年重新整頓，由四位舞者（團長：坂本公成、森裕子、荻野ちよ、木村英一）與一位詩人／作家／音樂家（飯田茂實）組成

當單音馬戲團把他們的一些舞蹈動作放進《A16》的架構時，我們應該一點兒都不訝異。這發生在 1999 年大阪的一個工作營，當時營隊中有二十幾個人，剛好夠把《A16》撐起，在街上活動。這個即興又無法預料的舞蹈一下子就把一群人放進到裡面滿布障礙物的（城市）空間中的一個移動的集合體裡。這麼一來，每一個人都可以感受連結、張力，以及和其環境的互動作用。

單音馬戲團對這件作品非常感興趣，因為它富有讓我們感受到自己和其他人身體的可能性，因為我們的感覺是伴隨著我們的行動而來，而這都一定是多元、一連串的。這和舞團自 1996 年開始發展的一個叫做《豐年祭，攜帶式舞蹈系列》的計畫相符。坂本公成說：「《豐年祭》是在變化中發展。它是一種演化的過程。」他們所有介入計畫的共通處，是其開放的品質與泰然地接受不可預期的因素，以確認事件發生的可能性。

這個作法強調他們與群眾行為相互作用的重要性。這可以發生在許多地點，像是寺廟、百貨商店、公園或私人住宅。這個計畫是由許多小舞蹈片段、音樂和詩歌朗誦所組成。舞蹈中包括了孩童遊戲、民族舞蹈、甚至

現代舞，它並沒有對任何舞蹈類型有所偏執。音樂也一樣，它有時演奏日本當代音樂家武滿徹、久石讓，有時是老日本歌曲甚或外國歌曲，或是飯田自己創作的新曲。舞團的每一個成員都可以播放／彈奏一小段音樂。

「這不單只是呈現一個演出，也是為觀眾及路人沏茶、被人們邀請與他們共進晚餐或野餐。然後，在我們享受這段對話或表演時，觀眾開始參與，自然地進入表演本身。因此我們相互交流我們的舞蹈與歌曲，採收溝通後的果實。」坂本公成指出，所以這裡有東西可以看、有一場表演，但這絕不是一場我們從遠處欣賞的演出。這種表演和構思其舞蹈動作的方式與當代藝術家是相同的，他們放棄對物件的執著而重視過程、關係和相遇的機會。自此，舞蹈和表演不再像艱難的肢體運動，需要某種特殊的體能天分，且每天不間斷的練習，在這裡，他們將所有在同時同地的元素融入動作。在翁根勒本第三屆的雙年展中，他們和觀眾約在車站，然後帶他們到街上、廣場、花園，有時也利用其他受邀藝術家的作品即興演出。他們的舞蹈轉換多種表演的舞台，這個舞台指的是人們之間、還有他們與其周遭環境的關係。不是一個表現自我的舞台，它呈現生命以及所有能證明我們共同存在的事物。單音馬戲團與生物、事物，與某一時刻的色彩、氣氛、驚喜共同舞動，將此地與之相遇、擁有相同開放性的事物都納入這項演出。沒有圍籬（實際的與想像的）是非常重要的條件，觀眾因此才能加入舞動、完全融入，以他們的存在、律動、甚至語言參與這個表演。而這也都是因為單音馬戲團的成員並沒有與群眾建立主客體的關係，或是與他們保持一定的距離。

單音馬戲團：《豐年祭，攜帶式舞蹈系列》，將同時同地的元素融入舞蹈動作中
Photo: Quentin Bertoux  Courtesy Monochrome Circus et l'association *in situ*, Enghien-les-Bains

　　他們的計畫是利用「即興接觸」發展他們的舞蹈動作，在此加入他們
對公共空間的興趣，讓它構成並建立與世界和他人關係的擴張，當我們進
入時，可以感受和周遭人事物的關係，不管是我們認識或不認識的人。

　　自此，他們在日本許多衰敗的城市或農村發展其他行動。他們每次介
入的時間都不算短，帶動工作坊並邀請居民參與在城市公共空間的演出。

Photo: Quentin Bertoux
Courtesy Monochrome Circus et l'association *in situ*, Enghien-les-Bains

《豐年祭，攜帶式舞蹈系列》，舞蹈團

《豐年祭，攜帶式舞蹈系列》，在街上與路人互動

# 49

## 愛德瑞克・范・德・紀劇團：《晚會》

自 2003 年起於不同的城市與街區
Compagnie Hendrik Van Der Zee: *les Veillées*
該劇團於 1997 年由導演紀・阿盧戌茲（Guy Alloucherie）創立，進駐在法國
北部洛桑戈埃勒鎮（Loos-en-Gohelle）文化公社 11/19 基地

　　《晚會》計畫誕生於劇團十七年前在一個老礦坑的演出，這是由一個名為文化公社（Culture Commune）的協會所規劃，意在紀念礦工和他們的家庭。在製作了如此經典的劇目後，紀・阿盧戌茲，這位礦工的兒子開始為區域內嚴重受到工業危機影響的社區民眾奔走，也和他們共同合作。

　　他們進行的方式很簡單，也沒有限制。第一步就是和由鎮公所管理的協會或是在地機構碰面。他們先說明計畫以取得居民的聯絡方式，然後在三～四週後進行會晤。接下來的事環環相扣，像是現場的偶遇或是人際關係的引介。之後的二個星期該劇團進到一個社區拜訪民眾、在街頭創作即興的舞步或是雜技段子、花時間聆聽、提議某行動，並邀請民眾參與也在這樣的情境下相遇。這是該計畫的精神，讓民眾不是事件的觀眾，他們不但參與其中，而且是他們透過一連串的訪談來講故事。同時間，他們也理解到文化、戲劇以及本計畫。

　　在即興的介入中，很大部分是透過聆聽與互動的關係來呈現此時此地的存在。他們的作法因此結合時間的實態（也可能是等待或徘徊）、對話、戲劇、雜技與錄像。一切都有可能，五位舞者在一位女士的花園或是在通

學路徑上跳舞，導演挨家挨戶拜訪，分享文化與戲劇這些構成他生命的東西。

最後一晚集合了所有元素，過去十五天所拍攝的錄像被剪輯為一部總長一小時十分的影片，並在社區內一個聚會的空間放映，所有的人都受到邀請。這些影像因此變成一件為居民製作的作品，他們也都同時在場。阿盧戎苡表示，這最後一晚「我們要具體化、物質化這樣的相遇。這是慶祝的時刻，他們也受到邀請。整個晚上都有人向他們說明這點，以及為什麼他們相聚在這裡的意義。這不再僅僅是一場可以沒有觀眾的（傳統戲劇）演出。在此，觀眾就是《晚會》的演員，我們要求人們跟我們一起演出。」這一方面是把劇場帶到那些（因為文化或是經濟因素）不會去、也根本沒想過要去的人家裡，另一方面也是要證明劇場不會複製有時會存在的社會差距，而且還含括居民的生活經驗。如此一來，那些覺得受到社會排擠族群的生活點滴便透過一個故事重新被認可。在交流的過程中，劇團提出另一種共同討論與思考的方式，有助於一起創造一個不受地域限制的共同世界。

阿盧戎苡說，劇團的立場「不能中立。團員必須全心投入，不然他們的行為也不過是擺好看的。」在這個背景下，採用的戲劇手法是「事實移轉」（détournement de la réalité），好善用日常生活裡充滿活力的時間與空間。有兩個很重要的元素。其一是劇團成員的態度，另一個是這樣的轉移並非蔑視，而是要凸顯其價值，這是必須透過雙方的交流與互惠才確

愛德瑞克·范·德·紀劇團：《晚會》，於埃南博蒙市（Hénin-Beaumont）的市集中

實被認知的。團員身體的張力、姿態與動作明確地展現其開放性，並因此影響和改變了他們所遇到的人。他們在居民生活區塊的出現是移轉的主要動力，其次才是言語。正如研究員雨貝·勾達（Hubert Godard）分析動作時寫道，「提振的功能是會傳染的，我所感受到的身體狀態是有感染性

Photo: Flora Malan

的。」這麼一來,「一位舞者能為另一位開啟一個開放領域,後者又為他導引出另一個姿態。」「當我們觀察兩個人之間的言語交流,可以根據相互的身體狀態變化推測他們之間發生了什麼。」因為內部的共振,每個人都可能擺出另一種姿態,對世界與其他人開放。所以參與一個透過誘導而

自我投射，並得以在一個共享時空思考的計畫將是可行的。

為了讓計畫能更具深度的開展，重點是社區居民的數量不能太多。每場《晚會》大約需要四到六千人。超過這個數目，這個行動就會打折扣。尤其這個計畫需要十五天與民眾碰面，聽他們討論彼此間發生的事件，好確保最後的演出不但被看見而且是被認同的，這樣以居民為中心的聚會如圓周過長就會影響彼此間深度關係的建立。不然的話，一如紀·阿盧戌茋所說，「就混亂了」，計畫也跟著失敗。

在這個計畫裡，有好幾個層次的感知參與：故事與口述關乎記憶和傳遞，與在場的每個人交流能意識到我們是在一個更廣泛、理解他人的運動裡，我們的動作改變了身體的狀態，也因此改變了與世界的關係。慶祝的時刻與公開的演出結合了上述所有層面，帶給它另一種厚度，共同邁向未來。

## 艾洛蒂·迦黑與帕斯卡·塞繆爾：
## 《波札諾食譜》

「感知同在」展覽，義大利波札諾，2006 年
Élodie Carré et Pascal Sémur: *La recette de Bolzano*
1979 年和 1976 年分別生於法國巴黎地區，現居住在拉羅歇爾（La Rochelle）

波札諾市向觀光客推銷的經常是它現今的烹飪，它可說是兩種區域文化：義大利及南提洛（sud-tyrolienne）的結合。為了一個由當地民間組織「工作小組」（ar/ge kunst）為該城市所規劃的臨時性展覽，艾洛蒂·迦黑與帕斯卡·塞繆爾選擇以合作的方式來發展一件作品，探索這個面向並揭開城市裡多元文化的的實際狀況。他們的計畫因此建立在大量文化組合的食譜上。其實，波札諾的居民來自另一個國家、甚至另一個大陸。他們的計畫從與不同文化背景的志工見面開始。下一個步驟則是組織一個大型聚會，每位參與者，包括二位藝術家輪流分享他們的文化以及在波札諾的經驗。接下來，在認識與討論之後，八位原籍德國、巴西、法國、義大利、摩洛哥、波蘭、斯里蘭卡及南提洛的與會者，思考了一道共同的食譜。他們首先要為這道菜取一個類似他們美食文化（基本材料、調味等等）的名稱，還要想像它是由一些在口味上可能從未有連結的材料組合，而它們對彼此都是異國的元素。其成果不能只是在某材料上加上一點東西，而是一個組合和另一個組合的交互作用。共同思考如何製作唯一的一道菜色因此是過程中非常重要的一個步驟。這同時包含了對材料、風味、烹調方式、

《波札諾食譜》以參與者的不同語言呈現

時間與軟硬度的定義。廚師路易・阿勾斯提尼（Luis Agostini）的參與有助於食譜的開發。在寫出食譜後，集合所有人一起去採買，選擇食材。然後是概念實踐的時刻。每個人準備、切菜、煮菜……，摻雜結合彼此的習慣與作法。最後的成果，是一種鹹餡餅。在地較為人熟知的口味是甜的，而餡餅表現的是兼具實用與象徵意義的適當形式，因為那代表要在一個物件上集合不同的素材，並同時儘可能地保存食材應有的風味。這二位藝術

《波札諾食譜》的生產過程（照片與筆記文件）

Photo: Catherine Grout

家表示，每位參與者都在這道菜裡留下一點自己。而在波札諾的展覽中，這道食譜最後以明信片的形式呈現，在城市裡發放。這道料理也配合展覽期間如開幕的重要場合，提供民眾品嚐。

　　經由品嚐，這道菜就成為相遇的事件，得以延續，但它也不會是千篇一律，因為所有的食譜都應該被（重新）詮釋。過程－作品會依照每個新文本而有所變化。再者，吃餡餅這件事對所有參與者來說也是身體和象徵

性的實踐。也因為構思食譜這個計畫,艾洛蒂‧迦黑與帕斯卡‧塞繆爾開始對「構成公共空間的社會連結」以及公共與私人領域的交流感到興趣。

這道食譜最重要的,是把人結合起來。這並不是要探究他們所代表的文化。艾洛蒂‧迦黑與帕斯卡‧塞繆爾表示,這道食譜的開發過程凸顯了「波札諾複雜的文化與社會認同:多國語言、多種文化與多元社會」。因為如此,說明食譜的明信片也是以參與者熟悉的所有語言印製。風味和語言都來自於同一個源頭。

# 川俣正：《進度努力中》

荷蘭阿克馬市（Alkmaar），自 1994 年起 / 日本豐田市，1999 與 2004 年
Tadashi Kawamata: *Working Progress*

　　日本藝術家川俣正往往說，他的作品是社會性的，或是面對社會的。然而，這並不是說要組織或是重返社會，而是營造一個在社會規範建構之前的共生經驗。這個經驗從製作的過程開始開展，並在作品完成後以不同的方式持續。《進度努力中》是一件委託案，是阿姆斯特丹北邊的阿克馬市 1994 年布萊德基金會（Fondation Brijder）新建醫院的 1% 經費，該基金會照顧所有勒戒中（酒精、毒品、藥物或賭博）的病人。這件作品是一個木造的人行棧道，它自醫院開始發展，然後從建築物的每一側延展進入到周遭的圩田。

　　相對於常見的用語 work in progress（進行中的作品），藝術家選用標題 "Working Progress" 一方面想要凸顯 work 作為行動而非作品的解釋，另一方面則是要把重點放在執行者而非單一的作者。共同研發製作是該作品的精神。在阿克馬，協助藝術家的大多數是醫院裡的患者。因此，棧道建立起的醫院－城市關係在實體和精神上都有其意義，它並不是那種提供給遊客使用的單純散步道。藝術家想要創造一個多方向的路徑，在第一時間可以連結醫院和它的周遭，跟著《進度努力中》，逐步地拓展到較遠的

川俣正：《進度努力中》，荷蘭阿克馬市，1994 年起

川俣正：《進度努力中》，豐田市計畫，2000-2004 年

地方，甚至到市區以及布萊德基金會的其他業務中心。

　　川俣正意識到參與作品的製作可以使一些遠離社會甚至長達十年之久的人重新建構自我，他表示，「好像一幅風景」。這個風景對他來說正是社會關係或是他們的缺席的主要因素之一。他借用人們前進到某一定點、選擇什麼路徑、然後看到什麼的模式。共同製作跟作品的經驗一樣，是無法替代專業治療的。藝術無法融於社會，反之亦然。不過，藝術家已構想讓他的作品「能夠讓醫院裡的人象徵性地重返社會」。他說，當他參訪該地時，「對這個區域的平坦感到印象深刻。那裡沒有任何連結圩田與其他世界的東西。這是一個極端孤絕的狀態。我對旅行和律動非常著迷，然後我注意到水，這是荷蘭到處都有的。我馬上想到要用水和木棧道的意象，好讓醫院裡的患者能夠象徵性地重返社會。」[12]

　　同時，步道一旦完成，那些無論步行或騎車的用路人都表示他們因此發現了周圍的風景。毫無疑問，他們之前對同樣的景色視而不見。這蜿蜒路徑（一般規劃道路之外的）為他們開啟了與風景的關係。這被發現或重構的風景，根據川俣正的說法，是自我和世界的連結，而這必須感謝團隊的製作，以及行走所帶來的經驗。這樣的體驗並不是從一件固定在地上的東西開始構想，而是在行動中被錘鍊、推進，把作品過程的能量延伸至他處。《進度努力中》作品本身並不是以物件為導向的製作，其概念與呈現的方式在內容與形式上也因此沒有具體的規範。再者，這計畫源初的構想就沒有定義開始與結束的時間。

　　所以，川俣正並不是要透過權威圖像的重現來肯定極具主導性的社會架構。他也不想創造一條完成後會受到一般法令管轄的道路。尤有甚者，他透過一個超脫區域定義、無限路網的佈署對比出行政中心（阿克馬市）的重要性，因為這個棧道可以延展到任何地方（這可從多層意涵去解釋）。再者，他並不鼓勵推翻既有的社會結構，也沒有創造人為的社會連結，而是開啟一個交流的過程，一個因為環境啟動感知而開始的網絡。這木棧道作為道路的存在，因為體驗（相對於提供某終點）以及和世界、他人與突發狀況的關係而有了意義。這木棧道不是行政領域，也不能算是土地，以路徑來說，不但沒有具體的輪廓也沒有規則可循；像似波動，它有植物或動物般的感性表現。視覺上，它則為幾何型規劃的圩田創造對比的軟性節奏。

　　川俣正在阿克馬市的介入計畫，正符合他概念中一件沒有空間與時間限制的製作。而他所遇到的限制則來自於背景條件與人物。有一位地主拒絕讓棧道通過他的土地，因此必須繞過走其他路徑。其簡單的建築形式可以因地制宜並根據狀況調整。所有的障礙都成為被接納的元素，其設計概念包容了意外與限制。當他們必須蓋一座橋或是從一個公路橋下鑽過去，該計畫就會針對圩田的水位、車流量等安排，與相關公共設施的管理者協調，以取得許可。

　　他們在 1996 年蓋了 1.5 公里，並在來年增加 3 公里，其過程仍隨著附近土地的變動持續變化。1999 年因為經費用罄，施工被迫停止，僅持續木棧道維護和船隻的移動。待其他資金到位，這棧道將繼續往其他方向發展。

　　至於其他《進度努力中》計畫，如同 1999 年到 2004 年間和日本豐田市美術館的執行計畫，川俣正把該過程稱為「自我教育」。他邀請居民一起來參與這個計畫，要求他們設計、確認該製作的項目，還有該如何在大家能共同執行的時間裡來完成。被選出的材質還是木頭，因為它能製作家具甚至高架步道而無需太專業的技術知識。此外，木材也經常是本地就能取得，也能夠回收使用，有無可替代的優點。川俣正在這個計畫採用的策略，是由藝術家發起過程但不強加目標或形式，更不要求成果。重要的是過程。它的最後產出對於參與者來說，可能恰好對應到藝術家的期待，透過「自我教育」在群體合作的過程中，找到行動與自我定位的方式。

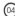
**註釋**

1　Hannah Arendt, *La crise de la culture, Huit exercices de pensée politique*, éd. Gallimard, Collection Folio / Essais, trad. sous la direction de Patrick Lévy, 1983. 英文版名為 *Between past and future*，於 1954 年出版。

2　出處同上，頁 269。

3　出處同上，頁 278-279。

4　出處同上。

5　Merleau-Ponty, *Le Visible et l'Invisible*, éd. Gallimard, collection Tel, 1991, p. 299.

6　請參考第一章提到克諾伯和斯圖根的計畫；這是一個關係到生態學的介入計畫：這公共的事件將結合人群，讓他們為公共的利益而非各自的私利做出行動，這個計畫並未有都市或鄉村的特殊性，因此它所關注的生活是世界性的。

7　因為邁阿密機場新的負責人到任，原來全程參與改建計畫並支持爾文提案的負責人因此離職，這個計畫最終未能實現。

8　文章名稱為 "The Hidden Structures of Art"，《非階級秩序》，頁 13-50。

9　特殊類別工匠流傳下來的專門術語。

10　用來描述漂泊者的習慣用語，也就是波希米亞人或是茨崗人（tziganes）。

11　《精神的生活》（*La Vie de l'Esprit, vol. II, le Vouloir*, éd. P.U.F.），頁 183，以及布萊德基金會 1997 年 6 月號的期刊。

12　刊登於布萊德基金會 1997 年 6 月號的期刊上。

第 五 章

# 參 與

在最後這個章節，要討論另一種與世界（以及其他人）建立關係的方式；這回，它不再僅是一件作品、時間或長或短的臨時性事件，或是感官的衝擊，好讓我們以複數的方式[1]向共有的世界開放。重點放到藝術計畫的規模，像是與一片土地或場域（這裡意指世界環境，包括個體建構的世界、人類以外的生物多樣性以及自然元素）的連結。這裡所介紹的「參與」（engagement），說的是藝術家以其方法或方式來構想行動的這件事。這可能是在公民社會、政府機關或公共機構的影響下所產生的一件公共藝術，或是藝術家自己發起，與其他民眾或協會共同合作的一個計畫。為了要讓其方法論有更寬廣的尺度，我僅選擇幾位藝術家和一些計畫來介紹。

## 態度與方法的問題

在這個章節中所探究作品的共通元素，就是它們（在為藝術而藝術的近代傳統中）並不會脫離文本，以單一的方式來設計。因此，如果這些藝術家發展出不同的方法，他們至少有「在現場」的共通性。出現在那並向世界展示，無疑是不可或缺的先決條件，好讓他們的介入計畫是為世界以及共享的經驗而存在。這種當下的存在、與在當地生活和工作的人所進行的會晤及交流，會帶入他們對地方與歷史的知識。這章介紹的作品或計畫就是要強調這個部分，因為它走向人群也將他們帶入計畫。從二十世紀末，居民有時會應藝術家的邀請或是出資者的要求來參與藝術創作的過程。比方說，有些政府部門出資的計畫就會要求必須有在地民眾的參與。

因此，一個藝術計畫很有可能如同經濟發展計畫一般受到約束，好讓一些政府機構宣稱他們是和民眾、也為了民眾而推動。如果這個說法成立，也就是說藝術計畫也可以增加就業、發展觀光等等，那就更不應該把藝術和文化混為一談。藝術的介入和文化的活動不同，更不是社會學或是人類學的工作。藝術不太能回應轉變對事物的理解或是改變與世界的關係這樣的要求。這些要求無疑是當地方當局出資時，他們希望其民眾可以被考量其中且不被計畫所排除。問題的根本是：如果藝術家是為了世界和民眾來構想他的計畫，自然會有參與；反之，他將是以藝術家的身分受接待（一種高高在上的階級感），而不是因為他將與民眾一起進行的活動。否則，這樣的參與將會淪為一種假象（作文比賽而非實質的獲益與深度交流）、煽動人心的態度、社會文化的推動，甚或是兩個不同目標世界的碰撞，痛苦地溝通或是一起感到無趣。此外，參與不應該簡化為藝術家與居民或居民之於計畫的理解，而是計畫的所有面向。換句話說，它也關乎主辦方與出資者，好讓他們對藝術有共同的想像並受到各方肯定，成為一個共同的計畫。因此，計畫的步驟、主題的交流相當的重要，也需要考量到作品製作的上下游時間。

## 共同的世界與地平線

對於公眾計畫來說，其中一個關鍵問題是：世界（monde）與世界（mondes）之間的差異。單數時，指的是出現的一切（眾生萬物，因此

也包括我們自己）；複數時，則對應到我們所創造的周遭世界，從自我出發，到工作地點、健身房、生活街區的世界，甚至金融領域等等。為了建構自我、保護自我和讓自己安心，我們當然可以在自我周遭建立某種保護罩以避免和外界的接觸。這麼一來，很多不同程度的封閉「小世界」在城市裡流動，而且不相往來。

　　一個自覺屬於某特定世界而非共同世界的人，有可能碰到來自另一個地平線封閉世界的人嗎？他們該如何溝通？他們要如何一起行動、有一個共同的計畫？為了要有參與這件事，兩邊都不該取巧利用（有些說法是使之工具化），更不能讓他們停留在自己的世界。推動感官的經驗可能是消弭這些壁壘的一種方式，這擴展了他們的視野好去擁抱世界與他人。

　　一些藝術家的介入方式伴隨著對事件、民眾與生物無差別（或盡可能避免）的開放態度，然而抱持著開放性也意味著與之共舞，所有的存在、該地的歷史（植物、動物、地質、接連的發展等等）、人物，以及人文、科技與經濟的局勢。對藝術家以及其協作者來說，這些都有助於理解當下的動態。以親密、連結與互動的方式工作，一方面有助於辨察我們可以插足的位置，並幫助認清方向避免衝突與對立，好在場域、民眾期待、可能性和未來之間營造巧合的時機。這也就是說，要找到能夠讓全體民眾參與共同計畫的時勢，但這計畫必須超越個人利益、甚至在短時間內也不見對人類的好處，才不會亂套或無視地點特性（都會、郊區、沿海、鄉村、自然保育的程度等等），強行加入什麼東西。法國現象學家亨利‧馬爾帝內

（Henri Maldiney, 1912-2013）曾提到那些「不影響景觀」[2]的行為。這些行為從概念到執行都以交流的方式推展，和現有物和諧並存。它們並沒有想取得主導的欲望。

## 實踐與方法

在這一章，我將介紹幾位藝術家的作品，其態度並不具象。開放、寬容也好奇，它展示了與世界和他人的關係，並指出藝術家沒有先驗的偏見與表現差異[3]，或儘可能地使其降到最低。在行動的模式中，最廣為人知的是在日常中引入異質元素，一則凸顯可用的存在，另一特徵是透過交換達到合作的目的、甚至共同的計畫。隨著不同的時間與階段，這些模式可能被組合運用。當差異是由藝術家（視覺藝術家、舞蹈家、雜技表演者、演員與／或音樂家）的出現帶來時，就像我們在單音馬戲團與愛德瑞克·范·德·紀劇團所看到的，它會改變日常生活空間的關係。那些在場的人因為他們的參與成為計畫的一部分，首先因為視覺的存在，再者是身體的參與，使得他們不再以相同的方式來看待其周遭環境。我們可以從他們身體與姿勢的張力觀察到一種時空能量的介入。如此的事件相當難得，尤其當這樣的動態與民眾自身的能量就發生在他們生活的空間。這使得街道成為行動與交流的場域，無需等候新場景的置入。重點是街道、公共空間和作品呈現的象徵性場所之間沒有任何分隔。

今日，海倫·梅爾·哈里森與紐頓·哈里森（Helen Mayer Harrison et

Newton Harrison）的作品是透過和社會裡不同角色的人交流而長期發展。[4]這是根據他們對某狀態的興趣建立的模式。他們的作品並不是從一個抽象的概念、一個雕塑型態或是一段與藝術史的關係來發展，而是真實的情況。這是他們在自己網站上的說明：「我們實踐，雖然我們比較喜歡稱之為『作品』的基本作法相當簡單：被邀請、被連結、萌發出地點的改造畫面——如果它想的話、不要有佔有欲，並始終堅持付錢給我們或和我們合作的人理解我們根本的客戶是文化景觀本身，因為在許多人的協助下，我們可以覺察它最好的樣貌。」

如同羅伯特・爾文所說，一定有許多「可行」的方案。這位加州藝術家解釋道，為了不要有先入為主的想法，他不選擇地點，因此他的計畫都源自於和地點或場域的相遇。這是他聆聽和他聯繫的人的方式，而透過聆聽，這些地點也會對他說話。同樣的，哈里森夫婦把他們的計畫置於私人或是個人利益之外（他們自己或是委託人），以啟動對公共利益的重新評量。對他們而言，這不僅僅關乎人類的世界，而是整個世界，其中個體之間沒有階級高低。這是一個包容的形勢：個體是世界的一部分，是許多元素中的一個。而佔有欲望的缺席就不會對權力欲望有所追求。因此來自不同背景的參與者都需知道並認同如此的共同視野。為了要深入理解這個共同視野的意涵，我們必須要重拾拉丁字 communitas[*]的含義，它指的並非

---

＊ 譯注：即「交融」之意。

是我們所分享、而是我們面對他人所共同參與的事物。

## 對話

哈里森夫婦、羅伯特・爾文以及喬治・創客斯（George Trakas）與吳瑪悧（我稍後會介紹）有一個共通點：了解力量、影響因素與其他參與者的複雜度。研究一個生活場域意味著必須理解它的組成。如果不想要太過簡化，就代表要考量生活與現實非比尋常的複雜性、各領域間（生物學、植物學、地質學、社會學、民族學、歷史學、地理學等等）藩籬的破除，以及所有相關人員之間的協商。

哈里森夫婦指出：

我們試圖避免使用特定的學科文化與術語以促進對話。然而，我們有必要理解這些術語並使用它們，好與該學科的執行人員溝通。

我們採用一種方式，就是把我們的提案以對話、通常是詩意的形式呈現。這麼做的原因很多。比方說，當對話開始，通常會逐步更加細緻化地闡釋，就可以較簡單地被其他人接受。因此它就能漂離我們並發展出自己的生命，它也可以看狀況再漂回來。我們發現對話漂流（conversational drift）是非常有用的方式，用來描述或鼓勵任何作品的不同成果。（我們能夠稱呼它為機會操作〔Chance Operations〕嗎？）但首先，它是一個沒有佔有性且能快速也輕鬆地共享著作權的

方法。再者,這個形式本身就有形變的特質,讓基本概念不受輕蔑力量的影響。

對話漂流的另一個面向是時間,也就是說期限內我們能夠交出完成的想法,這是藝術品之所以被稱為藝術品的必備要素。

這個問題將在多數涉及交流且不以物質性表現如拜會與活動的計畫中出現。這也關係到一種利用公共空間當下現象(爾文)與元素而制定的工作型態和行動。但這部分可能引發定義(什麼是藝術,還有什麼是藝術家?)以及資金來源(資助的內容是什麼?對象人數?)的問題。我們要資助對話嗎?如何評估所需時間?愛德瑞克・范・德・紀劇團的導演與負責人紀・阿盧戍茲,理解文化部工作人員所面對的難題,因為他們無法定義其劇團在工人社區所進行的行動。這些公務人員從他們的屬性開始提問,因為不管是事件或是人與人之間交流的品質都無法被評量,除非捨棄行政框架與預設。同時,面對一個高失業率以及無法預見未來、掙扎求生的社群,政治人物非常能理解該劇團的行動和他們出現在如此絕望人口中的重要性。

在本章介紹的所有計畫以及前幾章的幾個案例,對話的介入都是促進交流與理解不可或缺的元素。而最重要的元素首先是當下的共同生活,也就是在一起的事實,沒有權力的操弄或是誰對誰的支配,並清楚或直覺地了解這樣的共同存在是一種承諾,是一起建構共同計畫的時機。

## 過程的步驟和基礎

哈里森夫婦寫道：

作品經常在我們察覺到環境的反常現象開始，那是背離信念或矛盾隱喻的結果。在這些時刻，當現實不再無縫地出現而信念的代價變得過高，就提供創造新空間的機會，首先是心靈然後是我們的日常生活。我們的方法論來自於我們信念的交互作用。

我們相信在一個良好運作的系統中，文化多樣性與生物多樣性處於交互作用的狀態——前者是自覺並有意念與轉變的能力，而後者是我們被繁衍並將回歸的自我組織形式，它最終將決定可能性。

我們深信每個地點都在講述自己的成長故事。這個地點的故事源自於日常生活的過程，衍生自許多層次的複雜對話——物質與生物、社會與政治、經濟以及美學，抑或是，在極少的狀況下，憐憫的態度。

我們認為文化地景的所有面貌，是這些對話的具象成果——大多是由強勢文化或是該地的所有文化決定、引導或強制。再者，我們都是這個文化景觀的一部分，跟其他所有人一樣，都應該以某種方式為它的福祉負責。

我們深信說故事是人類話語中很重要的形式。我們相信神話、儀式和慶典的遺失使我們所有人變得困乏。我們試圖運用一些神話和標誌的

概念，至少是在我們的故事和在我們的影像尺度內容中。

我們認為危急感必須在衝突局勢中任一社會變革行動才能發揮作用，而不是在一般的日常。多數被認為成功的作品，都是在非常危急的狀況下產生連結並爭取轉變。

我們揭示主題的方法是由這個提問開始，「這裡有多大？」其目的是要確定該地的界線條件。特別在地理界線內，可行模式呼之欲出。這些社會、經濟與生態的模式決定了我們在這裡研究的路徑，文字、圖片甚至作品呈現的形式。

他們的方法，和地點（不一定有侷限）、歷史以及對轉型過程的理解，甚至權力密不可分。同時，為了提升故事和象徵性詮釋的重要性，他們公開整理後的資料（地圖、圖表、手繪、文字）以發展適當的合作行動，幫助生物與文化多樣化的互惠交流，而非相互矛盾。

## 創造能力

在一個重新創造幾乎相同事物的系統中（不論是讓它跟上時代，或變得更簡易與更便宜），藝術家的行動顯得相當必要，尤其當他們帶來新想法並有能力破除各種理由、習以為常的規範、市場力量、技術限制與／或專業治國的方針。不過並不是有創造力就行，還必須要他嘗試的態度不是為了特定的目的與手段。一個共同的計畫，就像我在這裡介紹的，並不

（僅）是一個藝術計畫，而是生活計畫。哈里森夫婦示範了另一種對話的品質：「透過對話形式的運用以及其承載的多元目的，我們大致上避免了可能出現在公共計畫或方案操作上的專制或壓迫感。」因此，這個計畫沒有署名誰是藝術家或規範我們的視線，或有哪位因為私人或專業的利益考量，一定要執行某件事情。過程是一種共同的反芻，沒有任何義務，而是要讓計畫在交流與互動中逐漸浮現。

　　就像先前已經討論過的，這同時也意味著藝術家並不把他們的作品視為產品，一個可識別的物件或是物化的產物。哈里森表示，「我一點都不認為我們的作品是產品。作為引導性的思考，『產品』完全不具生產力。每隔一段時間，我們會把影像彙整出來。我們希望民眾能買它們。不過一般說來我們是做代表該地的裝置作品，使現場成為對話與聚會的場域，也是說明大家構思與規劃作品方式的模型。我們把我們的『產品』裝進箱子和電視，希望某天有人會把它們拿出來。但我們作品中最重要的是非產品類的內容。在重塑一個地方時，我們的作品以極零碎的方式呈現計畫過程。在畫廊時，這些都屬於我們的作品。但當進入到現實環境時，我們就變隱形了。我們一方面比我們計畫的名氣還大，但又什麼也不是。」[5]

　　在此我們又看到匿名的核心概念，它有助於定義藝術在都市環境與美學、倫理、政治（公眾）及生活關聯的目的。此外，藝術家的參與也可能幫忙問題的重新定義，因為那關乎人類與他們投入世界（我再次重申非關私人或選舉利益）的生活與未來。

## 永續性

　　跟著對話的原則、抱持匿名態度並理解所有的複雜度，哈里森提出兩個相關聯的問題：永續性實踐的規模以及相關智力、科學、金融與文化的涉入範圍[6]，這些都應該因為共同計畫的延續而公共化。因此，他們的行動意味著今日我們對「永續性」的釋義還包含了藝術與文化。我們知道，永續發展同時關乎三個面向：環境、社會和經濟，而文化甚至藝術經常被遺漏。[7]在稍後要介紹、於 2008 年舉辦《歐洲半島》（Peninsula Europe）計畫的一場演說中，哈里森夫婦如此解釋：「這裡使用的永續定義堅持認為，文化行為在景觀中表現的和自然系統相當類似。和人類的氣候變遷有關，生態系統的複雜性和不穩定透過把生態系統理論端上檯面，成為藝術創作的題材。我們利用在美術館的一個系列裝置作品與對話來描述並舉例說明，企圖吸引科學研究者、規劃者、政策制定者以及一般大眾的注意和參與，重新思考永續性。」[8]他們對永續的詮釋涉及到參與者置身其中的定位，而非自遠處旁觀。這個基本定位是最困難的部分之一，因為它關乎自我檢視和思考行動的方式。想像自己是群體的一部分，必須要先將自己從大多數西方人根深蒂固的思維結構中解放出來，也就是認為世界分隔為主體／客體或自然／文化。

　　他們的視覺展覽和寫作是對話的開端以及預想現實的方法。這些展覽非常有用，尤其有助於改變基準與思考其方向和位置的方法。比方說，在

以歐洲為地理範圍的計畫中，他們製作的地圖跟那些大眾熟知的不同，能幫助思考一些複雜的元素，並以不同的方式組合學科之間與國家之間的夥伴關係。地緣政治學的研究說明地圖的使用和統治工作（領土以及住在這些領地的人）息息相關。因此建立一個沒有凌駕企圖、不佔用土地的展覽，可能是促進無分階級對話的良好基礎。

他們的展覽有助於理解複雜的元素，並展現不同層次介入的互動。在他們許多的計畫中，他們認為遼闊的領土、荷蘭的綠帶（Green Belt）以及自 2000 年起把整個歐洲重新命名為「半島」可以傳遞河流、溪江（等）以及包圍半島的海岸線的基本能量。早在上世紀八○和九○年代，受藝術機構的邀請，他們已經研究了歐洲的許多流域。這個勘查生態條件、變遷和互動（森林、農業、城市）的工作是透過與專業者的對話來完成。這些計畫成為他們大規模探索歐洲的基礎以更深入了解其複雜度，好從生態多樣的角度來「參與整體的鏈結」（哈里森）。事實上，這讓他們開始思考溪流源頭的森林質量，並根據互動來改變其（工業、農業、住宅區）品質。從具體和象徵性的方法，他們對亞洲的景觀有二個基本的關照：山和水。同時，他們對人類的存在也感到興趣，不但從生活的層面也從他們過去、現在與未來的行為影響來檢視。

## 參與和共同合作（行動）[9]

喬治・創客斯的方法與實踐則是以「參與」（engagement）這個用語

著稱。而這同時也是本章的標題，是針對各個層次來思索。首先是藝術家對一個地點與狀態的參與鎖定（承諾），把自身投入已經存在的動態、人文歷史、他們對空間的使用與習慣。其次則是他如何讓跟他一起工作的人參與決策和實踐層面的行動，譬如那些在現場工作時來和他攀談的民眾。第三則是民眾體驗他完成作品時的精神和身體參與。這代表藝術家與其工作的連結，一方面可以追溯到他最先對現況（人類、動物和植物）和外力（要素、氣候、經濟等）的深度理解，另一方面，融入該地與狀態、準備好和親近他的民眾進行非正式的對話，才能與這片土地建立直接的關係。

　　這些對話的主角並沒有經過任何篩選。對哈里森夫婦來說，必須要建立模組，讓不論是誰都能在任何地點開始他的行動、進行交流，以及自行傳播、推廣，並進而連結其他行動、討論與對話。對愛德瑞克・范・德・紀劇團，甚至單音馬戲團而言，這意味離開熟悉的框架與地點，好讓無助的人們找到他日常生活中的新支持力量。哈里森夫婦抱持的關鍵元素，是「從某處開始，不論是哪，然後開工[*]」。開始，經常是代表投資，需要注入更多的精力。參與伴隨著民間社會、研究人員、市政府職員、政治人物等等的行動，他們會根據他們的權限與能力來為共同利益投資。

　　堪稱生態女性主義者的台灣藝術家吳瑪悧也有同樣的信念。她認同世界生態所代表的各種意義，以之為創作主題也與之共同創作，這就是為什

---

＊ 譯注：指後續一連串的行動。

麼她的藝術行動不但關係當地的居民，也關照不同尺度的土地與環境。一種社區精神讓她的作法接近哈里森夫婦的操作，後者（以及其工作室成員大衛・哈雷〔David Haley〕）更參加了 2007 年吳瑪悧、竹圍工作室蕭麗虹以及一群來自多元領域團隊所構思計畫的其中一階段。「儘管有各種不同主題，我作品所處理的只有一個核心議題：人如何能舒適地存在於環境中？雖然我的問題直截了當，但這從來不是一件簡單的事情。比方說，從性別的角度馬上就面對性別議題，從都市發展角度就會有階級還有國家權力與公民關係的問題。這些問題和許多複雜的議題纏繞在一起，但其實都來自於一個人該如何把自己安頓在他 / 她的環境這個大哉問。摒除身分、性別、背景或社會階級，一個人要如何幸福地活著呢？如果你從這些角度看事情就會發現很多問題；當一個人面對他的環境時，這不但是土地問題，同時也是制度的問題。」[10] 因此，對她而言，作品是以和他人共同行動、交流、經歷、體驗來推展，然後有了體悟。她的行動可以有不同的形式，從規劃一個藝術家進駐農村的計畫（北迴歸線環境藝術行動）到倡議再生能源與台灣海島（淡水河造船計畫）的構想，引介外國作者理論並協助翻譯和出版，參與藝術評論，安排實地考察與座談以連結在地實踐、它們的歷史、重要的象徵意義及變化（人在江湖──淡水河溯河行動：社群藝術計畫，又甚至是稍後會介紹、她所關注的樹梅坑溪環境藝術行動計畫）。和社區一起進行的行動，最後推演出各種不同的公共活動（飲食、表演、種植、網站等）。吳瑪悧認為她的藝術實踐一方面是在地與全球、日常和

氣候暖化及資源之間的反覆檢視，另一方面則是透過介入與鼓勵，讓民眾與社區能夠具體地在現今生態環境中找到自己的位置。這些人很有可能會持續地進行共同的作為，選擇活出獨立又負責任的生活，這些個人的行動因此帶來公共的利益。此外，她的參與有非常強烈的女性思維，透過生態和藝術把我們對自然的掌控欲帶到另一個面向，並能促成共同合作。

　　她愈來愈多的藝術參與符合湯姆‧芬科波爾（Tom Finkelpearl）所說的共同操作（co-operation）。[11] 她也不認為她的工作可以構成她能夠在上面簽名的作品，因為其研發的方式，不但所有人都可以共同經營，而且她個人也希望即便沒有她，計畫亦能持續推動。一方面，計畫進行時，「大家都在一起」，另一方面，不論在計畫進行中或後續，「人們也發起他們自己的計畫」。 對她而言，這部分是最重要的元素：這不是合作（collaboration）（這些人不是要實施自己的計畫），而是，我再度重申，共同操作。這意味著藝術家不對人們所做的各種嘗試有所評判，它沒有任何前提也沒有預定的成果（可宣揚的），「只有事情的發生與發展」。這些嘗試不僅僅是專業的知識，也是日常生活的一部分。這其實也對應到個人思考、了解關鍵問題（生活品質關乎生態、文化、社會與政治）以及介入的方式，必須跨越個人與私利的視野。

　　在二十一世紀初的現在，根據不同文化和歷史背景，重新考量政策參與層面是相當重要的。有些藝術家會幫助我們想像政治和道德如何可以豐富這些行動，而它們將相對在地、符合人的體系以及生物多樣化的特色，

並考量當地社會文化沿革，也關照區域和全球的背景文本。這有二個重點。一是注意人和土地的衡量標準不能相互衝突，而在地和全球的觀點也不能相去太遠。我們因此要思考，這些人是否能參與一個聯合性的活動，以及如何保證這個不同力量與背景成員的組合。無疑的，地方經驗、對現實的認知（一個共享的現實）能夠讓我們在同一個運動中有很多不同的行動操作。這也就是說，地點與區域是用來生活與走踏的。它們要被居住然後從生活與場域的角度來理解。此外，帶有公眾議題的計畫應該避免或不受金字塔型結構（譬如從高點的中央政府到地方政府、地方鄉鎮、社區鄰里）限制。橫向水平的關係有助於分享不同的衡量尺度，好讓該計畫不會把任何人摒除於外並能協調中間的差異。不過，多頭的組合經常也意味著利益的分歧，而當我們把動植物、甚或緊急與生存的條件納入考量時，又變得更加複雜。因此，除去私人利益的差異，我們該如何把行動在一個計畫架構底下串連起來？簡單來說，今日有兩個運動似乎佔了主導地位。一個是受向心力引導，為自我封閉的區域或國家主義，其思維強調社區感（封閉的社群主義而非共同主義）更高於集體性。另一個則以不同的基準，檢驗行動的利害關係對全球各個體系直接與間接的影響範圍和正當性。[12] 正如我們所看到的，我們不能再僅從人類世界的角度來理解公眾（polis）的含義。只有對全球未來展望有更寬廣的範圍釋義，才能匯聚各種利益又不需摒除其差異。而這可以從我們對某些作品的體驗（實證），或是參與為（廣義）世界設想的藝術計畫開始，開啟對世界其他向度的理解。

# 52

海倫・梅爾・哈里森與紐頓・哈里森－哈
里森工作室：《荷蘭綠心臟》/《歐洲半島》
《荷蘭綠心臟》，1994-95 年 /《歐洲半島》，2000 年起～
Helen Mayer Harrison et Newton Harrison–Harrison studio: *Green Heart of
Holland / Peninsula Europe*
兩人自 1970 年開始共同創作，並於九〇年代成立哈里森與夥伴工作室
（Harrison studio and Associates），定居於美國聖地牙哥

荷蘭綠心臟的願景，1995 年。應南荷蘭文化協會之邀，我們承接對
綠心臟的評估工作。從欣賞「綠心臟」命名的適當性與隱含寓意開
始，我們試圖尋找它的意義與定位。綠心臟長久以來被視為橫跨一連
串城市的遼闊農場，如阿姆斯特丹、鹿特丹、烏特勒支等。其地形代
表了荷蘭的歷史，是世界上其他國家認識荷蘭的重要地標。它可以被
視為這些城市的聯合中央公園，而它們又是歐洲經濟與文化的重鎮。
但綠心臟現在正面臨無端的侵蝕以及內部的發展。其價值在 1994 ～
1995 年間被大量辯論，其定位受到質疑，其存在受到了威脅。

為了回應這樣的狀況，哈里森工作室建構了一系列的影像——有些是
磁磚、有些是地圖、有些是繪圖，還有一些錄像和論述。他們提出對
綠心臟以及蘭斯台德*的新願景。在提案中，有新的界線劃定條件，有

---

＊ 譯注：蘭斯台德（荷蘭語：Randstad）是荷蘭的組合城市，包括該國最大的四座城市（阿姆斯特丹、
鹿特丹、海牙和烏特勒支）及其周圍地區，是歐洲最大的組群城市之一，被大城市所包圍的區域稱為
綠色心臟。摘自於維基百科 https://goo.gl/BA2D8m。

海倫‧梅爾‧哈里森與紐頓‧哈里森—哈里森工作室：《荷蘭綠心臟》，這兩張影像呈現綠心臟部分
區域在自然法則下生物多樣性的表現
© Harrison studio

助於闡明都市、生態和農村社區的角色，它們共同構成了荷蘭的主要
地貌。

——哈里森於官網的計畫說明

　　我們很難舉出他們計畫的具體成果，因為被分散到很多不同的參與
者，像是公部門就把哈里森的提案或多或少納入他們自己的區域更新計
畫。如同我前面所介紹的，對話的過程是主要動力，而找出涵蓋 800 平方
公里面積、牽連許多歷史與利益的龐大計畫的實施條件需要時間。哈里森
說，「我們花了大量時間琢磨荷蘭綠心臟的界線條件，它們可能選擇性地
被接受、全部被接受甚或被拒絕，都取決於主導的政府。」

　　他們命名為《歐洲半島》的計畫為荷蘭工作以及他們自 1980 年代起
在歐洲其他區域計畫的擴大。在他們的地圖裡，一些元素（水、土地）
是影響結果的先決條件，而不是國境範圍。從某種角度來說，只有那些
興起地球生命的力量才有特權。然而這觀點有時也須調整以推動水資源

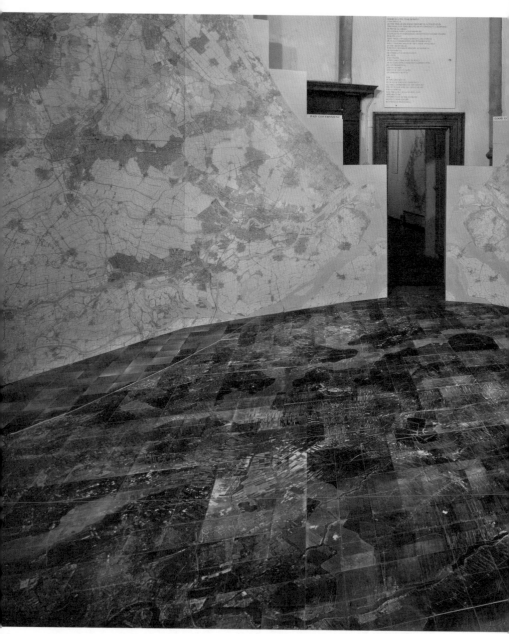

《荷蘭綠心臟》，荷蘭豪達市（Gouda）的猶太禮拜堂裝置作品，地板上呈現整個綠心臟區域

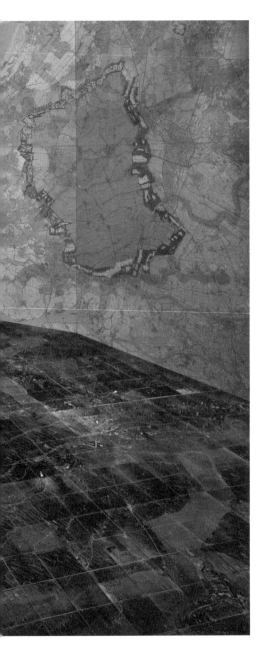

共享的相關運動,而他們的一些地圖的確相當強調河道與水的分布(所有來自自然水源的河流、湖泊、運河等等)。這選擇取決於他們的研究內容、對生命條件的關注,還有他們對氣候變遷的研究。從他們開始創作,就對人類和其環境之間的互動相當感興趣。[13] 這些地圖不斷修正、重新定向、相對演繹我們認為尋常的資訊,好讓我們看到並理解圍繞在我們周遭的現實,以及我們組成的方式和其背景。因此,以語言主導的地緣政治很難和生態秩序的資訊地圖發生關聯,後者甚至挑戰政治邊界的制定。

這個關於歐洲的計畫包含幾個步驟。哈里森指出(2008),「第一部分『歐洲半島:高地』是要重新思考乾淨水源、維持生

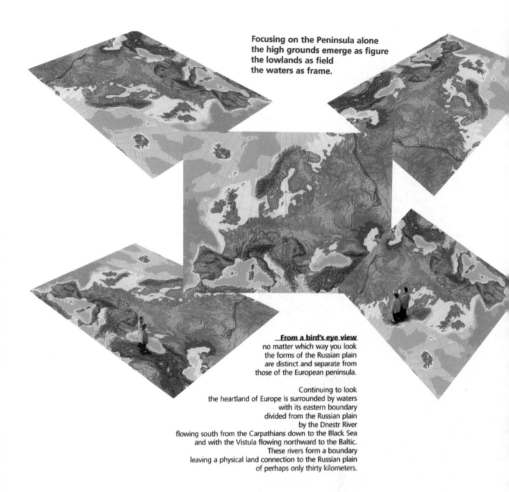

Focusing on the Peninsula alone
the high grounds emerge as figure
the lowlands as field
the waters as frame.

__From a bird's eye view__
no matter which way you look
the forms of the Russian plain
are distinct and separate from
those of the European peninsula.

Continuing to look
the heartland of Europe is surrounded by waters
with its eastern boundary
divided from the Russian plain
by the Dnestr River
flowing south from the Carpathians down to the Black Sea
and with the Vistula flowing northward to the Baltic.
These rivers form a boundary
leaving a physical land connection to the Russian plain
of perhaps only thirty kilometers.

海倫·梅爾·哈里森與紐頓·哈里森－哈里森工作室：《歐洲半島》計畫，自 2000 年起

《歐洲半島》計畫，650,000 平方公里的森林主要在山區、林場，並深受全球氣候變遷的影響，牧場亦同

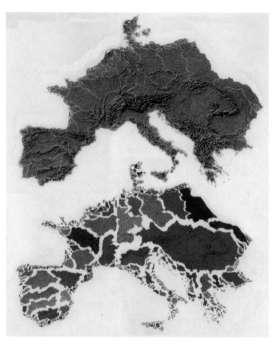

《歐洲半島》計畫，「從水文分布看整體」　© Harrison studio

態系統的多樣性，並以山區高地與河川系統重新架構跨歐洲的區域定位。這同時也是城市、農村、工業之間相互依存的基礎。第二部分『水位升高、土地加溫』則是把這些問題和對話整合一致，規劃重點以組成思考－行動小組，發展最廣泛的議題與計畫並提出可能的解決方案，作為人類對全球暖化帶來文化與生態衝擊的回應。第三部分則探討導向『歐洲半島』生態藝術計畫的公共對話，並評量在這個計畫中於區域博物館的作品設置和文化實踐的效益。」

　　他們大部分的工作，是發展出一種能夠向大眾清楚說明文化和生態之間關聯的語言。這個語言包含影像、地圖與文字。他們運用音樂性的結構（節奏、一些字眼的重複，就像我們在本章開頭所看到的引文那樣）以及包含隱喻的詩性敘事，這樣的書寫，目的是希望能自然地啟發讀者的心靈和想像。而這就是為他們而做的。這是透過說故事來引導，而且經由他們

對該地與該環境的具體經驗、許多科學研究以及和不同對象的大量對話，變得更加豐富與真實。這樣的書寫形式使得畫面在讀者腦袋中誕生，並將它們帶入生活，把行動參與變為可能。

在德國亞琛市陸德維國際藝術論壇（Aachen Ludwig Forum）對一群高中生說明《歐洲半島》計畫

# 53

## 喬治・創客斯：《長碼頭燈塔》/ 《水邊自然漫步》

《長碼頭燈塔》，美國紐約比肯市（Beacon），2007 年 /
《水邊自然漫步》，紐約布魯克林新鎮溪（Newtown Creek），2007 年
*George Trakas: Beacon Point at Long Dock / Waterfront Nature Walk*
1994 年生於加拿大魁北克，住在美國紐約

　　喬治・創客斯因為他 1970 年代起對環境和水域（溪水、河流、港口、海口等等）的改造整頓和相關雕塑作品而聞名。他曾受迪亞基金會（DIA Foundation）邀請，為紐約州比肯的基金會新據點進行哈德遜河的沿岸改造。這個邀請正好是兩股勢力的結合。首先，是一個要推動優質公共空間的機構願景，此外則是根據活動內容的變更，轉換某些地點功能的過程。哈德遜河的河岸其實已經因為兩種交通功能的設定進行過整建：河道運輸以及鐵路運輸。這些運輸活動現在已經轉為休閒和觀光的用途。就像布魯克林（紐約）一樣，哈德遜河岸現在變成散步和發現風景的地方。創客斯說，「作品的每一階都能很安全地抵達，而北端和西端的堤岸還設有把手可以倚靠欣賞河景、高地和峽谷，儘管哈德遜是一路往南流向海洋。」當迪亞基金會邀請創客斯構想一個特定計畫時，一定不只期待其開放性，還有藝術家態度的表現。創客斯的計畫包括對許多因素的考量。首先，原有活動停擺以及缺乏維護，使得碼頭幾乎一半腐爛，創客斯因此提出河堤的修復和穩固。其次，因應氣候條件及多種能量的交互作用，他也特別在其

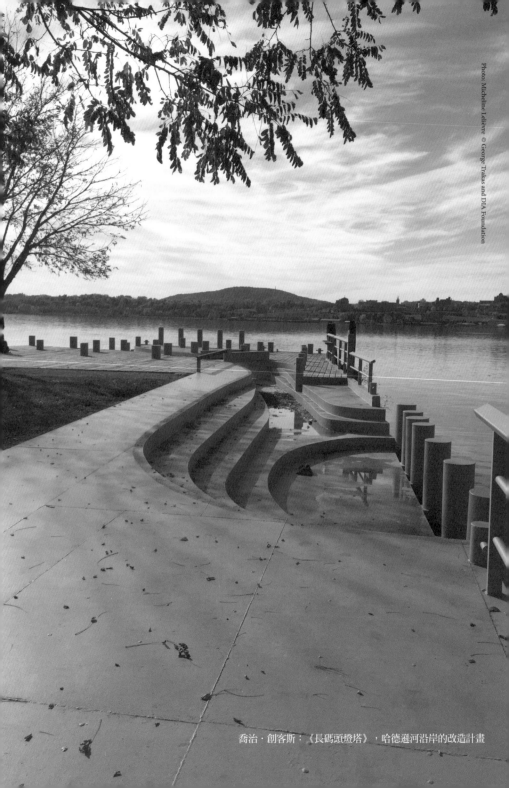

喬治‧創客斯：《長碼頭燈塔》，哈德遜河沿岸的改造計畫

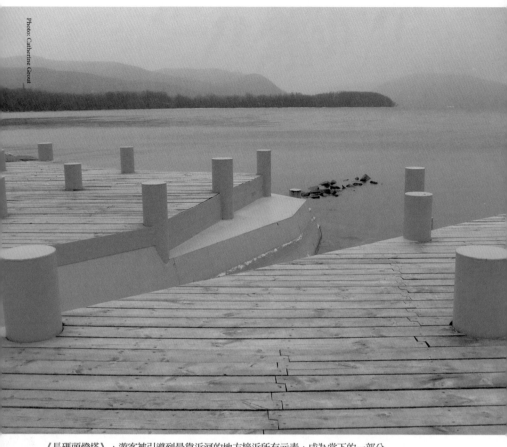

*Photo: Catherine Grout*

《長碼頭燈塔》，遊客被引導到最靠近河的地方接近所有元素，成為當下的一部分

介入計畫中研究適合的解決方案。創客斯指出，「選用的材料，花崗石、
鋼材、木頭，以及構造的方式必須能應付惡劣的天氣條件：夏天來自南邊
的暴風和海浪，冬天則有西北風、冰封與寒流。這件作品的階梯形式能和
潮汐、河流和浪潮互動，創造瀑布流動的水聲。」藝術家顧慮到的第三個

因素則是該地原有動植物的狀態，好讓第四個因素，也就是用途變更，成為行人、釣客新去處而不會與既存場域的生態條件相衝突。同樣基於對現況的尊重，創客斯在構思計畫時避免干擾環境，不使用不相容的材料也不使用機具，以免快速執行消耗地方。因此，他經常在工作現場待上幾個月，單獨進行且全部人工處理，儘量讓現場素材和他帶過去的東西協調並陳。這些被考慮的不同因素，說明了藝術家對不同時空與運動的結合，以及物件、生物、時間與元素的交流相當感興趣。在仔細研究場地後，他的工作開始在空間延展，在共同存在（co-présence）的原則下逐日推進。這些在現場工作的時間，同時也是藝術家和居民、過路人、所有來跟他問問題的人的對話時間。當這些時刻出現時，也成為他和這些人的參與過程：藝術家將會有對用途、使用方式、歷史和對其他人欲望的另一種體悟，然後融入其計畫，好讓人們能具體了解他的工作方式、作品的概念以及他的目的。

在所有特色手法中，創客斯把律動和上升的活力用親密方式融入創作元素，是過程創造的核心。他不只設想到時間與空間，更調和了人體與地利、氣候、自然循環等要素的節奏和速度。因此，這個改造最大的成就之一就是結合潮汐以改變水位，並根據不同的時間點來設計河岸，因為他的改造規劃也設想了水道，漲潮時就形成一個內陸的小溪流。這類自然力量被巧妙安排，並和使用的材料對話。木料、石材和鋼鐵等相異的物質和事件（聲響、一致性、顏色、表面變化、製作方式等）也被組合在一起。

Photo: Catherine Grout

喬治·創客斯：《水邊自然漫步》，布魯克林新鎮溪

　　「參與」的概念，如同我們前面已經說明的，是了解創客斯作法以及其作品或改造經驗的關鍵。關於比肯，他說他希望能「投入身體、腳步、土地與水的記憶，而後者又隨著潮汐條件有不同變化，這是根據太陽與月亮的位置、根據季節而有改變」。這樣的參與回應「隨著身體在地點探索，隨著四周經過的人、建築材料所發展的舞蹈」概念。他「希望和該地方產生的關係和身體律動是和諧的」。和諧和參與是一體的兩面，是生存在世界的一種方式，是對地點與景觀深刻理解的自覺和直覺。而這個為了接待訪客的改造既沒有侵犯到原有景觀，更尋求啟發這些人的感官關注

《水邊自然漫步》，每一塊石頭都承載了重量，以及與土地的關聯

世界的活力。遊客被引導到最靠近河的地方接近所有元素，以成為當下的一部分。該計畫的野心因此超越開放性的原始設定，不是僅僅來看河流和水岸。這是以完整、細心與尊敬的方式讓來客具體參與，也就是說把他們安排在一個與周遭面對面交流的環境，不同於習慣的消費與支配。如此創造作品交流體驗的態度或意圖對應到感官的體驗，得以建構一個共有的世界。透過創客斯改造的空間經驗可以建立與開放世界的關係，那不是從自然／文化二元世界發展出來的，因為這個作品不是設計來欣賞，而是以互動經驗為目的。

在連接紐約東河的新鎮溪，藝術家放置的每一塊石頭都承載了重量，展現它與土地的關聯、甚至是其地質歷史與方向張力。當我們在現場時可以感受到整體的內部共鳴，並與周遭和諧相處，不論那是漲潮的水位、劈啪的水聲、遠處的帝國大廈、北邊來的風、散步的人，抑或是吊起河岸另一側廢鐵的起重機。從土地的上面或下方，把或快或慢的律動當做整體風景來感受，喬治·創客斯追溯我們會欣賞的現場元素以及其來去、水平、空間、密度和支點，作為參與的契機。如此一來，身體的流動性表現在行走、上下坡的節奏，而斜坡的視野則放大了每個風景以及與他人或其他生命體相遇時，時間與空間的鏈結。

# 54

台灣台北，2008 年
Wu Mali: *Taipei Tomorrow as a Lake Again*
1957 年生於台北

　　希望讓社會有所改變，吳瑪悧透過其行動重新思索我們與世界的關係。相應的，如同先前的介紹，她的作品已不再是展覽或物件，而是在公民社會與公共機構裡，設計引入個人與團體行動的過程。2008 年，她為台北雙年展構想了《台北明天還是一個湖》的過程創作，凸顯市民以及都會農業。她計畫的重點其實超越了美術館展間內呈現的裝置作品。根據她的說法，這是要「發展新美學」，這和傳統的藝術概念不但大異其趣，反而關注了美術館外的情況。美術館呈現的內容因此不是封閉的場域，而是一系列個人在城市空間、網路上發展的系列行動狀態。舉例來說，被命名為《綠色方舟》的裝置「意在培養對『綠』的敏感度，關注自然與保護我們的環境」。這計畫有兩個核心的藝術行動：《台北好好吃》（*Edible Landscape Taipei*）及《台北綠一點》（*Virescent Taipei*）[14]，在美術館外的廣場進行，也在街道上、在各種通訊網絡上。

　　吳瑪悧定義《台北好好吃》是一個「藝術景觀行動」，結合了景觀問題以及永續發展：「氣候暖化與糧食危機迫使我們必須面對農產品自給自足的問題。台灣大量仰賴進口農產品，而台北更面臨耕地短缺的窘境。這

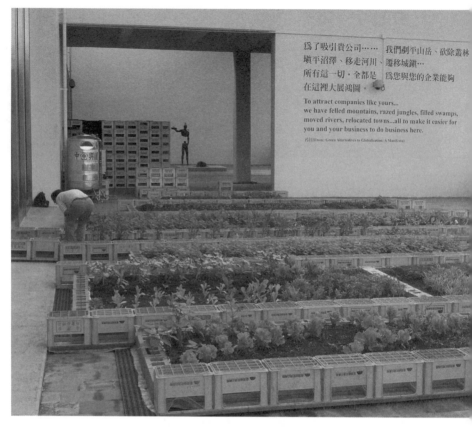

城市必須儘快採取行動，透過庭院種植重新把農業引入都市紋理，否則為
時已晚。」截至現在，鄉村與小城市的人口外流仍然非常嚴重[15]，影響在
地農業的生存以及國家糧食自給的問題。所以儘管和農田與菜園在土地規
模上有根本差異，於庭院種菜目的在從全球觀點重新審視今日都市和城市
風格所代表的意義。「減少糧食運輸是一種節能減碳的具體方法。同時，
在地方生產得以控制供應，並確保產品質量。而在城市內複製花園與綠色
空間也能夠為所有生物型態創造友好的生態環境」，不僅是為了人的生存

《台北明天還是一個湖》，自然農法專家李教授前來給予建議
圖片提供：吳瑪悧

吳瑪悧：《台北明天還是一個湖》，在城市內複製
花園和綠色空間
攝影：吳瑪悧

而已。這個藝術行動是向雙年展以及網路觀眾提出邀請，然後延伸發展為很多的個人行動。台北市居民也因此受邀「在美術館前以及城市每一個適當的角落翻土，甚至是陽台與花台。這樣的田園活動可以把台北轉化為良田，生產水果、蔬菜和穀物，一邊對抗熱浪與空氣污染」（「田園城市」計畫）。近年來，在東亞以及其他地方開始進行屋頂綠化的改造，用以降低大城市的溫度並減少揚塵。同樣的問題如果從糧食生產的角度將導致不同的態度，變成藉由技術的處理來解決主要問題。在此，人和自然都是被

圖片提供：吳瑪悧

《台北明天還是一個湖》，現場參與者

考量的因素。如果城市農業是以其他方式來結合人與環境，就需要把生態
條件或是評論納入，探討土地污染與空間污染等議題。這個種植計畫「也
可能促使居民思考城市擴張所帶來人與土地的關係斷裂。美術館的庭院被
啤酒箱劃分成一畝畝不同主題的良田，並用塑膠布確保不透水。這個空間
因此被改造成藝術景觀的行動介入」。2009 年 1 月，在雙年展的最後一天，
這些泥土被分給了那些想培育自己菜園的人。

　　這些行動是和獨立協會「專業者都市改革組織」（OURs）[16] 共同構
想，該組織旨在保護建築、生活歷史與環境景觀，成立至今已逾二十個年
頭。雙年展期間，該協會負責《台北綠一點》，在台北各地分送免費的種
子。在美術館，有一張向觀眾說明種植進度的地圖。此外，藝術家也規劃

了許多小活動，引導民眾思考都市規劃的議題。夠過這些行動，吳瑪悧與OURs 不但向市民也向城市的決策當局直接陳請，敦促他們重新思索都市發展的政策。

美術館裡的地圖顯示訪問者逐步實施的花園。吳瑪悧還組織了各種活動，以促進城市規劃的思考，並承擔直接針對台北市民和城市的管理機構改變其城市政策。

圖片提供：吳瑪悧

《台北明天還是一個湖》，喻肇青教授帶領「農田城市」工作坊

# 55

## 吳瑪悧、蕭麗虹與黃瑞茂：《樹梅坑溪環境藝術行動》

台灣淡水竹圍，2011 年起
Wu Mali avec Margaret Shiu et Huang Jui-Mao: *Art as Environment*
*–Plum Tree Creek*

　　這個計畫是另一個關於整體淡水河計畫（淡水河溯河行動）的延續。它也同時關注全球暖化和高密度發展所帶來的相關問題，相關的干擾現象。在合作架構上，吳瑪悧提出計畫構想，蕭麗虹（另一位推動社區參與的藝術家、同時也是推動台灣當代藝術發展的竹圍工作室負責人，該工作室長期經營展覽與駐村空間，今日致力於生態藝術的倡議和實踐）和淡江大學黃瑞茂教授負責執行，每個人的參與行動都有自行繁衍拓展的設定。

　　這個計畫的副標題是「以水連結破碎的土地」，點出水的根本重要性，它一方面是生命的元素，同時也是土地工作上的架構性元素。吳瑪悧說，「水對生命來說不可或缺，它有能力跨越種種藩籬，連結並聚集那些關心我們生存土地以及都市無限擴張發展問題的人。」這必須同時關注到許多層面：材料（水與土地）、生命（生物多樣性、食物鏈、自然循環、有機體與生命的活動）、象徵符號（行動的意義不全然是物質的，而水也超脫元素的意涵）、從日常重新發掘具體價值、親近大自然以及其能量、從居民和民間團體開始連結不同的土地工作者，最後，是把溪流和其文本視為一個整體發展相連貫的行動，而不是零碎地回應如淹水等問題。對居

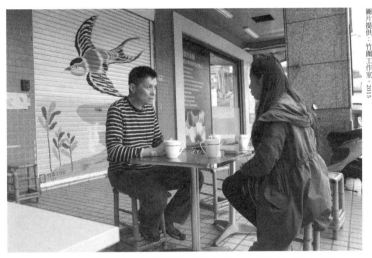

圖片提供：竹圍工作室，2015

《樹梅坑溪環境藝術行動》第二期《鐵門特工隊》計畫，由藝術工作者進入社區
把小吃店老闆對社區發展和環境永續的想法呈現在店面鐵門上

民（以及技術服務單位）而言，主體行動有雙層意義，而且是相關連的：
透過具體整治工作與倡議行動來維持天然水源，他們就必須實際地親近溪
流，因而修補和自然與景觀、他們所居住土地的親密關係。從這裡再引
導出與場域互動、對話的適當方式。對那些治理土地與城市水資源的服務
單位而言，則是找出結合專業者的方式，提出國際願景和在地行動方案。
水可以是黏合劑，或是恰恰相反，在都市轉變的過程中成為破壞和淹沒土
地的力量。為了避免保護主義引起的各種對抗手段或衍生行為（回應標題
「破碎的土地」*），藝術家們主張以與水結盟的方式，找到各種能調和個

---

＊ 譯注：應是指都市發展與水爭地後瘋狂的築堤工程。

體與自然之間互動的整治模式（菜園、休閒、住宅、交通、產業、污水處理）。這個計畫沿著 2.4 公里的樹梅坑溪（全長 12 公里）一直到它與淡水河匯流處，有一片紅樹林。

這個計畫由三個行動領域構成，並於 2011 至 2013 年間獲得國家文化藝術基金會的補助。第一個部分是以蕭麗虹為首的五感環境教育。蕭麗虹說，「2002 年竹圍工作室規劃了一個名為《城市與河流的交會──竹圍環境藝術節》的計畫，從這個經驗，我了解社區是非常被動又消極，默默地接受區域發展帶來的傷害。所以我意識到必須從兒童下手，唯有培養他們的敏感度才能吸引他們的父母與祖父母，開創變革的可能性。」三個教育計畫因此在當地的國中與小學展開：在地綠生活──與植物有染、食物劇場──社區劇場行動、我校門前有條溪。第二大項《村落的形狀──流動博物館》則是由黃瑞茂教授帶領來了解城市。竹圍這地區的都會元素首先有市民、人際關係（透過服務與專業能力的交換），但又因為便利的捷運建設失去了和河流的關係，轉型為一個滿足基本生活機能的臥房城市。從日常生活與生活模式的觀察，這個由淡江大學建築系學生組成的團隊希望藉由低碳經濟可能性的搜尋、透過回收材料的「手作」發明，編織都市村落的願景。在空間上，這意味著把開放空間改造為臨時的展示與互動的場所，營造其公眾性。第三部分則是由吳瑪悧主導的《樹梅坑溪早餐會》。這個沿著樹梅坑溪流域舉辦的活動，因為每次地點的不同，邀請到不同區段的居民與農人參與，和專業者交流。吳瑪悧說，「早餐會相當成功，因

圖片提供：竹圍工作室，2011

《樹梅坑溪環境藝術行動》總以走溪拉開每場活動序幕，讓參與者實際親身體驗每段溪流的變化

圖片提供：竹圍工作室，2013

都市裡的孩子跟著藝術工作者與科學老師到樹梅坑溪上游觀察小溪裡的魚蝦、進行水質檢測

圖片提供：竹圍工作室，2012

每一場《樹梅坑溪早餐會》總是聚集了附近居民、藝術工作者、學校老師、
環境教育者，大家一起前來種菜、拔菜、又吃菜

為我們對食物都有相同的熱愛。我們所準備的食材是來自現地，這幫助我
們去理解這片土地，還有土與水是如何關係我們的生活與健康。」[17]

相對的，這三大項行動也豐富了整個計畫，黃瑞茂教授表示：「除了
推廣和分享我們的理念，透過這些事件，我們得以更理解居民的生活和想
法。」此外，參與地點的洽談與開發也因為吳瑪悧、蕭麗虹與黃瑞茂三人
都住在附近，樹梅坑溪環境藝術行動至今仍持續進行中。

與人的交談、共同享用收成的蔬果、分享回憶與專業技術，有助於了
解在地歷史和日常。這些行動也能夠讓每個人真實地存在於周遭世界、認
同場域，以及認知到他可以和他人共同執行的行動。這件作品透過鄰近周
遭的環境改造、提出行動以集結改造的社群動能，是一個交流與共同操作

的過程（跨越世代、公民社會、基礎和大學教育環境、民間社團與公務機關、文化工作者、都市設計師、水資源專家、生態學者、農業專家），讓我們得以更了解彼此。因此，本計畫的副標題——以水連結破碎的土地，也指出水的重要性，它帶領我們認識住在上游及下游、左岸與右岸的人，新搬來的和住了好幾代的居民，還有那些和土地親近、深知自然循環的人。

2012 年，該計畫獲得第 11 屆台新藝術獎視覺藝術大獎的肯定[18]。2013 年之後，該計畫由竹圍工作室蕭麗虹、李曉雯、陳彥慈等人持續推動，直到 2021 年工作室結束。之後，以陳江河、林柏昌、郭維志為首的在地專業人士創辦了「樹梅坑溪水環境巡守隊」接力守護這條溪流以及周邊生態。計畫當初的發起人吳瑪悧表示，「藝術已完成其階段性任務，讓這群在地人珍惜他們的環境資產。」

## 註釋

1  複數性是漢娜‧鄂蘭提出的概念，她寫道：「人只有在複數時才存在」。複數的觀念也應該伴隨對差異的認知。

2  對哲學家亨利‧馬爾帝內來說，當我們面對世界而非退縮到自己內心世界時，「景觀」是周遭世界、同時也是存在的形式。它不應該區隔主題與物件、自然與人文，而是世界與其環境的連帶關係（共同責任）。

3  具體化的差異（L'écart objectivant）與在一個場域出現的態度恰恰相反；它是一種疏遠、分離，一種從局外觀察（他人，把世界當做物品）的方式。

4  欲了解他們的作品以及其工作室的成果，請造訪其官網 http://theharrisonstudio.net/ 或 greenmuseum、ecovention 網站。

5  摘自 Two Lines of Sight and An Unexpected Connection: The Art of Helen Mayer Harrison and Newton Harrison by Arlene Raven（2008 年 4 月）。可上網閱讀：www.communityarts.net/readingroom/archivefiles/2002/09/two_lines_of_si.php#note10。

6  這同時包含研究人員、專家和相關公務機關是否能抽出時間投入。

7  關於此議題可參閱 21 世紀文化議程（l'Agenda 21 de la Culture）：http://www.agenda21culture.net/index.php/。

8  http://repositories.cdlib.org/imbs/socdyn//sdeas/vol2/iss3/art3/ (accessible en août 2008).

9  我特別強調行動（agir）一詞，因為當我們想到漢娜‧鄂蘭時，它就有某種程度的政治隱喻。它關乎為了共同世界而行動，甚至在行動前就連結到某種存在的形式；那有一種引導行為、言語和（緊張）姿態的意圖。

10  邵樂人專訪吳瑪悧，亞洲藝術文獻庫 http://aaa.org.hk/Diaaalogue/Details/931。

11  Tom Finkelpearl, What We Made: Conversations on Art and Social Cooperation, Duke University Press, 2013. 湯姆‧芬科波爾是紐約市文化局局長。

12  在地緣政治和經濟的領域，娜歐米‧克萊因（Naomi Klein）在她的著作中也鏈結了二個體系，好讓讀者了解志力和霸權欲望是如何改變了在地與國際的關係。

13  「多年來我們的工作室是處理共同生物和文化多樣性的共同演變，有時還有流域的規模研究。我們一開始會找出流域的範圍，並尋找新的衍生模式、關注河流的狀態。」哈里森工作室網站。

14  可參閱吳瑪悧環境藝術研究室網站：http://2008environment4.blogspot.tw/2008/12/blog-post.html。

15  資本主義吸引農村人口的現象在其他東方國家層出不窮。針對這個問題，吳瑪悧在南台灣的嘉義也發展了好幾個藝術計畫以活化在地經濟。

16  英文名稱為 Organization of Urban Re's，其縮寫 OURs 發音讓人聯想到共同的利益與共同的行動。

17  摘自後藤玲子、蕭麗虹與吳瑪悧合寫的 "Ecofeminism: Art as Environment — A Cultural Action at Plum Tree Creek"，http://weadartists.org/plum-tree-creek-action。

18  https://www.taishinart.org.tw/en/art-award-year-news/2012

# 結語

　　在這五章中，一些概念不斷地被提起、連結，也相互啟發與呼應：公共藝術被視為一個可以共享的現實，作品的匿名性與審慎是為了以低調的方式顯現作品（可以啟發我們的精神與感官，並觸及身體的記憶）；驚奇與遊戲是要讓我們觀看與感受；動態和發散是為了對抗中心和作品被視為物件的概念；在作品構思與發展時，一方面必須考量日常生活，好讓與作品的相遇是不可預知又充滿驚奇，另一方面要納入包含時間的四維向度，好讓作品不要與我們的未來脫節；元素的重要性（水、空氣、土地、金屬、木頭）；藝術家的目的是要讓作品同時考量人與世界的平衡，並帶來開放的感覺（對世界、其他人以及動植物）。這些不同的概念透過作品體驗、幾個參考文本（漢娜‧鄂蘭、馬歇爾‧普魯斯特等等）以及藝術家自己的發言或書寫，相互交織。

　　作為結論，我認為藝術和藝術家在都市空間與公共領域裡最重要的意義關乎其存在的形式，像是關聯性的存在、或是**置身其中**，成為世界的一部分。

　　為了表達這個意義，有三個要素必須考量在內。第一個，當然是**藝術與藝術家**。第二個觀點則是**世界**，在此我們必須釐清它的三層意涵：一是以政治目的定義的人類共同世界（無涉個人利益的共同目標）；其次是由

每個生命物種所構成的「環境」；最後是由我們的身體或是家庭、親族、工作與休閒（如藝術領域或是運動領域等等）等場域所構成的個人世界。第三個觀點則是**情境**（situation），這會跟隨背景脈絡而有不同的理解：比方說把一個空間想像為情境可以讓我們有複合性的認知，而不僅僅只是一個地點（位置）。這關乎場域以及我們與它和人的世界的關係，同時也連結到歷史文本與當下的狀態（包括從全球到在地觀點的經濟、生態、社會以及文化等事務）；另一個背景脈絡則是每個人都有的私人情境，像是情感、年齡與性別、健康與社會條件、現在從事的活動和作為。

　　世界（各層意義）和情境是相互關連的，而藝術讓它們的連結鮮活起來。這三個觀點（藝術、世界和情境）可以幫助質問我們對藝術的期待與必要性，其成果該是一件藝術作品、一個過程、一個實踐、一種存在的方式、一種重新思考的助力，抑或是一場相遇。它們同時也對委託或是補助創作的過程（有時是連著好幾年的計畫），以及人與環境、人之於計畫的關係提出質疑。

　　關於藝術，其癥結的兩個問題也許是：什麼是藝術？我們的日常生活需要藝術嗎？而在公共性的前提下，我們還得問：如何能確認該環境有**對藝術的期待**？是真的期待藝術的表現而非只是用來裝飾、娛樂或是宣傳？在本書中我並未解釋藝術的價值，以及其欣賞的標準。不過，一個人只要有機會與藝術相遇，就會知道什麼是藝術、以及它如何對我們產生影響。我偏愛透過藝術家的態度、藝術操作、每個參與計畫的人和其經驗，來強

調藝術、共同世界與場域以及情境之間的關聯。透過與藝術相遇經驗所建構的關係，滋養了對藝術的想像，而這又可以對應到我們在共同世界的行為，並思索它與環境不可分割的關連。我深信，唯有透過經驗才能產生這樣的連結。

如果藝術的具體經驗能夠像我所描寫的，可以開啟和世界與場域的連結，那是因為它把我們置入其中。我們突然被世界圍繞而不是在他方：在我們自己的意念、在我們個人的小確幸、在遠處或是其他我們想去的地方。置身其中、成為世界的一部分，就是在一起：在當下這個時刻與民眾、事物、元素、生物和植物共聚一堂。

當我們（超越自然與文化的分野）與其他人和所有生命體在一起，並湧上身處其中的感受時，這就有機會把我們引導入一種公共參與。這還是個假設。由於藝術經驗是非常個人化的，我無法確保它是否足以創造世界與情境的連結。再者，這也不是藝術的功能。但當它成為計畫的目標時，其他型態的行動就會隨之浮現。對藝術的期待以及對如此參與的期盼，則被共同參與此計畫者分享與散布。如此一來，藝術的體驗、周遭環境的體驗以及我們自身的體驗全部被連結起來，得以滋養環境中對創造共同（人類）世界的意圖。

國家圖書館出版品預行編目（CIP）資料

藝術介入空間：都會裡的藝術創作 / 卡特琳・古特（Catherine Grout）著；
　姚孟吟譯 . -- 三版 . -- 臺北市：遠流出版事業股份有限公司，2024.04
　　面；　　公分
　　譯自：Pour de l'art dans notre quotidien: Des oeuvres en milieu urbain
　　ISBN 978-626-361-511-3（平裝）

　1.CST: 公共藝術　2.CST: 作品集

920　　　　　　　　　　　　　　　　　　　　　113001276

**藝術介入空間**
都會裡的藝術創作【全新增訂版】

Pour de l'art dans notre quotidien:
Des oeuvres en milieu urbain

作者：卡特琳・古特（Catherine Grout）
譯者：姚孟吟
審訂：黃海鳴
主編：曾淑正
美術設計：丘銳致
封面設計：Andy CF
企劃：葉玫玉

發行人：王榮文
出版發行：遠流出版事業股份有限公司
地址：台北市中山北路一段 11 號 13 樓
劃撥帳號：0189456-1
電話：(02) 25710297
傳真：(02) 25710197

著作權顧問：蕭雄淋律師
2002 年 5 月 1 日　初版一刷
2024 年 4 月 1 日　三版一刷
售價：新台幣 480 元
缺頁或破損的書，請寄回更換
有著作權・侵害必究　Printed in Taiwan
ISBN 978-626-361-511-3（平裝）
Ⅶ⼆遠流博識網 http://www.ylib.com　E-mail: ylib@ylib.com